THE NEW CREATOR ECONOMY
ニュー・クリエイター・エコノミー

NFTが生み出す新しいアートの形

THE NEW CREATOR ECONOMY

Editor
Yusuke Shono
hasaqui
Goh Hirose
Noriko Taguchi
Natsumi Fujita

Designer
Hideki Inaba

Published in 2022 by BNN, Inc.
1-20-6, Ebisu-minami, Shibuya-ku, Tokyo, 150-0022 Japan
www.bnn.co.jp

ISBN978-4-8025-1256-5
Printed in Japan

本書の構想が始まったのは、NFTの大きな波が到来した2021年の夏のことである。きっかけは早々とNFTに参入していた海外のアーティストたちから喜びの声が漏れ伝わってきたことだった。その声がなぜか心に残り、その理由を調べていくうちにいつの間にかこの領域へと導かれていたのである。確かに、これまでデジタルアートの領域で活動してきたアーティストにとって、作品を販売したり、流通させたりすることは難しかった。NFTの登場は、その問題を見事に解決したのである。最初は恐る恐る、次第に大胆に、やがて抜け出せないほどどっぷりと、多くの人々がこのムーブメントに心を掴まれていった。突如として開けた新しいアートのマーケットと流動性の時代を祝福するかのように、アーティストたちは自分の作品から得た利益を他のアーティストの作品の購入に充てたり、コラボレーションを行って新たな作品を作り出した。投資家たちの注目を浴びる華々しいプロジェクトがある一方で、毎日のようにアーティストやコレクターたちが、新しく誕生したアートの可能性について議論し、その可能性を拡張するための実験や検証を行っている。本書の役割は、変化のスピードの速いこの領域のアーティストたちが繰り広げた数々の実践を集め、興味深いその特性を描き出すことである。多面的な角度から現在のNFTの状況を解説するとともに、現在へと繋がる過去の歴史にも目を向けてみたい。なぜなら今の状況が生まれたのは、連綿と続いてきた多様な試みがブロックチェーンという技術の下に結びついた結果だからである。本書はまず《CryptoPunks》がその基礎を作った「PFP（Profile Picture Project)※」を取り上げることから始める。1万もの異なるプロフィール画像を高額で取引するこのジャンルは、これまでなかった全く新しいオンラインの消費文化である。そしてその美学の一要素である「ピクセルアート」、またブロックチェーンの特性を利用した創造的な実践である「オンチェーン※アート」、そしてアルゴリズムとアートの融合である「ジェネレーティブアート」を取り上げる。他にもカテゴライズ困難な表現上の実践が多くあるため、多様な作品を便宜上「デジタルアート」としてカテゴライズした。また最後に最も一般層へとリーチする可能性を持つ領域「ゲーム」における共創の事例を、独立した章として扱っている。現在進行形のグローバルなムーブメントであることから、その全体を捉えることは大きな困難が伴った。2022年の視点から見たNFTの可能性として読んでいただけたら幸いである。

——庄野祐輔

3

「アンディ・ウォーホルが90年代後半に生まれていたら、おそらくキャンベルスープ缶を
NFTとして鋳造していただろう。カニエがYEEZYをイーサリアムに並べるのは時間の問題
だ。そしていつか、車の所有権がNFTで証明されることになるかもしれない」
──イーサリアム財団ウェブサイト (https://ethereum.org/en/nft/) より

2021年8月、世界最大のマーケットプレイスOpenSeaでNFTの取引量が爆発的に拡大した。
売上は30日間で12.2億ドル、前月比では約10倍に達する。Beeple※作品のクリスティーズ
での落札額の衝撃から5ヶ月あまりの出来事である。加速度的に広がるその動きはうねりと
なり、ついには巨大なムーブメントにまで発展した。そして突如現れたNFTという馴染みの
ない技術が投げかける疑問に、人々は対峙することとなった。

NFTとは何か？ シンプルに見えるその問いは、意外にも難題だ。どの視点から見るかで答え
が色とりどりに変化するからである。本書はそのような問いに、技術や法律、歴史といった多
様な角度から答える内容になっている。

デジタルアートの領域は、YouTubeやInstagramなどのSNSや、Tumblrといったキュレーショ
ンメディアの流行によりすでに一度大きな盛り上がりを経験している。ユーザーが中心と
なってコンテンツを作り出すプラットフォームが多く立ち上がり、クリエイターエコノミー
と呼ばれる経済圏を作り出した。しかし過度なユーザー獲得競争と規模の優位性により、現在
は少数の企業が作るプラットフォームだけがユーザーを集める寡占状況に陥っている。一企
業が収益の大部分を収穫し、彼らが設定するアルゴリズムが社会にまで大きな影響を及ぼす。
そんな現在の状況に対する解決策として登場したのが、ブロックチェーンの技術を利用した
プロトコル群、そしてノン・ファンジブル・トークン※、つまりNFTと呼ばれる技術だった。

この新しい技術の登場は、デジタルアートだけでなく多様な領域で不可逆な変化を引き起こ
しつつある。秘密鍵を用いたデータの管理手法は、データの主権をプラットフォームからユー
ザーの手に取り戻した。しかしそれは、ユーザー自身でデータを管理しなくてはならない自己
責任の世界でもある。ブロックチェーンのプロトコル※は、度合いには程度があるが、基本的に

は非中央集権、完全な透明性、データの耐改ざん性、そしてパーミッションレス（すべての人々に開かれている）といった性質を備える。この領域では、そのような新しいコンセプト持った製品やプロジェクトが、毎日のように生み出されている。非中央集権的なガバナンスを実現するDAO※と呼ばれる組織形態、DApps※と呼ばれるブロックチェーンの技術をベースにしたプロトコル群、DeFi※と呼ばれる新しい金融技術を体現する製品、またNFTゲームやGameFiなど、数多くのアイデアが形となった。それらは全体として、巨大なエコシステムを形作るに至っている。イーサリアム※の共同創設者Gavin James Woodは、そのようなパラダイム転換をかつてのWeb2.0の革新になぞらえて、「Web3」という言葉で表現した。

もちろん良いことばかりではない。イーサリアムの技術はまだ実験的な段階であり、残されている課題も多い。問題に挙げられることの多い環境負荷に関しては、プルーフ・オブ・ステーク※方式への移行（The Merge）によって改善される予定になっているものの、毎日のように引き起こされるハッキングや詐欺が、スマートコントラクト※におけるセキュリティの難しさや脆弱性を露わにしている。スキャムに関しては初心者を狙ったものも多いが、手法が高度化してきており、身を守るためには経験や知識、そしてある種の「勘」のようなものが必要とされる現状がある。紙面の都合で仔細を記すことはしないが、この領域に踏み込むにあたって、そうした問題があることも読者には知っておいてもらいたい。また個人的には、国内外の情報格差が気になっている。あらゆる文化的な出来事が瞬間的に伝播し、未踏の領域が世界同時進行で切り拓かれていく今の時代に、言語の差や新しい技術への抵抗感が障壁となって文化の広がりが見えないという日本の状況に一抹の寂しさと焦りを感じざるを得ない。

一方で、NFTが仲介者を介さない新しいクリエイター経済を生み出したことも事実である。突如として生み出されたこの領域は、共創の力により止まることなく走り続けている。それは、連綿と続いてきたコンピュータ・アートの歴史だけでなく、既成のアートのあり方も書き換えていくだろう。史上初の世界同時進行のムーブメントであるこの文化の進化と発展のスピードは、すでに全貌を見渡すことが困難なほど速い。この本で触れられたのはそのほんの一握りであるが、それでもここに掲載されている作品やテキストを通して、新しく生み出されつつある文化の息吹と、その可能性を感じてもらえたら本望である。

TABLE OF CONTENTS

本文中で※を施した用語はTERMINOLOGYに記載している。作品名は《》で、展示名は〈〉で、記事やゲームタイトル等は「」で示した。

PART1

PFP/Collectable
新しいデジタルアイデンティティの誕生

ectable

新しいデジタルアイデンティティの時代が到来した！ SNSのプロフィール画像を通じて、人々はその日着る洋服のように自分自身の気分や帰属を画像で表現する。プロフィール画像は、NFTのコレクターにとって自分のアイデンティを主張する場であり、パーソナルなギャラリーでもある。そのプロフィール画像に適したNFTアートのフォーマットが、デジタルな収集品としてのPFP（Profile Picture Project）だった。NFTのムーブメントを牽引するこの新しいカテゴリーの起源は《CryptoPunks》にまで遡ることができる。そしてこの波を上手く乗りこなした《Bored Ape Yacht Club》は、"NFTの夏"の象徴として瞬く間に新時代のヒーローとなった。ミームのようにSNSを侵食し広がるこのムーブメントは、NFTの市場の拡大を後押しし、ついに画像を自分の個性を表現するための重要なアイデンティティの地位に押し上げた。新しいアートの消費の仕方が生まれるとともに、新しいデジタルアイデンティティを纏う時代がやって来たのである。

NFT and the possibility of co-creation
NFTと共創の可能性

consome

《Nouns》や《Loot》などのCC0※といった著作権ライセンスを選択するNFTプロジェクトの成功例が増えている。その理由の一つが、CC0ライセンスが不特定多数の人々を集め、自律的なネットワーク効果を生み出すことにある。ブロックチェーンの特性とそのイデオロギーがどのようにその可能性を引き出すのか。その核心にある思想が生み出す、新しい形のアートを紐解く。

《Nouns》というWeb3の世界で最も成功しているNFTプロジェクトがある。これは単なるドット絵のNFTを販売するだけのプロジェクトではなく、そのコミュニティ全体を巻き込んだ群衆によって作られるアート作品だと考えることができる。つまり、これから説明する《Nouns》を知ると、それが不特定多数の人間によって起こされる一種のムーブメントであって、その全体がアートの新しい形だと理解できるだろう。

《Nouns》とは、1日1つランダムに生成されるNFTをオークション形式で販売するプロジェクトである。私はプロジェクトをローンチ前からずっと追っていたが、コミュニティの盛り上がりはローンチ前にもかかわらず活況、そして投機的な色は全くなくむしろ《Nouns》のデザインを元にした二次創作を行う人々が多かった。2021年8月9日のローンチ初日、第一号の《Nouns》は613ETH（当時価格で約1,930,000ドル）で落札された。ただの32×32pxのドット絵に億単位の値段がついたのだ。これを理解するにはNFT、ひいてはWeb3というものの性質を知らなければならないだろう。

そもそもNFTやWeb3とは単なる技術やマーケティングの用語ではなく、そこには思想やイデオロギーの意味が色濃く込められている。

インターネットは、情報を取得するということへのハードルを極限まで引き下げ、誰でも、どこにいても、いつでも情報を取得することを可能にした。ブロックチェーンという技術は、ビットコインに代表されるように金融サービスの利用ハードルを極限まで下げた。ビットコインを利用するために、あなたが誰であるか、どこにいるかなどといった情報は全く必要がない。ブロックチェーンが「価値のインターネット」と呼ばれる所以はそこにある。このアナロジーから考えると、ブロックチェーンやWeb3とは、「すべての人が○○できるようにする」という目的とイデオロギーを持ったムーブメントだと言える。

話を戻すと、《Nouns》はCC0という著作権ライセンスを採用している。これは別名ではパブリックドメインと呼ばれ、「浦島太郎」や「ふしぎの国のアリス」といった知的財産権の存在し

ない制作物のことを指す。クリエイティブ・コモンズのサイトから引用すると、"いかなる権利も保有しない"というライセンスである。つまり、世界中のあらゆる人が《Nouns》のドット絵を使って二次創作、商用利用、ゲーム制作などが可能になっているということだ。しばしばブロックチェーンは"非中央集権"という言葉で表現されるが、本質的には「すべての人が○○できる」という状況を指向するイデオロギーだと言える。そのために、《Nouns》は著作権をすべての人に解放した。1日1体の供給というモデルでは、NFTのホルダー数が大きくスケールすることはないが、面白いことに《Nouns》のコミュニティは指数関数的に大きくなってきている。これもCC0という「武器」を使用した影響が大きいだろう。通常のNFTプロジェクトの場合は10,000体程度の大量のNFTを一般に販売し、そのホルダーたちの中で何か新しいことをするモデルが多いが、《Nouns》が取った方法は真逆だった。《Nouns》ホルダーは現在でも数百人程度の少数だが、二次創作などのコミュニティの規模がまるで違う。

先にブロックチェーンとは「すべての人が○○できるようにする」技術であると述べたが、これによって起こる現象がある。それが"ネットワーク効果"である。Twitterなどが良い例だが、「ユーザーが多いこと」がユーザーがスケールするための要因になっているようなサービスで起きている。もう少し足下の表現をすると、「フォロワー数が多い人をフォローしよう」「友達がやってるから自分も始めよう」と考えたことがあるのならばそれがネットワーク効果である。つまり、ユーザーが多いから自分もユーザーになり、それによってさらにユーザーが増える。このトートロジーをネットワーク効果と呼ぶ。この時に、ユーザーになるために審査

Title: Nouns, Creator: Nouns DAO, Token Standard: ERC-721, Blockchain: Ethereum

が必要だったり、定員が決まっていたらどうだろうか。もちろんユーザー数はスケールしづらい。ブロックチェーンの本質が「すべての人が○○できるようにする」技術であるのならばユーザー数が無制限にスケールし、ネットワーク効果が最大化する方向に進むのがあるべき姿なのだ。したがって、《Nouns》で起こっている現象は、知的財産権を解放したことによる二次創作のネットワーク効果だと言える。

また、《Nouns》はDAOとしても面白い性質を持つ。DAOとは、自律分散型組織と和訳されるが、厳密な定義を避け簡単に説明するならば「誰でも参加していい会社」のようなものだ。自分がその中で何かやりたいことがあれば、許可なく勝手に実行していい。もちろん参加しなくてもいい。二次創作がやりたければ自由にやればいいし、ゲームを作りたければ作ればよい。これに追加して、《Nouns》はそれらの活動に対して報酬を支払ったり投資をしたりする。コミュニティは「こんなことやりたいんだけど、お金をくれませんか？」と言って《Nouns》に提案を提出する。可決された場合には、オークションでの売上が蓄積されたTreasury※というところから実際にお金が割り当てられる。つまり、《Nouns》は売上のすべてをコミュニティの活動に対して使用するのだ。これまでの考え方では、従業員を雇用し、給与を支払い、仕事をしてもらう形が会社であるが、これを「誰でも参加していい形」にしたとも言える。誰でも参加可能であるため、会社側は雇用契約を結ばなくてもよいし、従業員を把握しなくてもいい（できない）し、固定給を渡す必要もない（渡せない）。そのようなモデルの中ではコミュニティが自ら提案・実行し、報酬を受け取る。

もう少し深掘りすると、《Nouns》を作ったNounderと呼ばれる10人の創業者たちがいるが、彼らは金銭的な報酬を一切受け取らない。代わりに毎日生成される《Nouns》の10個のうち、ひとつを受け取るのだ。つまり、#0, #10, #20, #30,…といった10個刻みの《Nouns》のみ受け取る。これは、Nounderもコミュニティの一部であるということを表明している。購入する側、売上を受け取る側という対立構造にせずに、創業者すらコミュニティに属するのであって、既存のサービスとユーザーという関係ではない。存在するのは、《Nouns》という自動でNFTを生成する仕組みと、その周りにあるコミュニティのみである。Web3の世界ではしばしばこの構造が出現する。

現在、《Nouns》に関連するプロジェクトは指数関数的に増加し全体像を把握することはできない。そのすべてが報酬を受け取っているかというとそうではないし、多くは無報酬にもかかわらず創作活動が行われている。その影響か、現在のブロックチェーンユーザーの多くは《Nouns》の存在を知っている。CC0という武器によって指数関数的な宣伝活動に繋がったのだ。

Web3の考え方のひとつに「コピーされるほど本物の価値が高まる」という、ある種これまでとは真逆の考え方がある。既存のIP※（知的財産）は知的財産権を放棄などしなかったし、コピーもされたくはなかっただろう。これまではインターネット上の画像がコピーされまくった時に何が本物かわからなかったし、わかったとしてもそれを販売するようなことはできな

かった。それは単なる画像データだったからだ。しかしながら、NFTという技術が作られた
ことで、全く新しいマネタイズのモデルを作ることができるようになったのだ。画像がいく
らコピーされたとしても、"本物"としてのNFTが存在する。そしてそれを販売することもで
きる。そうなれば話は変わってくるし、むしろコピーしてくれるほど宣伝にもなり、考え方が
180度転換する。これまでのIPの世界における力学を変えたのが、《Nouns》というプロジェ
クトなのである。その結果が爆発的なエコシステムの拡大である。さらに、Web3の精神が過
激なほど盛り込まれたこのプロジェクトに共感し、自ら貢献しようとする人々が後を絶たな
い。ただのビジネスではなく、コミュニティのエモの部分を強く揺さぶるプロジェクトなのだ。

また、似たような現象を起こす別のプロジェクトに《Loot》というものがある。そのNFTはさ
らに衝撃的なことに、ただ文字しか書いていない。

Vineという6秒動画のアプリが昔流行ったが、その創業者のdomが現在Web3の世界で活動
している。《Loot》は彼の作品のひとつだ。

彼はTwitterのアカウントを持っているが、ふとした時に《Loot》というNFTをリリースした
ことをツイートした。ただしウェブサイトは存在せず、スマートコントラクトを直接実行し
ないと手に入らないようなものだった。また、価格はすべて無料。ミント※したユーザーが目
にしたのは黒塗りの背景に白い文字がただ並んでいるだけのNFTだった。そこにはゲームで
使われていそうな武器や装備品の名前が書いてあった。

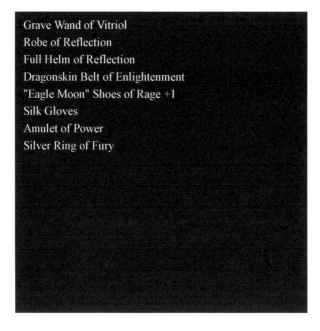

Title: Loot, Creator: Dom Hofmann, Token Standard: ERC-721, Blockchain: Ethereum

しかし、そのNFTは80,000ドルほどで取引される時もあった。何に使えるわけでもなく、た
だ文字だけ書いてあるNFTが、だ。もちろん当時のNFTに対する投機の熱もあったが、《Loot》
を説明するためにはそれが"ただの投機だった"という言葉だけでは足りない。なぜならば、
《Loot》を始点とした多くのブロックチェーンゲームが誕生したからだ。《Loot》も《Nouns》
と同様にCCOであり、コミュニティが自由にそのNFTを使用することを許されている。おそ
らくdomにはすべてが見えていたのだろう。ゲームの装備品をただ文字として書いたもの
が、むしろコミュニティの想像力を刺激し、《Loot》という生態系を発展させてくれることを。

《Loot》の生態系で有名なものは、《Realms》や《HyperLoot》、《Crypts and Caverns》がある。
他にも数えきれないほどの派生作品があるが、《Nouns》同様に指数関数的にその数が増えて
いる。それぞれが全く異なり、《Realms》は戦略ゲーム、《HyperLoot》は《Loot》の可視化プロ
ジェクト、《Crypts and Caverns》はダンジョン生成プロジェクトだったりする。しかし、共
通して《Loot》というNFTが使用されており、後からこれを見た人は全く違うゲームやプロ
ジェクトなのに共通した規格のNFTを使っているように見えるだろう。それは別の言い方を
すれば、違う世界でも同じアイテムを使えるメタバースのようにも見える。

異なるゲームの間でアイテムを共有する、というのはWeb3の世界の目標のひとつとして
あったが、これまでの例ではまず先にゲームを作成するプロジェクトが多かった。しかし、
それでは個別のゲーム同士でアイテムを共有することは実現できなかった。それは、ゲーム
バランスの崩壊や、規格の未整備など多くの課題があったためだ。当たり前だが、アイテムの
名前だけ考えてリリースするプロジェクトなどそれまで存在しなかった。しかし、domは「ア
イテムを先に規定してしまえばそれをインフラとして、後からゲームが作られるだろう、そ
うすればこの目標は達成する」と考え、ゲームとアイテムの主従関係の倒立を看破したのだ。
文字だけ書いたNFTを発行してそれが実際にうまくいくと考えた人は他にいただろうか。

結果として、《Loot》を基盤としたゲームの生態系が現在もなお構築されつつある。《Loot》を
持っていれば遊べるゲームがたくさんある、となればそのNFTに価値がつくのも理解できる
だろう。《Nouns》同様、《Loot》もある種IPのインフラストラクチャとして機能し、いずれも
中央の管理者はおらず、その上にあるアプリケーションはコミュニティによってドライブさ
れている。身近な例としては、トランプなども似たようなものだと思う。トランプというIP
は誰のものでもなく、そしてそれ自体に遊び方や使い方が定義されているわけではない。し
かし、トランプを使った遊びや漫画、童話は多く存在している。トランプというシンプルなIP
がインフラとしてあり、その上にアプリケーションが載っている。構造として同じである。

現代になり、改めてNFTという技術を使ってトランプのようなIPのインフラストラクチャ
を再構築するフェーズが来ているのだ。これからの100年、200年のIPの未来を作るのは
《Nouns》や《Loot》といったNFTかもしれない。

Title: HyperLoot, Creator: HyperLoot, Token Standard: ERC-721, Blockchain: Ethereum

Title: Crypts and Caverns, Creator: threepwave, Token Standard: ERC-721, Blockchain: Ethereum

consome

貧困家庭に生まれ、飽くなき経済的豊かさを求め彷徨った末、2017年に暗号資産の世界に迷い込む。当時はレバレッジ取引などを行ったが大敗に大敗を重ね「こんなもんギャンブルだ」と投げ出すも、ブロックチェーン技術の面白さに惹かれお金のことはどうでも良くなった。それ以来、割と資産運用の成績が良くなってきたので、このまま続けようと思い、暗号資産の最新動向を常に追い続けている。

Changes in the NFT Project Model
NFT プロジェクトモデルの変遷

MaskJiro

NFTの劇的な興隆から約一年。その短い間にも、数えきれないほどたくさんのプロジェクトが生み出された。飽きやすいこの領域の人々の求めに応えるかのように、NFTプロジェクトは人々を惹きつけるための革新性を求めて変化していった。コレクターの目線から、狂騒と熱気に満ちた一年のプロジェクトモデルの変遷を振り返る。

2021年初頭、今に連なる世界的なNFTブームが始まった。毎日のように新しいプロジェクトが発表され、売り出し（ミントによる一次売り出し）の度に世界中のクリエイター、コレクター、投資家などが押し寄せ、Twitter上は「1分で完売した！」、「ずっと待ち構えていたのに買えなかった！」など悲喜こもごものツイートで溢れていた。このNFTブーム初動の時期には、さまざまなプロジェクトモデルや売り出し方法が試行されている。当時を牽引した有名プロジェクトを挙げながら振り返ってみたい。

2021年になって突如としてNFTが現れた訳ではない。2021年起点のブーム以前から、BCG（ブロックチェーンゲーム）のアイテムやいわゆる"1点モノ"のアートなどがNFTのプロジェクトモデルとして認知されていた。有名どころを挙げると、NFTの歴史を拓いた（諸説あり）とされるDapper Labsの《CryptoKitties》のリリースが2017年11月、SuperRareで最初のアートワークがミントされたのが2018年4月となっている。売り出し方法という観点で見れば、1点モノのアートのNFTは今日に至るまでSuperRareやOpenSeaといったマーケットプレイスで固定価格での販売やオークション形式による販売が行われている。2021年になって一気にNFTが一般化して広まっていった背景にはさまざまな理由が挙げられるだろうが、私は、ブームの立ち上がりを牽引した「コレクタブル」のNFTに注目が集まったこと、コレクタブルがあらゆるプロジェクトモデルと売り出し方法を生み出したこと、2020年秋頃からの暗号資産市場の堅調さを反映した圧倒的なマネーと人の流入があったことが大きかったと考えている。

まず、2021年1月から2月に話題を集めたのが《Hashmasks》だ。これもコレクタブルに該当するものだが、他にひとつとして同じ絵柄のない16,384体のMasks（を被った人やロボットの絵）をNFTとして売り出したものである。私が本格的にハマった最初のNFTプロジェクトでもあり、特に、さまざまな謎解き要素を備えていたことが大きな魅力だった。「有名アーティストが匿名参加しているのではないか」、「背景にあるいくつもの点（Dot）を繋ぐと謎を解き明かす絵が現れる！（のではないか）」、「特定のMasksを集めると何か起きる！（のではないか）」などなど、さまざまな噂や憶測の中、分析と研究（と妄想）に没頭するファンたちが日夜

Discordに集まっては語り合っていた。今ではRarity（希少性）分析サイトなどが一般化しておりNFTがミントされ始めると同時に"計算されたRarity"をすぐに知ることができるようになったが（こうして算出されるRarityに対しては賛否が分かれる）、当時はそうしたサイトやツールもなかったので、皆が皆、自身の願望が投影された"分析"を披露しては希少性やプロジェクトの将来を語り合っていた。希少性を巡っては、一攫千金への期待を人それぞれに膨らませていたという言い方も出来るだろう。

《Hashmasks》では、一般にBonding Curvesと呼ばれている売り出し方法が採用されていた。「最初の3,000体は0.1ETH、次の4,000体は0.3ETH……」というように徐々にミント価格が上がっていくモデルである。終盤の400体弱はそれぞれ3ETH（当時のレートで約42万円）、最後の3体に至ってはそれぞれ100ETH（当時のレートで約1,400万円）とかなりの高額設定になっていたが、勢いも衰えることなく完売した。今では一般化している「ミントした後に一定の期間を置いて初めて自分がどんなNFT（Hashmasks）を得たのかが明らかになる（Reveal）」という手法も採用しており、これ自体《Hashmasks》が元祖ではないものの、その後のコレクタブルに対して影響を与えただろうと思う。また、一次セールスで16,384体のすべてを売り切ったうえで、OpenSeaなどの二次市場でも日々活発に取引されていたことも、当時としてはかなりのインパクト、話題性があった。

《Hashmasks》が盛り上がった後に大きな話題を呼んだのが、Dapper Labsによる《NBA Top Shot》だ。全米プロバスケットボール協会（NBA）の選手たちのスーパープレイ動画をNFT化したもので、サービス自体は2020年から立ち上がっていたが2021年の2月半ば頃から「次のNFTプロジェクト」として急速に注目を集め始める。きっかけのひとつには、スーパー・スターであるレブロン・ジェームズのダンクシュートのシーンを捉えたNFTが約2,200万円で取引されるなど、希少性が高いスター選手のNFTで高額取引が頻発したことがあった。

《NBA Top Shot》の売り出しは、いくつかのNFTが入ったパックを販売する方法をとっている。専用の販売サイトに集まり、売り出し時間になると抽選が行われて「自分が購入希望者の列の何番目に並んでいるか」が決まる。運良くパックの販売数以内の順位に収まれば購入できるが、お話にならない順位を引いて呆然とすることもしばしばだ。ちなみに、このパックは暗号資産の他クレジットカード経由でも購入することができる。当時聞いた話ではクレジットカードを使って購入する人が全体の6割に上るということだったので、暗号資産に不慣れな人でも参加することができたという意味では、これもブームを支えた要因のひとつであっただろうと思う。

さて、購入したパックに何が入っているかは開封するまでわからない。自分の好きなチームや選手が入っているか、スター選手が入っているか、開封時のドキドキ感にはたまらないものがある。ひとたびスター選手のNFTを引き当てれば二次市場で売却して大きな利益を得られる可能性もあるから、それまでNBAやバスケットボールに興味がなかった人たちをもたくさん惹きつけただろう。NBAやバスケットボールファンのみならず、さまざまな人たちが

パック売り出しの日になるとClubhouseやDiscordに集まり（日本時間では深夜1時だったり、2時だったりするのだが……）、「購入並びの順位がどうだったか」、「どんなプレイヤーのNFTを引いたか」など、ワイワイと話しながらとても盛り上がった。今では「NFTの盛り上がりを支えるひとつの要素はコミュニティである」という認識が定着しつつあるが、毎回深夜に集まって購入体験を共有したり、引き当てた選手について語り合ったりと、あれもコミュニティのひとつの原型だったと思う。

《Hashmasks》と《NBA Top Shot》の成功を見ながら、2021年2月から3月にかけては毎日のようにコレクタブルのNFTプロジェクトが立ち上げられた。ところが、2021年の4月に入った頃から《Hashmasks》が採用したBonding Curvesでは最後まで売り切れないプロジェクトが目につくようになった。売り出しの後半になってくると早期に購入した人の何倍もの価格で購入しなければならないという手法はアンフェアではないか？という疑問の声が上がり始めたのだ。当時よく聞いたフレーズに"Fair Distribution"や"Fair Launch"がある。細かい定義はさまざまあるが、概ね「できるだけ多くの人にとってフェアな形でプロジェクトを立ち上げ、できるだけ多くの人に同じ条件で参加してもらう」ことを謳った概念と言えよう。NFTが日々話題に上り新規参入者がどんどん増加する中で「一部の情報収集に長けた人や、沢山の資金を持っている人しか参加できないのでは面白くない」と考える人も増えたのだと思う。個人的には、事前に大きな話題を集めた《Ether Cards》（2021年4月上旬）というプロジェクトが多くの売り残しを出した時が、Bonding Curvesが終焉を迎えたタイミングだったと振り返っている。

そしていよいよ、2021年4月下旬にはコレクタブルのNFTプロジェクトとして最大の成功例となった《BAYC》（Bored Ape Yacht Club）が立ち上がる。《BAYC》はその売り出し方法として「総数1万体／1体あたり0.08 ETHの固定価格」を設定した。Bonding Curvesに代わる売り方を模索する中で提示されたモデルであったが、《BAYC》のウェブサイトには当初から次のように書かれていた。「FAIR DISTRIBUTION (Bonding Curves are Ponzi)」。2021年NFTブームの起点となった《Hashmasks》の売り出し方法を否定し、「Bonding Curvesはポンジ*だ」とまで言い切ったのだ。

また、ミント開始と同時にプロジェクトのロードマップを提示したことも、当時としては新鮮なことだった。《BAYC》のロードマップは「1万体のうち〇〇％がミントされたら〇〇する」といった記述法によるもので、その後しばらくの期間、多くのNFTプロジェクトがこのロードマップを真似るようになる。「60％がミントされたら《BAYC》所有者限定のグッズストアを立ち上げTシャツやパーカーを売り出す（実際のロードマップから抜粋）」といったBAYCのロードマップは、BAYCを所有することの価値やプロジェクトの将来への期待を高めるとともに、ロードマップの実現方策を所有者同士が話し合うといったコミュニティ形成を牽引したことだろう。もちろん、《Hashmasks》や《NBA Top Shot》にも「このプロジェクトをどうしていきたいか」という制作者たちの想いや計画があったが、《BAYC》のロードマップ記述法には「皆で盛り上げ、作り上げるプロジェクト」というモデルを導き出した妙味があったと

私は考えている。

2021年起点のNFTブームに関して、その初期を形作り牽引した3つのプロジェクトを挙げて振り返ってみた。概ね、2021年2月から5月までの期間にあたる。もちろん、この期間以前から存在した有名プロジェクト（例えば《CryptoPunks》）も多数あるし、この後にはfreeミント（NFTの本体価格が無料）やWhite List（過熱するミント合戦への対策としてミントする権利を事前に限定配布するもの。後にWhite Listの獲得競争が始まる）といった売り出し方法が登場する。今回、それらすべてを取り上げることは出来なかったが、1年にも満たない間に次々と新しいプロジェクトモデルや売り出し方法が生み出され、発展していった経緯を振り返ると、「世界中が試行錯誤すると凄いことが起きるんだな」と心から思っている。

Title: Hashmasks #11285, Creator: Suum Cuique Labs GmbH,
Token Standard: ERC-721, Blockchain: Ethereum

MaskJiro
2020年のDeFiブームをきっかけにTwitterを通じた情報発信を開始。その後、《Hashmasks》や《NBA Top Shot》など世界的な話題を生んだNFTプロジェクトに魅了され、NFTの社会実装やビジネスモデルのリサーチに取り組む。2022年9月、SBINFT株式会社に参画。新規事業および海外事業の開発を行っている。

Artistic and Business Aspects of NFT
NFTを扱うプロジェクトのエコシステム

nobumei

NFTといえば「○億円で売れた！」といった高額売買の単発事例ばかりが話題になるが、引いてみればNFTを中心としたエコシステムが形成される。本節ではNFTを売買するNFTマーケットプレイス周りのエコシステムについて扱っていく。

市場シェア9割を占めるOpenSea

2022年時点において、最も有名なNFTのマーケットプレイスは「OpenSea」である。NFTが最も盛り上がっていた際には全世界のNFT取引量の9割のシェアを占めていた。OpenSeaで売買されるNFT経済圏の成長速度は凄まじく、取引量は2021年を契機に爆発的に伸びている。2020年以前にもNFTの取引は行われていたが、その取引量がグラフから確認できないほどである[1]。NFTに限らない話だが、Crypto系のプロジェクトは以下のサイクルを経て成長していく。

Crypto系プロジェクトの成長サイクル
Pump　　　価格高騰がニュースになり市場への情報の露出量が増える
Interest　ニュースに触れ、興味を持ったユーザーがNFTについて調べ始める
Notice　　NFTの本質、他金融資産との比較を行い真の価値に気づく
Fan　　　　NFTを購入しファン化、コミュニティが拡大する

上記のサイクルが順当に回った結果、市場には「OpenSeaの使い方」や「OpenSeaでNFTを販売する方法」のような記事がWeb上に溢れNFTの購入を検討した時に市場シェアの高いOpenSeaが選択されやすい状況となった。参考情報やHow to記事が市場に流通したことでOpenSeaは強力なネットワーク効果を得てOpenSeaのシェア率が上昇していったのである。

OpenSea VS LooksRare

2022年時点においてもOpenSeaの市場シェア率が高い傾向は続いているが、後発のNFTマーケットプレイスの参入も相次いでいる。本項では事例として2022年1月10日にローン

1　https://dune.com/rchen8/opensea

チされたLooksRareを例として取り上げる。LooksRareはOpenSea同様、NFTを売買するマーケットプレイスだが、$LOOKSというトークンを発行してDeFiの仕組みを取り込んでいる点がOpenSeaとは異なる。LooksRareは$LOOKSをユーザーに配ることでNFT売買をユーザーに促し、短期間で多くのユーザーを惹きつけた。$LOOKSがもらえるインセンティブに釣られたユーザーがLooksRareを利用することでOpenSeaのシェア率を奪う結果となった。

LooksRareの仕組み
1. NFT売買手数料2.0%（OpenSeaは2.5%）
2. コミュニティによって運用される
3. $LOOKSを発行しておりNFTを取引することによっても$LOOKSが付与される
4. $LOOKSをステーキングすることができ、リリース当時のAPY※は661%（2022年1月時点）

$LOOKSがもらえるインセンティブ構造
LooksRareの強みは独自トークン$LOOKSを発行し、NFT売買で得られる手数料収益をユーザーに還元する施策をとっている点である。還元方法は以下3種類(APYは2022年1月当時のもの)
- $LOOKS自体をステーキング：APY661%
- LooksRare上で取引を行う：287M/day（Ethereumのブロック生成数による）
- Uniswap※上のLPでファーミングできる：APY356%

$LOOKSのトークンエコノミーとしては以下のようなサイクルが回っている
- LooksRareがOpenSeaユーザーに対して$LOOKSをAirdrop※（ヴァンパイアアタック）
- AirdropによりLooksRareの認知が向上し、初期ユーザーを獲得
- ユーザーは$LOOKSを売却するか、ステーキングすることで報酬を得られる
- 市場に「儲かった」という情報が増えるので、Cryptoの成長サイクルが回転し始める
- NFTの流通量が増加すると$LOOKSの価値も高まるのでユーザー体験が向上する

このサイクルが回転することでLooksRareは一時的にOpenSeaに匹敵する取引量を獲得することとなった。ただし、この中にはインセンティブ狙いの自己売買も含まれている。実際のNFT取引量ではなく、ユーザー数のシェア率を表した次のグラフを確認してみよう。ユーザー数ではOpenSeaがまだまだ圧倒的であることがわかるだろう。グラフ内で登場するX2Y2もLooksRareと同様、トークンを実装したNFTマーケットプレイスだが、トークンをインセンティブとして配布しユーザーを惹きつけている点は同じである。以上のことから、トークンを配布することで短期的な取引量を生み出すことは可能だが、お金で集まった人はお金がなくなったらいなくなってしまう点はリスクとして考えられる。暗号資産市場の低迷とともに、トークン価格が下がるとユーザー数も減少する負のサイクルに突入し市場が崩壊してしまうのだ。

2022年8月時点において、トークンを実装した新しいNFTマーケットプレイスがOpenSeaの牙城を崩すようなことにはなっていないが、過程としては意味がある。トークンによる報

NFTマーケットプレイスのシェア（人数）
https://dune.com/embeds/780815/1393157/5bf8510c-cfb2-4370-a735-49f4227ed85c

酬は人を強烈に惹きつけるのでローンチして間もないサービスに人を集めることはメリットなのだ。LooksRareやX2Y2がよい見本だ。一般的に、スマホのアプリをローンチするだけでは多くの人は集まってくれない。トークンが初期ユーザーを獲得する広告の役割を果たしサービスを改善するための良質なフィードバックを得る機会を与えてくれているのだ。そして、トークン報酬が底をついてしまう間にOpenSeaを超える便利で使いやすく分散化されたサービスになっていれば成功、できなければ失敗となるシンプルな構造をLooksRareは持っている。このサイクルが高速で回ることによりNFTを取り巻くエコシステムが強化されユーザー体験を向上させるきっかけとなっているのだ。

スーツ vs コミュニティ

これはCryptoの外の世界でもよくある対立構造である。大企業が大量の資金と人材を投入して作った事業とスタートアップが気概を持って作ったサービスのシェア争いなどでよく見られる。例えば、送金アプリのVenmoとCash Appなどがそうだ。米国ではお金を送ることを「Venmoする」と言うほどに浸透しているそうだが、Venmoを利用する層は所得が高いエリート層（スーツ）が多く、Cash Appは低所得者層が多いとのことだ。その事実を裏付けるように、ストリートカルチャーである音楽の歌詞の中には「Cash App」というコトバが多用される。Venmoはスーツ野郎が使うやつ、おれたちのことわかってるのはCash App! 的なノリだ [2]。このような二項対立はCryptoの界隈でも起こっており、OpenSeaとLooksRareにも当てはまる。OpenSeaも元はコミュニティに寄り添ったサービスだったが、株式会社により運営されている。最近はIPO経験者を役員として招くなど、会社として米国市場に上場することを目指す機運があり、その運営体制はより強固なものとなっていくだろう。

OpenSeaの躍進は今までに培った強力なブランド力から来ている。検索トレンドで見ても「OpenSea」は、「LooksRare」や「X2Y2」よりもはるかに人気のある検索キーワードだ。そし

2　Cash Appの事例に見るカルチャーフィットの重要性　https://nobumei.substack.com/p/cash-app

て、新興のマーケットプレイスはそのインセンティブとOpenSeaよりも低い手数料をもってしても、OpenSeaの牙城を崩す方法を見いだせていない。今後もOpenSeaがNFTマーケットプレイスの高いシェア率を維持する状況は続く見込みである。しかし、Web2.0の代表格であるGAFAの動向を思い出してほしい。彼らは母体が大きくなりすぎて、国家によって独占禁止法が施行されるなど、実質国家により解体され始めているのが現在のトレンドとなっている。ここには国よりも大きな株式会社が存在し得ない暗黙のルールが存在しているのだ[3]。

過去、FacebookがStablecoin※のLibraを立ち上げたが、プロジェクトは打ち切られた。これは国家の既得権益である通貨発行権を株式会社が持とうとして失敗した事例であり、既得権益を切り崩そうとする動きに対しては強烈な反発を受けてしまうものだ[4]。近しい未来、OpenSeaはこれと同じ道を辿る可能性がある。株式会社では国家を超えるような規模のサービスを作ることはできないし、その国に権利を侵食する可能性のある事業展開はできない。これは株式会社の限界となる。GAFAが誕生してからだいたい20年ぐらいで現在の課題を抱えていることを考えると、OpenSeaも数十年後には未来で同じ課題にぶつかるかもしれない。

LooksRareやX2Y2のような分散型のNFTマーケットプレイスは、OpenSeaが会社の利益を優先して取引手数料を上昇させたり、米国の規制に準拠するためNFT取引に厳しい規制を掛けようとした時、OpenSeaが株式会社の限界に到達した時に機能するリスクヘッジ方法となる。もともとWeb3に関わる人間は「分散型」のサービスを志向する傾向にあるが、市場は完全に分散化したサービスを求めていない。現時点のWeb3インフラではマス層のユーザーが慣れているようなUI/UXを提供することは難しく、しばらくは中央集権型のWebサービスが市場に受け入れられるだろう。そしてWeb3インフラが十分に整い、サービスも成長してきた頃、中央集権であるがゆえの課題に直面する。分散型のサービスはその未来に対するリスクヘッジのためのコールオプションとなる見込みだ。未来は不確実であるから、その時に生き残っているのが本項で紹介したLooksRareやX2Y2ではないかもしれないが、分散型のマーケットプレイスはいつか必ず必要になる時がくるだろう。現在はトークンの還元報酬を求める投機的な需要が大部分を占める分散型マーケットプレイスだが、時間とともに未来のWeb3インフラを支える領域へと成長してくれることに期待している。

3　米国の独禁法施行によってApp30%手数料問題に緩和の流れ、Crypto決済に光は当たるのか？
　　https://nobumei.substack.com/p/app30crypto
4　リブラ、完全に幕引き──メタ、デジタルウォレット「ノビ」終了へ | coindesk JAPAN | コインデスク・ジャパン
　　https://www.notion.so/coindesk-JAPAN-a9cc383cfc0b48b4b0a4845901bd6844

nobumei
SUSHI TOP MARKETING株式会社COO。情報統合イノベーション専門職大学 客員教授。2016年博報堂入社、メディアプランナーを経験後、新規事業開発局に異動、ブロックチェーン / NFT関連の事業開発に従事、Jリーグ版NBA Top Shot「PLAY THE PLAY」の企画・システム開発全般を担当。2022年独立、現職。個人活動の一環としてWeb3やNFT関連のメルマガを書いている。https://nobumei.substack.com/

Somehow, trustless.
「なんとなく、トラストレス*」

千房けん輔

ネットアートの時代からさまざまなメディアに寄り添う作品を制作し、現在はNYを拠点に、デジタルアート用の「額縁」を開発するInfinite Objectsのメンバーとしても活動する千房けん輔。自身でもNFT技術を取り入れた作品を制作するアーティストとしての視点から、アート界でも賛否の分かれるNFTの持つ可能性について読み解く。

2022年7月（原稿執筆時点）、6月末に行われた世界最大のNFTフェスNFT.NYCの狂騒が過ぎ去り、その直後にエキソニモとしてSOHOのギャラリーNowHereで〈Metaverse Petshop〉というインスタレーションをオープンしたばかりという、NFTに関するプロジェクトが続いた余韻の中でこの原稿を書いている。

2020年、2021年とNFTがブームとなり、僕が参加するInfinite Objects社は売り上げを前年比500%伸ばし急成長した。しかし、2022年になってから仮想通貨は軒並み下落し、そんな中でのNFT.NYC開催となった訳だが、相変わらずの熱狂ぶりではあった（Infinite Objects社も15以上のイベントに映像フレームを提供）。今回は、BAYCがNYの街中にタギングしまくった際に、誤って伝説的なグラフィティの上にも描いてしまったことから、グラフィティ勢とNFT勢の抗争勃発か、というなかなかヒリヒリするハプニングもあったり、アンチNFTデモが発生（多分にやらせっぽいが"God Hates NFTs"なんていう完全ウケ狙いのプラカードが出てきたり）してソーシャルメディアを賑わせたりと、去年よりも日常の中にはみ出してきているのを感じられた。

僕は、25年以上活動を続けているメディアアートのユニットである「エキソニモ」の片割れとして、さらには4年前にNYで立ち上げたデジタルビデオフレームブランド「Infinite Objects（以下IO社）」の最初の従業員として、かたやアート、かたやビジネスという2つの別々の視点から、このNFTブームを体感している。

7年前にNYに来た時にはVRブームの全盛期だった。ただしこれには興味を惹かれなかった。あまり面白いと思えなかったのだ。面白くないというよりは、面白すぎて面白くない、つまり何が面白いかが目の前で明確に見え過ぎている分、それ以上の可能性が感じられなかった。それに対してNFTやWeb3と呼ばれる動きは、ミステリアスで面白かった。

今でも思い出すが、IO社の当時のソーシャルメディア担当が「Twitter上のクリプトアート界隈（当時はそう呼ばれていた）とコミュニケートしていいか」と社内Slackにポスト、そこからBeepleと繋がり、彼がIO社を公式に採用したところから、会社的にはNFTの世界へと舵を切

り、そこには見たことのない新しい世界が開けていた。

Beepleがそうであるように、その当時のクリプトアート界隈は、CG屋さんが多かったと思う。つまり普段はクライアントのためにCGを作ることを生業にしていた人たちだ。Beepleもことあるごとに言っていたが、NFTの販売によって生計を立てられるようになったことで、CG屋さんがクライアントワークをしなくてもよくなり、初めて自分の好きな作品に集中できることへの喜び、つまり平面の世界でいうと「イラストレーターから画家への転身」のような、そういう興奮がシーンにあったように記憶する。

かくして、IO社は売り上げの半分をNFT関係が占めるほどにそのシーンへと進出した訳だが、エキソニモというアーティストとしての立場はそれほどシンプルではなかった。NFTが話題になるにつれ、周辺の友人たちも次第に実験を始めていったりする中で、既存のアートの世界からは相当な反発も出てきた。それには大きく分けて３つの問題点の指摘があったと思う。

- ブロックチェーン（特にPoW※）の環境負荷
- 投機的な面や、売り上げがすべてのような拝金的な価値観
- 今までのアートとして評価ができないような、作品における文脈の欠如・分断

ここでは紙面の都合もあるので、ひとつひとつに詳しくは触れないが、既存のアート業界からのややヒステリックな反応には、正直驚いた。確かに、NFTとして流通している作品が既存のアート文脈では評価不可能であるうえに幼稚な作品に見えるのはわかる。しかしそれへの反応の中には、急激に勢力を拡大してきている未知のものへの、保身的な恐怖心すら見てとれた。アートの世界は、今までアートとは呼べなかったようなものをもそのストーリーに回収していくことで、拡大し続けてきたというのにだ。

テクノロジーは、人間の欲望を照らし出す、といつも感じるが、それと同時にその周辺にある恐怖や不安も巻き添えにする。このNFT狂想曲の周辺に立ち現れる、そういった人間模様や感情の渦巻きがとても興味深いと思った。メディアアーティストのKyle McDonaldが行ったパフォーマティブなセラピー 〈Crypto Therapy for Mixed Crypto Feelings〉[1] では、アート関係者が抱くこれらの不安をセラピー形式で炙り出すという面白い試みがされている。

とても雑に聞こえるかもしれないが、個人的にはこういった物議を醸すような出来事がアートの世界で起こることは大歓迎だ。何も起きないよりははるかに良い。少なくともここ数年はアートの世界ではあまり大きな動きは起きていなかったのだし。

友人のNick Dangerfieldは「これはリベンジだ」と言っていた。つまり、新しいタイプの（仮想通貨の）金持ちが、今まで散々偉そうにしていた既存のアートに対して「俺らのアートのほうが儲かってるぜ！」と仕返しをしているんだと。それを聞いた時に思ったのが、つまりどちら

にしても「金」の話であるということだ。古い金持ちの牛耳る世界に、新しい金持ちが攻勢を
かける。なんだかなぁとは思っても、既得権益が揺らぐのには期待してしまう部分もあるのだが。

エキソニモとして、この新しいメディアをどう使うのかというのはひとつのチャレンジであ
り、まずは色々調べたうえでFoundationでいくつかドロップをしてみたりした。それなりの
売り上げもあったりして、それはそれでとても助かることではあるけど、少しずつ飽きてし
まい、あまり継続的に取り組めなかったりもした。結局のところ、こういうものも普通の仕
事と同じで、しっかりとまめに継続しながら信用を高めていくという部分が重要なのだ。そ
れよりは、この技術の中に潜む可能性を探ってみたいと思い始めた。

そして技術的にスマートコントラクトなどを勉強していくと、その根本にはものすごく興味
深い部分があることに気が付く。ブロックチェーンとは、完全に新しい何かではなくて、既存
の技術の組み合わせでしかないのだが、その特徴は「改竄が非常に難しいデータベース」「透
明性」という2点だ。NFTはそういう仕組みの上で、「トークン1番はこのアドレスの人が持っ
ている」などと記録しているだけなのだ。トークンを送るというのも「この変数から1引いて、
こっちの変数に入れる」というくらいの超ベーシックなコードで実現していて、それだけで
億単位の金が動いてしまう。それを実現しているのが、堅牢で透明なシステムだというだけ
なのだ。そしてそれを支えているのが世界中のコンピューティングパワーだ。なぜ堅牢かと
いうと、多数のコンピュータの力技でデータを守るという仕組みだからだ。つまり、これって
「コンピュータを信じる宗教」みたいなものだなと。国家が信用に値するから貨幣が価値を担
保できるように、皆がコンピューティングパワーを信頼しているから成立している世界なのだ。

さらには、ある人が自分のウォレットをセットアップするというのは、プライベートキーと
いうランダムな数字を生成するところから始まるのだが、これはつまりランダムな数字で表
されるアドレスを適当に見繕っているだけであり「そこらへんに落ちているウォレットを自
分のものだとして使っている」だけなのである。もし同じプライベートキーが生成できたら、
その人のウォレットを自由に使えてしまうのだ。初めてその話を聞いた時には「なんてずさ
んな…」と思ったけれど、そのプライベートキーの数が、あまりに膨大すぎて同じものが当た
る確率がほぼゼロだから安全だという原理なのだ（ちなみにその数は全宇宙の素粒子の数に匹敵
するくらいある）。

仮想通貨の技術の中心にあるのが「ランダム」だというのは面白い。以前、水野勝仁さんと共
著で「アート表現にはランダムを"積極的に"使え[2]」という論文を書いたことがあるが、ブ
ロックチェーンの技術にはそこにも通底するものを感じざるを得ないのだ。なんの根拠もな
いランダムな数字を手に、コンピュータを信じて、それに熱狂できてしまう人類に、僕は希望
のようなものすら感じてしまうのだ（人生に意味などない！）。

NFTでアートが最初に利用されたのは、よくあるジェントリフィケーション的な手法でも
あるが、さらにその先に最近よく聞くのが「Web3」という単語である。インターネットがア

プリケーションのプラットフォームとして進化したWeb2.0と呼ばれるムーブメントの中では、GoogleやFacebookなどのプラットフォーマーの力が強大になっていった。Web3はそれをもう一度ユーザーの元に取り戻す、というストーリーがよく語られる。その話は、とても夢のあるものだ。DAOという、人間が中心にいない分散型の組織の形態がブロックチェーンの周辺に生まれてきたり、それが株式会社をアップデートするなどとも言われている。僕は昔から法律なんかはプログラムコードになっていくんじゃないかなどと想像していたが、それもスマートコントラクトで実現できそうな気がする。そんなことを考えていたら、ふと、この界隈で「金」の話がやたら多いことが急に腑に落ちたのだ。

1　Crypto Therapy for Mixed Crypto Feelings
　　https://medium.com/@strp_eindhoven/crypto-therapy-for-mixed-crypto-feelings-7e69ed70165a
2　https://www.jstage.jst.go.jp/article/jvrsj/24/1/24_7/_article/-char/ja/

Title: Metaverse Petshop, Creator: exonemo, Token Standard: ERC-721, Blockchain: Ethereum

NYのNowHereにて開催された、バーチャルなペットを実際の檻に入れて販売するインスタレーション。ペットの寿命は約10分間で、誰かが購入しない限り彼らは消去され、新しい外見を持つ新しい犬に置き換えられる。購入したペットをNFT化することも可能だが、その場合にはペットを「殺し」、2Dイメージとなった皮（テクスチャ）をNFTにしなければならない。ペットを所有することの倫理性を問いながら、ブロックチェーンにおける永遠性を獲得するために、ヴァーチャルな命を「殺す」というパラドックスを体験させる作品でもある。 https://metaversepet.zone/

I really hate NFTs

I certainly love NFTs

I vaguely hate NFTs

I honestly love NFTs

I boldly hate NFTs

I clearly love NFTs

Title: I randomly love/hate NFTs, Creator: exonemo, Token Standard: ERC-721, Blockchain: Ethereum

エキソニモがリリースしたNFT作品の第一弾。ランダムな副詞を用いてコンピュータが生成した会話が流れていく 《I randomly love you / hate you》(2018年)をベースにした作品。永遠に交わることのない会話が、現代のメディ アで行われているコミュニケーションの形を寓話的に表象する。デジタルとフィジカルが混在する現代のリアリ ティを反映しつつ、NFTに対するアンビバレンツな感情を想起させるような作品にアップグレードされている。

Web3では、あるコミュニティの参加者は全員平等に、トークンなどを駆使して集金し、それをコミュニティの発展にどう活かしていくかを議論し、実施していく責任を分担する存在だ。つまり全員が経営者になるようなものだ。会社の経営者を見ていたらわかるけど、彼らはいつも金の話ばかりしているではないか！そう考えると、それはそれで面倒くさい部分もある。金のことを考えないで好きなことだけやっていたいという人にはあまり向いていない世界かもしれない。そういう人はむしろ、多少の個人情報をプラットフォーマーに提供して、彼らの提供するサービスの中で遊んでいたほうが楽である。Web3とはつまり、映画「マトリックス」で、システムから抜け出した現実の世界で不味い飯を食べ、敵の襲撃に怯えながら暮らすのと近いかもしれない。選択肢としては、快適なマトリックスの中で人生を謳歌することだってアリなはずだ。

そんなWeb3の行く末を想像すると、なかなかに茨の道なんじゃないかと思えてくる。まずは、敵が強すぎる。経済というシステムに切り込んでいくので、下手したら国というレベルで取り締まられる可能性もある。国よりも力をつけたともいわれるプラットフォーマーも手を打ってくる。なかなかに分が悪そうだ。理想的な世界の実現には相当な時間がかかりそうだ。

しかし個人としては、そういう方向に人類が進んでいくんだろうなとは思っている。人間という猿から進化してきたばっかりの、未熟な知性が作りかけている今の世界のシステムや既存の政治にはまだまだ問題が多い。「トラストレス」で真に公平なシステムが実現するという夢を見せてくれるWeb3は、希望のひとつだと思う。

とはいえ、まだまだ何度も盛り上がったり下がったり紆余曲折を繰り返しながら、技術が進化や浸透していくのを待たないといけないだろう。そして、ある閾値を超えた時から一気に世界を変えるんだろう（インターネットがしたようにね）。そしてそれは良い面と悪い面の両方を引き連れてきて、新しいトラブルも生み出すのだろう。自分が生きている間に何がどこまで実現するのかはわからないけど、この技術とその周辺の人間模様や渦巻く欲望や不安や葛藤を見ながら、遊んでいきたいと思っている。

千房けん輔
アーティスト／アートディレクター／プログラマ。1996年より赤岩やえとアートユニット「エキソニモ（https://exonemo.com）」をスタート。インターネット発の実験的な作品群を多数発表し、ネット上や国内外の展覧会・フェスで活動。またニューメディア系広告キャンペーンの企画やディレクション、イベントのプロデュースや展覧会の企画、執筆業など、メディアを取り巻くさまざまな領域で活動している。アルス・エレクトロニカ／カンヌ広告賞／文化庁メディア芸術祭などで大賞を受賞。2012年に東京よりスタートしたイベント「インターネットヤミ市」は、世界の20以上の都市に広がっている。2015年よりNYに在住。「Video Print」を標榜するNY発のスタートアップInfinite Objects（https://infiniteobjects.com/）でアートディレクターを務める。

Burnt Toastによるアートをフィーチャーした、コミュニティ主導のコレクターズプロジェクト。ポップなスタイルで描かれた、数百パターンもの刺激的なヴィジュアルの特性を持つ10,000の個体からなる。《CryptoKitties》のメンバーが参加していることでも注目を浴び、NFTの分野で最も影響力のあるプロジェクトに数えられるようになった。さらにすべての所有者に200以上の特性を持った音と映像の新コレクション《Space Doodles》が提供された。

Title: Doodles, Creator: Doodles_LLC, Token Standard: ERC-721, Blockchain: Ethereum

Title: mfers, Creator: Sartoshi, Token Standard: ERC-721, Blockchain: Ethereum

ビットコインを考案したSatoshiならぬSartoshiが手書きした漫画、《mfers》の突風のような登場は、まるでジョークのようなNFTを象徴する出来事だった。父親がコンピュータを前にした息子に言うセリフ「Are ya winning son?」は彼のお気に入りのミームで、そのイメージを元に生まれたのがこのNFTである。このシンプルな落書きは、クリプトに耽溺する人々の気分にとてもマッチしていた。瞬く間に有名プロジェクトとなった《mfers》には、ホワイトリストやプロモーションもなく、ロードマップはおろか公式Discordもない。作品はCC0ライセンスで公開され、設立者のSartoshiはコミュニティに資金だけ残して姿を消してしまった。「私がホルダーに提供できるもっとも価値のあることは、彼らの最高のアイデアや創作物を増幅して、より多くのオーディエンスに届けることなのです」

Title: Moonbirds, Creator: PROOF_XYZ, Token Standard: ERC 721, Blockchain: Ethereum

《Moonbirds》は、Web2.0、Web3両方のキャリアを持つ著名なメンバーが集まり創設した、ユニークな特性を備える10,000体のジェネラティブNFTのコレクション。NFTコレクターからなるプライベートグループ「PROOF Collective」には投資家や有名アーティストが所属し、《Moonbirds》はそうしたクラブへ早期にアクセスを可能にする会員権としての機能を持つ。また、「ネスト」と呼ばれるNFTをロックすることでレベルが上がる仕組みがあり、長期間保有することで追加のメリットが得られる予定となっている。その瞬く間の成功は、NFTコミュニティにいる多くの人々を驚かせ、資金調達の方法としてのNFTの可能性を界隈のスタートアップや投資家たちに知らしめた。

Title: Shinsei Galverse, Creator: TeamGalverse, Token Standard: ERC-721, Blockchain: Ethereum

ギャルバース＝ギャル×メタバース×ユニバース。宇宙を駆け巡る新星たちが、すべての人々や文化に平和をもたらす——。《Shinsei Galverse》は、レトロな平成初期アニメのスタイルで描かれた8,888のユニークな作品。Satellite YoungのMV制作を通じて出会ったアニメーターの大平彩華とアーティストの草野絵美、そしてDevin Mancuso、Jack Baldwinの4名によるプロジェクトとして立ち上げられた。刺激的なSFが持つ世界観だけでなく、アクセサリーや髪型など、膨大な量のレイヤーが生み出すディテールの完成度も特徴のひとつ。現在は所有者が楽しむことができる漫画コンテンツを公開し、ロードマップとしてアニメ化することを目標に活動を続けている。

Goro

Title: CryptoGoros, Creator: Goro, Token Standard: ERC-721, Blockchain: Polygon

《CryptoGoros》は、現代アーティストであるGoroが一日一枚死ぬまで自画像を描く、NFG（Non-Fungible Goro）プロジェクト。Goro氏が2,000日後に死ぬという想定で、すべての作品に死に至るまでの日数が書き込んである。また、それぞれの《CryptoGoros》は犯罪者たちであるという裏設定があり、死、暴力、カオスが彼らの本質であるという。そのキャラクターは《CryptoPunks》を想起させるピクセルのスタイルで描かれているが、美術家である出自を生かした古典的な油絵のテクニックや画面構成が導入されているのも特徴のひとつ。一つひとつがエディションを持たないユニークな作品である。

Mood Flipper

Title: Mood Flipper, Creator: Lucas Zanotto, Token Standard: ERC-721, Blockchain: Ethereum

ヘルシンキを拠点に活動するデザイナー／アニメーター／ディレクターLucas Zanottoによる《Mood Flipper》は、幾何学的な形のオブジェクトで構成された、遊び心溢れるオリジナルキャラクターのシリーズ。各部位がキネティックアートのようにアニメーションすることで、多面的な感情を表現。表情が移り変わるギミックで心躍るキャラクターを作り上げた。子ども向けのアプリをプロデュースする彼ならではの淡い配色で彩られたオブジェクトは、おもちゃのような親しみやすい感触を宿している。アンビエンス感漂うサウンドも自身で制作したもの。

Title: INVISIBLE FRIENDS #1373, Creator: Markus Magnusson, Token Standard: ERC-721, Blockchain: Ethereum

《INVISIBLE FRIENDS》は、イラストレーター／アニメーターのMarkus Magnussonがデザインし、Random Character Collectiveの3番目のコレクションとしてリリースされたコレクティブルNFT。メタバースに住む5,000人の見えない友達という設定で、さまざまな洋服やアイテムを身に纏った透明人間が歩く、ループアニメーション作品である。スムースなモーションとポップなイラストのスタイルが特徴的で、保有者には、3D版の《INVISIBLE FRIENDS》やおもちゃ、新作の《GARBAGE FRIENDS》などのエアドロップが予定されている。

Ancestral Uman

エクアドル出身で、現在はNYを拠点に活動するアーティストUmanは、謎めいた架空の生き物である《Uman》をモチーフにした作品を作り出している。「Umanとは、宇宙の奥深く、時間と次元の境界を越えた世界で発見されたサイケデリックでスピリチュアルな種である。さまざまなUmanが、優しくて平和な、共感的な宇宙の絵を描いている。現在、UmanはEthereumとFantomの次元に存在することが確認されており、彼らの系譜上の前身であるAncestral Umanは、Fantom次元に存在する。彼らは大昔にそこに移住してきた。彼らは宇宙から小宇宙のスケールまで、愛情を込めてバランスに気を配っている。Ancestral Umanほど美しいクリーチャーは他にいない」

Title: Ancestral Uman, Creator: Uman, Token Standard: ERC-721, Blockchain: Fantom

Title: NEONZ, Creator: Sutu, Token Standard: FA2, Blockchain: Tezos

《NEONZ》は、オーストラリアのアーティストSutuによってデザインされた、10,000個のユニークなレトロフューチャー系アバター。《NEONZ》はAR、VR、WebGL体験を含むWeb3プレイグラウンドであるSutuverse（Sutu独自のメタバース）への会員カードでもある。第一弾として《NEONZ SIGNZ》と《NEONZ FACEZ》が公開された。《NEONZ SIGNZ》は、2Dの《NEONZ》を動的にリアルタイムで読み込み、インタラクティブなネオンサインとして現実世界を照らし出すXR体験。《NEONZ FACEZ》は、《NEONZ》をマスクとして身に着けることができるARフェイスフィルターである。次回に予定されているSutuverseは、WebGLスピードランゲーム「CIRCUIT BREAKER」。このインタラクティブな世界では、《NEONZ》とユーティリティトークンである《Lightfieldz》を用いて、ゲームプレイや賞品、《NEONZ》の伝説などをアンロックすることができる。

Title: GM Punks, Creator: PIXELORD, Token Standard: ERC-1155, Blockchain: Ethereum

PIXELORDは音楽プロデューサーとしても知られる、3Dデザインやグラフィックを手掛けるビジュアルアーティスト。そのバックグラウンドを活かして、3Dや2Dデザインが迷宮のように入り組んだ仮想世界を作り出す。《GM Punks》の「GM」はクリプトコミュニティで頻繁に呟かれるGood Morningの略。そのスラングをモチーフに、CryptoPunksが確立したピクセルPFPのスタイルを、よりサイケデリックでエネルギッシュなスタイルでリミックスした作品。303人のPunksが存在している。またゴム風船スタイルのCG作品を作る人気アーティストKrenskiyとのコラボレーション作品、ラバーバージョンの《Rubber GM Punks》も存在している。

Title: Pokedbots, Creator: pokedstudio, Token Standard: EXT, Blockchain: ICP

500年後の世界、人類はすでに地球を離れロボットだけが残されていた。ロボットたちは過去の遺物を元に新たなアイデンティティを確立している……。《Pokedbots》は、旧デルタ市近郊の東部荒地に存在する5つのロボットグループからなる1万体のコレクタブル。ブロックチェーンDfinity（ICP）のロゴデザインを手掛けたことでも知られる、イギリスを拠点に活動するデザインスタジオpokedstudioによって制作された。Gen2のコレクションは、Gen1のロボット複数体をバーンする※ことにより生み出すことができ、複数の操縦者を搭載した個体もいる。

Title: Super Tiny World, Creator: STW.WTS, Token Standard: ERC-1155, Blockchain: Ethereum

STW.WTSはバンコクを拠点に活動するグラフィック・アーティスト、3Dアーティスト。彼のアートスタイルである
「CERD」は、「COOL」&「NERD」という2つの言葉を合成した造語で、主にポップカルチャー、ゲームアート、Y2K
美学やミームなどに関連した作品を制作する。一体一体手作りされた3DCG作品「Super Tiny World」は、一人の闇
の帝王とその99人の手下からなるユニークなコレクタブル。子供の頃から彼の頭の中にあった城やヒーロー、モン
スターや悪魔などが登場する、2000年代のJRPGのビデオゲームのような作品。「闇の王がヒーローである光の戦士
によって殺されて以来、闇の王は光の戦士となった。戦争に生き残ったモンスター軍団が再集結する。後悔や悲しみ
に浸っている暇はない。急いで集合し、リベンジを果たすのだ！」

The NFT is the medium

NFTはメディアである

Interview with Lirona

NFTの旅を始める以前のこと、Lironaは10年以上にわたりデザイン、ブランディング、映像のコミュニティに属する一人だった。最初は1/1のデジタル作品を、そして《#boiz》と呼ばれるコレクターズプロジェクトを作り出した。単数形で《#boi》と呼ばれるその生物は、メタバースに生息し性別を持たない。最初に現れた3DベースのPFP（Profile Picture Project）であり、ジェネシスシリーズと名付けられた最初の作品は、感謝の印にアーティストのFvckrenderにエアドロップされた。ユニークな《#boiz》とエディションの《#boiz》が存在し、そのデザインは鉱石のような質感のものからクリスタルのような輝きを放つものまで、それぞれの個体がユニークな特徴を持っている。一点一点Lironaによって手作りされたアートであり、一方で《#boi》自身をキャンバスに見立てて、数多くのコラボレーションも繰り広げられた。それはこのシーンに渦巻く熱気の中で、一粒の水滴のように投じられた謎の存在だった。《#boiz》は寡黙であるがゆえに想像力を掻き立て、人々のイメージを映す想像の場となった。そのような余白こそ、この遊びの領域に必要なものだったのだ。

現在のようなアーティストになるまで、どのような人生を歩んでこられたのでしょう？
中東出身の私は、生まれ育った小さな町から、テルアビブ、ニューヨーク、そしてロサンゼルスという大都会に辿り着くまで、血と汗と涙を流して生きてきました。その中で、私は自分の旅で大切な4つのものを見つけました。それは、「好奇心」と「運」、「ハードワークと鍛錬」、そして「才能」です。

成功するために最も重要なことは、「好奇心」だと思います。そして常に質問し、学ぶべきことがあることを受け入れるだけの自我が必要です。キャリアの大部分では、いつも好奇心旺盛で、エゴを捨てられなかったのですが、ここ数年でエゴを捨てることを学びました。

「運」は、いつもありがたいものです。まずいつも私を支えてくれる両親、最高のパートナーである夫、そして17歳の時に電車で偶然出会った人がきっかけになりました。イスラエル国防軍（男女とも少なくとも2年間は無給で、さまざまな職種やポストに就かなければならない）で「モーショングラフィックアーティスト」という仕事をすることになったのです。その後、夏休みを使って働いて、ニューヨークで最高のアートスクールのひとつであるスクール・オブ・ビジュアルアーツに通うためのお金を貯めることができました。そして、大学4年の時に

Sagmeister & WalshのJessica Walshに雇われました。若い時にThe-Arteryというデザインスタジオを運営し、その後デザイン会社BUCKでの仕事を始めました。適切な時に適切な場所にいたことで、素晴らしい機会を得ることができたのです。運が良かったこともありますが、一生懸命に働かないと達成できないこともあります。私にとってのハードワークとは、必ずしも長時間労働やアンバランスな労働環境を意味するものではありません。それはすべての仕事、すべての機会に心血を注ぎ、自分を助けてくれた人々に純粋に感謝することなのです。

最後に「才能」についてです。もちろん才能があるからこそ、今の自分があるのだと思います。でも、それは本当に最後の1つでしかないと思っています。才能は必要不可欠ですが、それだけでは足りないのです。優れた目を持って、クリエイティブな思考力を持ち、問題解決に魅力を感じることが必要です。アーティストやデザイナー、クリエイターがこの分野を目指すのはそのためです。

Title: the#boi, Creator: Lirona, Token Standard: ERC-721, Blockchain: Ethereum

《#boi》はジェンダーレスな生き物ということですが、他にどのような特性を持っていますか？ どのような世界で暮らす生き物なのでしょうか？
《#boi》は"He"ではなく、"They"あるいは"It"です。これだけミニマルな構造なので、本当にどこでも生きられます。宮崎駿の風景に埋め込まれて緑に覆われてもいいし、巨大なギャラリースペースにピカピカの金属で背伸びしてもいい。あなたや私が望むものであれば、あらゆる分野にフレキシブルに対応することができます。

《#boi》の個性は、欠けているパーツがあったり、素材が記載されていたり、とてもユニークですね。個性を与えるうえで、特にクリエイティブなアプローチの指針となったものはありますか？
特にありません。直感と美学、そして隠されたものと見えるもののストーリーテリングを描きました。目がないもの、毛むくじゃらのものなど、このキャンバスでさまざまなムードに対応できることが重要で、何よりも《#boi》は器なのです。

多くのコラボレーションを行っていますね。《#boi》はある種のキャンバスのようなものでもあると感じました。コラボレーションは、作品の創造性にどのような効果をもたらすのでしょう？
《#boi》をキャンバスに見立てている人を見るのが好きで、誰かがそれを楽しんでいるのを見ると、もっともっとやりたくなります。時にはアーティストがモデルとなり、私のクリエイティブディレクションで《#boi》を制作することもありました。ある時はアーティストに触発されて、彼らの視点と方向性で、フィジカルな《#boi》を作ったこともあります。オークションの利益は、誰との制作でも半々で分けました。実際の作品に影響を与えたとは思いませんが、才能ある人たちと一緒に仕事をすることで、彼らがどのように仕事をし、どのように他の領域やキャンバスに適応していくのかを学ぶことは、クリエイティブなプロセスとして刺激になったと思います。

《Synth#boi》はNFTのプロダクト化の先駆的な例だと思います。《#boi》を楽器にするというアイデアはどこから生まれたのでしょうか？
このプロジェクトは私とLove Hultén、そしてDissrupとの真のコラボレーションであり、世界にまたがった3つの拠点から何時間も電話をしてアイデアや体験、ビジュアルを考え、スケッチや資料の収集、開発に数ヶ月を費やした驚くべきものでした。その後、ウェブサイト、実際のディスプレイ構築、マーケティング、プラットフォームなど、最初から最後まで約半年間のプロセスで、全員がこの特別な作品を作る役割を担いました。このグループと一緒に仕事ができたことは、言葉では言い表せないほど素晴らしい体験でした。

NFTはあなたの創造性や生活に変化をもたらしましたか？
そう思います。もっと個人的な作品や、実際の物理的作品を作りたいと思うようになりました。コマーシャルディレクターやデザイナーをしているとなかなか時間がとれないのですが、この素晴らしいアートムーブメントに参加したことは、刺激を受けましたし、自分を奮い立たせるきっかけにもなりました。常に行うのは難しいけれど、その素晴らしい後味のおかげで、もっともっとそれを実験してみたいと思うようになったのです。

《♯boi》プロジェクトは一区切りついたのでしょうか？

まだ終わってはいません。この先にはまだ多くの《♯boi》が現れます。最終的には100のユニークな《♯boi》が生まれる予定で、合計で1,000エディションになる予定です。現時点（2022年11月）では、世界に85のユニークな《♯boi》と、881の《♯boi》エディションがあります。このプロジェクトは終わりに近づいているといえますが、まだ終わりには至っていません。刺激的なコラボレーションや未来の計画がありますが、いろんな原因で去年よりも少し時間がかかっています。毎回、全く新しいものを作り出すこと、そして残された作品ひとつひとつを、唯一無二の思い入れのある表現として扱うことが、私にとって最も重要なことなのです。

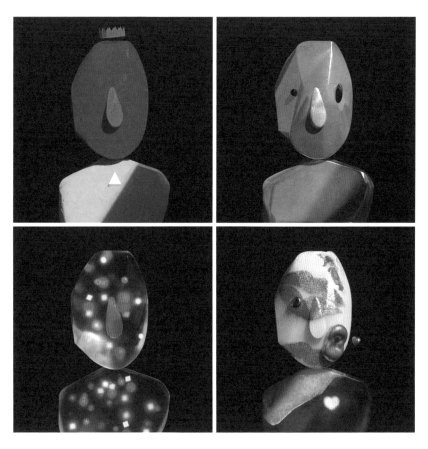

Title: rgb♯boi, cosmic♯boi, dream♯boi, love♯boi(Collaboration with SMOOCHIES), Creator: Lifona,
Token Standard: ERC-721, ERC-1155, Blockchain: Ethereum

PART2

Pixel Art

ピクセルアートの美学

ピクセルアートはクリプトアートにおける新たな美学となった。《CryptoPunks》に由来するそのピクセルのスタイルは、8bitゲーム機の時代にそれが表現できるすべてであったのと同じように、最初はオンチェーンで低容量のアートを作り出すための手段にすぎなかった。きっかけはなんであれ、そのスタイルは多くの人々が追従する一種のミームとなり、多くのアーティストがその可能性を探究する、「ピクセルアート」と呼ばれる文化領域を形作るまでになった。ピクセルで描かれたNFTゲーム「Worldwide Webb」の生みの親で現代アーティストのThomas Webbは、ピクセルアートを採用する利点のひとつとして相互運用性（インターオペラビリティ）※を掲げる。ピクセルという手法を共通項として持つことで、お互いの世界観が繋がり合い、行き来できる可能性が生み出されるのである。また8bidouやPixelChain 25といったフルオンチェーンのピクセルアートを専門に販売するプラットフォームも現れた。表現の制約が多くの人々が参加できる遊びを生み出し、俳句のように表現の多様性を生み出す。それはすべての人々が創造に参加できるという、クリプトアート※の開かれた可能性のひとつでもある。

hermippe

Title: New Town Fungus, Creator: hermippe, Token Standard: ERC-721, Blockchain: Ethereum

hermippeは「ドット絵」のスタイルを特徴とするイラストレーター、ピクセルアーティスト。故郷の多摩ニュータウンで見たような集合住宅や、SFのストーリー、昆虫などを描いたりしている。ミュージックビデオやVJ、商品コラボ、リソグラフ、刺繍、レコードジャケット、ZINEなどを制作し、2020年という初期の段階からNFT作品も発表してきた。《New Town Fungus》は、もともと個展〈New Town Fungus〉で発表したシリーズで、街中の物を独自のイマジネーションを元に描いた作品。「私たちの日々の変化は、COVID-19によって小さくなりました。しかし、個々のモノの解像度は上がっています。身近なモノを新たな解像度の視点で描きました」

Title: Patriotism pilgrimage mandala, Creator: EXCALIBUR, Owner: Kokusho,
Token Standard: ERC-721, Blockchain: Ethereum

EXCALIBURは、「ストリート・イーサネット・フィールド」という現実と仮想の重なりをテーマに、個人的な記憶を
物語や神話と交差しながら社会的な記録となる美術に変換する現代美術サークル。彼らの作品はこの世界が触覚
をともなった高解像度のシミュレートされたゲーム空間（代替空間）であることを暗示している。本作《Patriotism
pilgrimage mandala》は「NEW GAME+」シリーズの一作で、日本の小説家、三島由紀夫をテーマに、現代における分
断と連帯を再考している。「NEW GAME+とは、クリアしたゲームのステータスを引き継いだまま再プレイするこ
とを意味します。新しい日常と未来を再考する時、私たちはプレイヤーとして現実をより良くアクションできる。何
度でも「NEW (NORMAL) GAME」を始められるでしょう」

mae

Title: Drifter, Late Summer Horizon, Sleepy Laundry, Creator: mae, Token Standard: ERC-721, Blockchain: Ethereum

maeは日本を拠点に活動するピクセルアーティスト。どこか懐かしさを感じる日本の日常風景を、空気の揺らぎのような繊細なアニメーションで描き出す。そこに存在するのは洗濯物やバス停など、どこにでもある静かな日本の情景である。その日常では、事件や大きな出来事が起こることはない。ただ昼下がりの午後の温もりのような、延々と続く心地よさがある。ゲーム文化を下地にした「ドット絵」ではなく、新しいイラストレーションのタッチのひとつとして、新たなピクセルアートの潮流の存在を感じることのできる作品でもある。

Title: I Say Goodbye To The Rotten World, Creator: mae,
Token Standard: ERC-721, Blockchain: Ethereum

p1xelfool

Title: Time Allocation Zero, Creator: p1xelfool, Token Standard: ERC-721, Blockchain: Ethereum

p1xelfoolは、時間の知覚と現象を探求するブラジル人アーティスト。黒い背景、8ビットカラーで描かれる低解像度の
グラフィック、無限にループするジェネレーティブアニメーションなどのピクセルを利用したミニマルな作品を作り
出す。《Time Allocation Zero》は、そんなp1xelfoolが時間と断片をモチーフにした12作品からなるコレクション。浮
遊するRGBのピクセルのループアニメーションが、モアレのような複雑なパターンを描き出していく。自己所有のコ
ントラクトを作成するためのツールManifoldを用いて、ERC-721のP1XELトークンとして鋳造された作品。

Title: Cerimonial Vase #29 Kintsugi, Table, Tego Dego World #4, Tegodego World #36,
Creator: Eduardo Politzer, Token Standard: FA2, Blockchain: Tezos

Eduardo Politzerはリオデジャネイロ出身のサウンドデザイナー／アーティスト。ピクセルアートの手法で、紫に彩られた幻想の世界を作り出す。まるで脈略のない物語の断片を拾い集めるかのように、ナンセンスなシーンが現れては儚く消える。孤独感が漂う風景の一コマ、裏路地から迷い込んだ帰ることのできない迷宮、形而上学的な感性で描かれる空虚な世界。その空間は漂うように浮かぶ、音や記憶、言葉、そして和やかな思考に満たされている。彼の作り出す幻想的な紫の世界を探検できるゲームもリリースされている。「それは誰かが見た夢か、あるいはコンピュータの作り出すシュミレーションだろうか。そこであなたは貴重なものと出会い、何かを学ぶかもしれない」

Possibility between digital and physical

デジタルと物質の隙間から生まれる可能性

Interview with Kazuki Takakura

早くからブロックチェーンの技術を作品に導入し、SBIのNFTアートオークションのアーティストのひとりに選ばれるなど、NFTとの関係が深いアーティストであるたかくらかずき。デジタル絵画を描く方法としてドット絵の技法を使いながら、平面作品にとどまらず、立体作品、映像作品、VR作品など、多様な領域へと展開し、デジタルとフィジカルの間に存在する揺らぎや、そこにある可能性を提示する作品を作り出す。彼のもうひとつの特徴は、日本仏教や妖怪といった古くから日本に存在してきたモチーフを作品に取り入れているという点である。日本の風土に生息するそれらのクリチャーたちは、さまざまな文化の影響を受けながら姿を変化させ、今ではコミックやアニメ、ゲームなどを通してキャラ化し、日常にある身近なイメージとして浸透している。そんなさまざまな来歴を持つ文化が混ざり合う状況を、たかくらはマルチバースのような形で多様なまま提示しようとする。それは独立した個々の世界観が重なり合う、多元的な宇宙である。

まず最初に、ピクセルで作品を作るようになったきっかけについて教えてください。
幼少期にはすでにマリオペイント[1] などを使って作品を描いてました。今の子ならiPadなどで描くんでしょうけど、その頃の画面って解像度が荒かったので、デジタルで絵を描くというと荒れたドットのイメージがある。あのガビガビした感じを出したくて、最初はPhotoshopで画像を粗くしたりしていました。その後の下積みの時代に大月壮さんという映像作家さんがドット絵のアイデアを持っていて、一緒にお仕事をさせてもらったことをきっかけに、本格的にドット絵を描き始めました。僕の認識だと、そういった仕事をし始めた2014年あたりに広告などでドット絵表現が多用される「第一次ドット絵ブーム」があり、現在のNFTにおけるドット絵のブームが「第二次ドット絵ブーム」だと思っています。

クライアントワークをしていた時代から、今はアーティストとしての活動を軸に活動されていますよね。アーティストに振り切ったのはなぜですか？

1 マリオペイント　任天堂から発売されたスーパーファミコン用ゲームソフト。マウスとマウスパッドが付属しており、スーパーファミコン初のマウス専用ソフトでもあった。マウスを使ってお絵描き、作曲、アニメーション作成などが楽しめる

アーティストとしてずっと生活したかったんです。作品をギャラリーに持ち込む中で、デジタルデータをどうアートピースにして生きていくか、という問題がつきまとっていた。それで、2020年からデジタルの価値証明をしようと思って、アーティストに振り切ったんです。そのタイミングでNFTと出会うことができた。

NFTがアーティストという生き方に振り切るきっかけだったんでしょうか？

そういうわけではないです。それまでも年1回ぐらいは個展をやったり、芸術祭に出したりしてたんですけど、やっぱり腑に落ちないものがあった。いくら印刷や手法に凝っても、『デジタルデータはマスターピースになり得ない』とよく言われました。当時はデジタル表現を中心に活動するあらゆる作家が、印刷物にペイントして加筆したり、映像作品にエディションをつけたり、いかにデジタルなものを『物理的なアートピースとして価値づけするか』という問題に向かって試行錯誤していました。でも、僕はデータをデータとしてマスターピース化したいという気持ちが強かった。それがなかなかできないなぁと思っている中で、Startbahnという会社にアルスエレクトロニカに出展するためのイメージビジュアルを頼まれたんです。その時はNFTとは言っていなかったんですけど、彼らが「Startbahn Cert.」(2) という美術作品のブロックチェーン証明書を作るプロジェクトを始めたという話を聞いて、その証明書と自分の映像作品を繋げるというアイデアを思いついたんです。それが『お墓』の作品群です。レゴブロックで作ったお墓の作品と映像作品の入ったUSBメモリがくっついてて、そこにブロックチェーン証明書のリンクがついている。今考えたらほとんどNFTですね。

逆にデジタルデータに、「もの」にはない面白さを感じていたのでしょうか？

これは抽象的な話なんですけど、儚さというか、この世にまだ生まれていない感じが好きなんです。例えばあるパスのデータをレーザーカッティングする時に、いろんな調整が必要になりますよね。これを何ミリ開けないと、こことここが噛み合わないとか。RGBからCMYKに変換する印刷でも、色が変わってしまったりといった制約が発生する。でもデータはデータである限り、制限がない。重さもない。魂の状態というか。僕の作品では、デジタルデータを仏や妖怪に関連づけている。理想とか神のような存在に近いものだと思っています。

そういった考え方がたかくらさんの作品には現れていますね。前から霊とか仏のような世界には関心があったんですか？

もともと妖怪とか仏教とかが好きでした。でも、直接的なきっかけは美術をやろうと思った時です。現代美術が宗教と関係ないかといったらそうではない。美術の根を掘っていった時に、現代美術はキリスト教的な思想の最終形だということに気がついたんです。キリスト教宗教絵画を学んで、しかも当事者として学んでいかないと、今の現代美術のルールを根から

2　Startbahn Cert.　アート作品のあらゆる履歴を、ブロックチェーン上で継続的に記録・管理する証明書。実際の作品に添付できるICタグで、証明書を紐づけることができる

Title: 山越阿弥陀図2022, Creator: takakurakazuki, Medium: NFT付きキャンバスUVプリント,
Token Standard: ERC-721, Blockchain: Ethereum

Title: KAPPA ATTACKS【NY】, Creator: takakurakazuki, Medium: NFT付きキャンバスUVプリント,
Token Standard: ERC-1155, Blockchain: Polygon

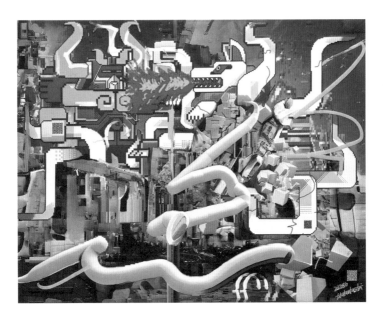

Title: HACHIMANDAIBOSATSU VS KYUUBI【TOKYO】, Creator: takakurakazuki,
Medium: NFT付きキャンバスUVプリント, Token Standard: ERC-1155, Blockchain: Polygon

理解することは不可能に近い。それより自分が身近に感じている日本仏教ベースの現代美術をゼロから構築したほうが早いと思って。

それで日本人として自分たちのルーツに一番近い日本仏教に関心があるんですね。

そうですね。悪い言い方をすると、日本仏教にはパチモノ感がある。そこが面白い。仏教はインドで発生して、中国を経由して入って来たので、インドと中国の文化が全部入っている。日本にある神道とも混ざっているし、さらに山伏がやっているような修験道とも混ざっている。それが1000年間熟成されているので、色々なものがごちゃまぜになっている。それって今日本で人気になってるNFTの二次創作とか、コラボみたいなのに似てるなって。仏教も日本に上陸したら『八百万』的な価値観に集約されてゆく。そういう感覚って日本には多分ずっとあって、ゲームで言うとスマブラだったり、玩具だとビックリマンみたいなあらゆるものがキャラクター化していく感じ。いろんな別々の世界のキャラクターがどんどん入り混じって、世界観の境目がなくなっていくのってとても日本的じゃないですか。

仏教といえば、最近の個展〈アプデ輪廻〉についてもお聞きしたいです。タイトルにあるアプデはアップデートのことですよね?

そうです。アップデートと輪廻が似てるところから付けられたタイトルです。例えば、最近のゲームはアップデートでシーズンが変わっていくので延々と遊べるようになっている。ストーリーがなくて、アップデートが輪廻していく。まさにタイトルのような状況。現代って、そういう世界観だなって。仏教でも輪廻は良いことではなくて、物語が終わらないことの苦しみと、アップデートが来たら遊び続けなくてはいけない苦しみの感覚が近いと思ったんです。輪廻の苦しみはそんな現代的な感覚として理解できるなと。〈アプデ輪廻〉は輪廻というテーマに加えて、デジタルデータと物理空間、ソフトウェアとハードウェア、お墓と魂の関係を探るというコンセプトもありました。その展示を4回繰り返して、成仏させていきました。

〈アプデ輪廻〉はその4回の展示で進化をしていっているんですね。どういう変化がそのプロセスで起こったのでしょうか?

1回目はARTISTS' FAIR KYOTOでやったんですけど、お墓の作品だけを出品しました。それから、2回目はバーチャルな展示をやりました。現実の場所じゃなくて、今度はデジタルデータの「実家」の中に我々が訪れる。データの世界には、物理的な身体は持っていけない。デジタル空間に我々が入る時、『感覚だけ』が入っている。それって『魂だけ』ということに近いことだと思ったんです。1回目で展示したお墓の作品は物理的な『お墓』と向こう側の『映像』がセットになっていたけど、バーチャル空間で展示すると、『映像』がこちら側の存在になる。同じ作品なのに、意味合いが大きく変わるような展示でした。一番最後の4回目では、映像作品を流しているディスプレイにさらに物理的にUV印刷したり、NFTのデータをブラウン管で見せるということをやりました。物理的な『身体』とデータ的な『魂』の境界線をさらに曖昧にするという方向性での展示です。

「お墓」というモチーフは共通して持ち続けていますよね。お墓は死を連想するものでもあります

が、どうしてお墓だったのでしょう?

最初にも少し触れたんですけど、まだ生まれていない世界、死後の世界と、データの世界は近い気がしているんです。お墓を拝んでも、お墓の中に死者の魂があるかどうかは確認できない。でも、想像の中ではそこに死んだ人の魂が入っていると考えて拝む。同じように、パソコンにモニターがついてなかったら、データが入っているかどうかってわからない。そう考えると、データと魂、PCとお墓ってほとんど一緒だなと。

以前、その関係はNFTとアートの間にもあるのではないかとおっしゃっていましたね。たかくらさんはそのNFTのどういった点に可能性を感じていますか?

魂って名前をつけられるから『魂』として存在して、お墓にとどまれるのだと思っています。神仏や妖怪も同じように、『この世に存在しないものたち』は、『名前』によって人間に認知され、この世と繋がることができる。NFTもそういうところがあるんじゃないかなと思っていて、デジタルデータというのはそもそもすぐにどこかに行ってしまったり、気づくと消えてしまっていたり、魂に根が張っていない状態に似ていると言うか。それって名付けがうまくできていないからだと思うんですよ。NFTはそういうフラフラしている状態のデータにしっかり名付けをする行為なんだと思います。それによって存在感を手に入れるし、価値も手に入れる。ブロックチェーンの仕組みの好きなところでもあるんですが『複数台の監視者に

〈アプデ輪廻　ver4.0　天国・地獄・大地獄〉展示風景

〈アプデ輪廻〉はたかくらかずきによる展示のシリーズで、さまざまな場所で合計4回開催された。2021年3月にARTISTS' FAIR KYOTOでの「ver1.0」、4月のSTYLYでのオンライン展「2.0 —デジタルデータの実家—」、7月の京都HAUSでの展示「3.0 —三途の川渡り—」、そして最後の「4.0 —天国・地獄・大地獄—」で完結を見せた。一連のシリーズは「ハードウェアとしての物質/肉体」と「ソフトウェアとしての魂/精神」の関係性をテーマに、日本仏教や東洋思想の観点を引用しながら制作された。作品はStartbahnが発行するブロックチェーン証明書「Cert.」に紐づけられたエディション付き作品や、NFTデジタルデータとして販売された。

Title: NFT BUDDHA, Creator: takakurakazuki, Token Standard: ERC-1155, Blockchain: Ethereum

Title: YOKAIDO, Creator: takakurakazuki, Token Standard: ERC-721, Blockchain: Ethereum

たかくらかずきによる仏像や日本妖怪をドット絵のスタイルで視覚化したNFTコレクション。一体一体がゲームに登場するキャラクターのようなコミカルなデフォルメのスタイルで描かれ、際立った個性とストーリーを感じさせる。大仏建立とメタバース浄土開発を目標に掲げたBUDDHA VERSEシリーズのひとつ。その他にも、《BONNONE》や《MANIYUGI TOKOYO CHARACTERS》、《AVATAR DAIBUDDHA》などのシリーズが存在している。

よって視認する』ことによって『そのデータが存在する』という仕組み。見えないものを見えると言い切る仕組みと言ってもいいかもしれないなと思います。

ちなみに、最初のNFTはどの作品になるんでしょうか?
一番最初のNFT作品は2021年の7月にFoundationに出品したお墓の作品です。その後、Startbahnさんが企画に入っていたSBIのNFTオークション(3)に出品しました。ちなみに最初に買ったNFTは《Zombie Zoo》です。2021年の夏頃、Zombie Zoo Keeper(4)が夏休みに作ったNFT作品を、彼の母親の草野絵美さんにFacebookで教えてもらって買いました。とても絵柄が可愛かったので。

歴史的事件ですね。
彼の作品を見て、単体でアートピースとして売るより、廉価版アートピースじゃないけど、普段アートピースを買わないような人にも届くような価格帯で、集めると楽しいみたいな作品が流行ってることに気がついた。現代美術の領域だと愚直にキャラクターを作るのって避けられてきたと思うんです。それがNFTならできるんだと思って、自分もそういったキャラクターを作るのが好きなので作り始めたんです。今のメインは《NFT-BUDDHA》っていう仏像シリーズと、《YOKAIDO》という妖怪のシリーズです。NFTだけで完結するものではなく、これをキャラクター原案として、フィジカル作品に展開していくということを考えています。〈仮想大戦〉という特撮映画をモチーフにした個展をやるんですけど、そこでは《NFT-BUDDHA》と《YOKAIDO》のキャラクターたちを怪獣に見立て、AIの画像生成アプリと合作でキャンバス作品に仕上げる予定です。

アーティストとしてたかくらさんはNFTにどのような可能性があると思いますか?
この前、〈仮想四畳半〉(5)という展示をキュレーションしたんです。自分がいいなと思って作品を買った作家さんとか、僕が教えてNFTを始めた作家さんに出品してもらいました。僕もそうなんですけど、今までアーティストにとっての展示は、大きな花火でした。大きなお金を使って、大きく儲けようっていう。それしか生活手段がない。もっと陶芸家みたいに普段作ったものをポンポン出して、買ってくれる人がいるようなあり方がいいなってずっと思っていたんです。NFTはまさにそこをフォローしてくれる存在だった。小商をフォローしてくれるものなんです。世の中ではNFTで一攫千金を掴もうとか、大きな夢ばかり語られている。でも僕にとっては、アーティストが日々生活するために応援してくれる人がいて、そういう人たちにちょっとした作品を売るためのもの。NFTはそういう持続性を可能にする存在だと思っています。

3 SBIのNFTオークション　SBIアートオークション株式会社が開催した日本初のNFTを販売するオークション
4 Zombie Zoo Keeper　アートコレクション《Zombie Zoo ゾンビ・ズー》を生み出した、当時8歳の少年
5 〈仮想四畳半〉　WA MATCHA 京都祇園店にて行われた、たかくらかずきによるキュレーション展。生花や器とともに、屏風や掛け軸にアーティストのNFT作品を投影することで、東洋的な展示空間を作り上げた

PART3

On-Chain

ブロックチェーン上のアート

ブロックチェーン固有のアートの形式とは何か？ NFTがデジタル化可能なあらゆるジャンルを含む存在であるからこそ、この問いは重要である。そのヒントは、ブロックチェーンの持つ特質そのものにあるかもしれない。例えばブロックチェーンには、データの保存にガス代※という「コスト」がかかる。そのコストがチェーン上にデータを保管する作品が少ない理由となる一方で、チェーン上にアートを保存することを可能にした作品はフルオンチェーンNFTと呼ばれ、高い価値を持つと見なされる。永続性を持つブロックチェーン上に作品を設置するという野心的な試みの過程で、スマートコントラクトを用いてイメージを「生成」あるいは「再生」するというアプローチが生み出された。そしてブロックチェーンから生み出されたそうした作品の方向性は、さらなる進化を見せつつある。オンチェーンアクティビティを作品に取り込んだり、複数のアートピースが関連し合う作品といった、新たなアートの鑑賞体験が生み出されつつあるのだ。こうした一連の実践は、表現のメディウムとしてブロックチェーンを用いたアートであると言えるだろう。

What On-Chain NFTs Bring
オンチェーンNFTがもたらすもの

wildmouse

オンチェーンNFTは一般的なNFTとどのように区別され、かつどのような価値や用途を提供しているのか。そしてアートとしてのオンチェーンNFTは何を実現したのか。本コラムではアートだけでなく、DeFiやDAOにおけるオンチェーンNFTとそのユースケースも視野に入れながら、今後のNFTの発展の可能性について考察する。

オンチェーンNFTとは何か？

オンチェーンNFTとは、個々のNFTの情報を示すメタデータや作品自体のメディアをブロックチェーン上に格納したもの、あるいは、それらを復元するために必要な情報がブロックチェーン上に格納されているNFTである（さらにそれらすべての情報がブロックチェーン上に格納され、スマートコントラクト（以下コントラクト）によってレンダリングが可能なものはフルオンチェーンNFTと呼ばれる）。一般的なNFTにおいて、ブロックチェーン上に記録されているのは画像を含むメタデータを指すURLの文字列のみであり、オンチェーンにそれらの情報が保管されているわけではない（これを対照的にオフチェーンNFTと呼ぶ）。そして何らかの理由によりそれらの情報が消失した場合、それらは参照不可能になってしまう。対してオンチェーンNFTは、ブロックチェーンが永続する限りにおいて情報が参照可能である。情報の喪失という可能性が排除されるという点において、オフチェーンNFTにおけるネガティブな要素が取り除かれているとも言えるだろう。

主要オンチェーンNFTとそれらが実現したもの

Autoglyphs Ethereumにおけるオンチェーンの歴史としては、2019年4月にEthereumにデプロイ※された《Autoglyphs》に始まる。前述のように、通常NFTの情報を取得するためにはコントラクトから返却されるNFTの情報を示すURLを取得したうえで、そのURLに実際に情報を取得しにいく必要があった。それに対して《Autoglyphs》は、コントラクトによってNFTの内容がランダムに決定・生成されるジェネレーティブアートであり、その生成処理のすべてはNFT自体のコントラクト上で実装されている。下記は《Autoglyphs》のコントラクトにおけるジェネレーティブアートの生成箇所であり、ミント時に引数として受け取ったシード※値を利用してNFT毎にランダムな生成結果を出力していることがわかる。

《Autoglyphs》のコントラクトにおけるアート生成を行う関数

```
function draw(uint id) public view returns (string) {
    // シード定義
    uint a = uint(uint160(keccak256(abi.encodePacked(idToSeed[id]))));
    // 各種変数定義（略）
    // 10種類のシンボル定義。生成結果の模様で利用される
    bytes5 symbols;
    if (idToSymbolScheme[id] == 0) {
        revert();
    } else if (idToSymbolScheme[id] == 1) {
        symbols = 0x2E582F5C2E; // X/\
        // 中略
    }
    // 模様生成処理。シードによって上下左右対称性や模様となるシンボルが計算される。
    for (int i = int(0); i < SIZE; i++) {
        // 上下の対称性決定処理（中略）
        // 左右対称処理とシンボルの決定
        for (int j = int(0); j < SIZE; j++) {
            x = (2 * (j - HALF_SIZE) + 1);
            if (a % 2 == 1) {
                x = abs(x);
            }
            x = x * int(a);
            v = uint(x * y / ONE) % mod;
            if (v < 5) {
                value = uint(symbols[v]);
            } else {
                value = 0x2E;
            }
            output[c] = byte(bytes32(value << 248));
            c++;
        }
        // 改行処理（中略）
    }
    string memory result = string(output);
    return result;
}
```

《Autoglyphs》はこれによりブロックチェーン外に保存すべきNFTの情報を必要と一切必要
としない、初めてのフルオンチェーンNFTとなっている。コントラクトで完結するNFTがど
のように制作可能かというひとつの答えとしてこの《Autoglyphs》があり、フルオンチェーン
NFTアートとして最初に作られたという点で評価できる作品と言えるだろう。

Art Blocks　Art BlocksはオンチェーンのジェネレーティブアートNFTプラットフォームで、
2020年11月にリリースされている。《Autoglyphs》はあらかじめ定義されたコントラクト
のロジックによって発行上限が定められており、シードは異なるものの単一の生成ロジック
でNFTが制作されるようなものになっていた。それに対してArt Blocksは不特定多数のアー
ティストが、オンチェーンNFTをミントするための情報を動的に登録することを実現してい
る。Art Blocksにおけるオンチェーンの意味としては、下記二つの点が挙げられる。

- 作品を生成するための作品毎の固有のscriptがオンチェーンで保存されていること
- 各NFTで作品を生成する際の固有のシードとなるハッシュ値※が、NFTをミントする際にコ
 ントラクトによってブロックチェーンに由来する値を使って生成されていること

1つ目は下記addProjectScript()関数で各作品のscriptをオンチェーンに保存しており、2つ
目は_mintToken()関数において新たにミントされるNFTのシードとなるハッシュ値をオン
チェーン上で生成していることで実現されている。

作品のscriptをオンチェーンに保存する関数

```
function addProjectScript(uint256 _projectId, string memory _script)
onlyUnlocked(_projectId) onlyArtistOrWhitelisted(_projectId) public {
    projects[_projectId].scripts[projects[_projectId].scriptCount] = _script;
    projects[_projectId].scriptCount = projects[_projectId].scriptCount.add(1);
}
```

NFT毎に固有のシードをオンチェーンで生成する関数

```
function _mintToken(address _to, uint256 _projectId) internal returns(uint256 _tokenId) {
    uint256 tokenIdToBe =
        (_projectId * ONE_MILLION) + projects[_projectId].invocations;
    projects[_projectId].invocations = projects[_projectId].invocations.add(1);
    for (uint256 i = 0; i < projects[_projectId].hashes; i++) {
        bytes32 hash = keccak256(abi.encodePacked(projects[_projectId].
        invocations, block.number.add(i), msg.sender));
        tokenIdToHashes[tokenIdToBe].push(hash);
        hashToTokenId[hash] = tokenIdToBe;
    }
    // 以下 ミント 処理
}
```

Tite: Autoglyph #430, Autoglyph #181, Creator: Larva Labs,
Token Standard: ERC-721, Blockchain: Ethereum

生成結果としてのメディアをオンチェーンに保存することはトランザクション※のガス代の観点で現実的ではないが、それを再現するために必要なscirptをオンチェーンに保存し一意な結果を生成するためのハッシュ値をオンチェーンで生成し、オンチェーンのジェネレーティブアートNFTのプラットフォームを制作したというところにArt Blocksの新規性があると言えるだろう。

Uniswap V3　UniswapはDeFiに分類されるDAppsであり、ERC-20のトークンをブロックチェーン上で交換することのできるDEX（分散型取引所）※である。Uniswapは何度かバージョンアップを行っており、本コラムで取り上げたいV3は2021年5月にリリースされている。Uniswap V3において交換に利用されるトークンを提供する流動性提供者は、その流動性提供の証明としてNFTを受け取るが、このNFTがフルオンチェーンNFTとなっている。Uniswap自体が非中央集権的に稼働するDAppsであり、それに対して特定の管理者を必要とするNFTではない形を実現するためにフルオンチェーンNFTが導入されたと考えることができる。《Autoglyphs》、Art Blocksはオンチェーンというブロックチェーンのメディウムを活かしたNFTアートを実現したと言えるが、UniswapにおいてはDAppsという特性からフルオンチェーンNFTを導入したことが伺える。

Nouns　《Nouns》は、メタデータや画像などNFTに関連するすべての情報がコントラクトに格納されているフルオンチェーンNFTであり、2021年8月にリリースされている。NFTをミントするフローもユニークで、毎日1つずつミントされる《Nouns》のNFTはコントラクトのロジックによってランダムに生成される。そして、この《Nouns》の保有者で構成されるNouns DAOと呼ばれるDAOがあり、それぞれの《Nouns》はオンチェーンガバナンスの投票権となっていて、《Nouns》の保有者がDAOを駆動させるメンバーとして機能するようになっている。UniswapではDeFiにおけるフルオンチェーンNFTの活用が見られたが、《Nouns》においても同様に、DAOにおいてすべての要素が分散化された形を実現するためにフルオンチェーンNFTが利用されていると考えられる。コントラクトによるランダムなNFTの生成とオンチェーンガバナンスという仕組みを統合した、単一のNFTに限定されないエコシステムの一要素としての、フルオンチェーンNFTの活用例と言えるだろう。

オンチェーンNFT独自の特徴と可能性

4つの主要なオンチェーンNFTプロジェクトを概観したが、ここで一般的なNFTと比較してオンチェーンNFT独自の特徴がどのようにまとめられるか考えてみたい。

メディウムスペシフィックなアートとしてのオンチェーンNFT

コントラクトでNFTのすべての情報を生成する《Autoglyphs》、ブロックチェーンの要素を利

用して生成されるハッシュ値をNFTのシードとして利用するArt Blocks、両者ともデータ量に制限がある中でNFT独自のメディウムを活かしたNFTプロジェクトとなっている。メディウムを活かしたアートを制作する場としてオンチェーンNFTはこの二つに限らず発展を続けており、今後もさまざまな形で作品が制作されることが期待される。

アートの永続的な保管場所としてのオンチェーンNFT

コントラクトによる生成処理の活用の有無はあるものの、Art BlocksによってNFTにとって本質的な情報を格納するためのオンチェーンNFTという利用方法が確立している。各々のアーティストや作品によって何をオンチェーンに格納すべきかは異なるはずだが、オフチェーンに依存せずNFTアートを制作するための手段としてオンチェーンNFTは引き続き有効な選択肢となるだろう。

DAppsの要素としてのオンチェーンNFT

今回取り上げたUniswap、《Nouns》DAOのように、DeFiやDAOのようなDAppsにおいて、アプリケーションが分散化している中NFTも同様に分散化・非オフチェーン依存を担保し、アプリケーションとしての透明性や非中央集権性を損なわないことを目的として、フルオン

Tite: Chromie Squiggle #9389, Creator: Snowfro, Token Standard: ERC-721, Blockchain: Ethereum

チェーンNFTが導入されることが期待される。以上3つの特徴と可能性を先ほどのプロジェクトからオンチェーンNFTについて引き出すことができるだろう。冒頭でオフチェーンNFTのネガティブな要素を排除できるのがオンチェーンNFTであると述べたが、それに加えてオンチェーンでしか表現できない可能性が垣間見える。

まとめ

オンチェーンNFTの定義、過去の主要なオンチェーンNFTプロジェクト、そしてオンチェーンNFT独自の特徴について概観し、コントラクトやブロックチェーンの特性を活かしたNFTのアートの可能性、そしてDAppsのエコシステムの発展のためのオンチェーンNFTの可能性を垣間見ることができた。なお本コラムではNFTとして主要なコントラクトの規格であるERC-721におけるオンチェーンNFTのみを取り上げてきたが、その他のNFTの規格も新たに提案と実装が行われ、さまざまな形で活用が試みられている。単一の規格に制限されない、際限のないオンチェーンNFTの発展に個人的には期待したい。

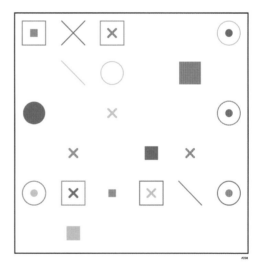

Title: Uniswap - 0.3% - DAI/WETH - 2087.3<>8346.1, Creator: Uniswap, Token Standard: ERC-721, Blockchain: Ethereum
Title: Genesis.sol, Creator: dievardump, Token Standard: ERC-721, Blockchain: Ethereum

wildmouse
スマートコントラクト開発者。2015年よりWebアプリケーション開発者として従事した後、2021年より株式会社TARTにて主にEthereumにおけるスマートコントラクトの開発に携わる。現在はクリエイター支援のためのNFT開発を行う傍ら、TARTのToshiと共にNFTをテーマにスマートコントラクトを使ったアート制作も行っており、現在"The Ten Thousand"を始めとした3作品を制作。

付録　オンチェーンNFTのタイムライン

紙幅の都合で詳細に言及はできなかった主要なオンチェーンNFTを時系列順にまとめたので参考にされたい。

プロジェクト	コントラクトデプロイ日	概要
Autoglyphs	2019年4月5日	最初のフルオンチェーンNFTプロジェクト。すべての生成処理をオンチェーンで完結させており、オフチェーン依存をしていない。
Avastars	2020年2月7日	最初のPFP(Profile Picture Project)としてのオンチェーンPFPとなるプロジェクト。SVGデータがオンチェーンに格納されており、プロパティによってスマートコントラクトからレンダリング結果が返却される。
PixelChain	2020年3月30日	ユーザーが制作したピクセルアートをNFTとしてミントすることができるプロジェクト。ピクセルアートの情報は正確にはコントラクト中に格納されてはおらず、コントラクトから発されるログ中に記録されている。
Art Blocks	2020年11月27日	オンチェーンで作品のscriptを格納するジェネレーティブアートプラットフォーム。作品のNFT毎のシードとなるハッシュをミント時にオンチェーンでランダムに生成して利用している。
DEAFBEEF	2021年3月12日	最初のオーディオビジュアルNFT。NFTに紐づくオーディオビジュアルを復元するためのシードとプログラムのソースコードがオンチェーンに格納されている。
Uniswap V3	2021年5月4日	Uniswap V3において流動性提供を示すNFTをフルオンチェーンで生成している。メタデータや画像は流動性のポジションによって動的に変化する。
Blitmap	2021年5月15日	オンチェーン上に保存されているアートワークを組み合わせてNFTをミントできる処理を実装したプロジェクト。画像やプロパティはオンチェーンでレンダリングすることができる。
Genesis.sol	2021年8月6日	「ゲームボードのような」出力を生成するアルゴリズム。オンチェーン上でNFTが生成される。
Nouns	2021年8月8日	DAOと連携したプロジェクト。フルオンチェーンで生成されるNFTがDAOにおける投票権として機能する。
CryptoPunksData	2021年8月18日	過去にリリースされたオフチェーンNFTであるCryptoPunksに関するすべての情報をオンチェーンで管理するスマートコントラクト。オフチェーンNFTのフルオンチェーンNFTへの移行を実現している。
Brotchain	2021年8月21日	ビットマップ形式でのジェネレーティブアートをオンチェーンで生成することを実現したプロジェクト。
Loot	2021年8月27日	オンチェーンで文字だけを返却するNFT。派生プロジェクトを作ることを前提としたボトムアップNFTとして評価されている。

Can NFTs be used to build (more-than-human) communities?
Artist experiments from Japan

NFTは（モア・ザン・ヒューマン）コミュニティの形成のために使われうるか？
日本におけるアーティストの実験

四方幸子

コモンズの観点では、NFTは単なるデジタルアート作品を販売するための仕組みにとどまらない。むしろ、NFTをさまざまな関係性を表現できるメディアとして捉えることが必要である。本稿では、まさにそれを実現しようとする最近の日本のアート作品に焦点を当て、コモンズに貢献するための暗号の活用の可能性を指摘する。

アーティスティックな場としての「コモンズ」

私は1980年代初頭にヨーゼフ・ボイスの存在を知りアートの世界に入ったが、ボイスのエネルギーの流動、という世界観から、「情報フロー」という方向性を見出し、1990年にはメディアアートの実験場にキュレーターとして参加、以後デジタルに加え、水や人、動植物、気象などを含めたものを扱い活動をしている。その中で、1970年代以降の米国西海岸のガレージで生まれたコンピュータ文化、GNUに代表されるフリーソフトウェア・ムーブメントや1990年代末のオープンソース・ムーブメント、そして2000年前後にローレンス・レッシグが唱えた「フリー・カルチャー」「コモンズ」に連なる価値観を重視している。

「From Commons to NFTs」[1]は、21世紀以降のデジタル・コモンズの可能性を探求するオンライン・ベースのプロジェクト《Kingdom of Piracy（KOP）》（2002-2006、共同キュレーター：シュー・リー・チェン、アルミン・メドッシュ、四方幸子）の継続的な実践のひとつとして位置づけられる。「KOP」は2020年末に《Forking PiraGene》プロジェクト（台北C-LAB）においてバイオ・コモンズへと問題系を拡張、今回は2021年のNFTアートの市場の尋常ではないハイプを受けて、改めて「コモンズ」の視点から「NFT」を検討するものである。

この世界にあるものはすべて、宇宙から生まれたものであり、コモンズである。人間が生み出したデジタルデータも同様である。そしてこのような世界観は、西欧近代がグローバル化によって抑圧や排除をしてきた、人類が連綿と育んできた自然とともに生きる叡智や文化を、今まさにデジタル技術を援用して取り戻すことを意味する。それは近代を否定するのでなく、近代の叡智と前近代の叡智をデジタルを介して新たに結合させることである。そのために

1 「From Commons to NFTs」はMakeryのエッセイシリーズ（2022年1月〜7月）のタイトル。本原稿は、2022年2月28日に公開された2番目の記事の日本語版。https://www.makery.info/en/category/from-commons-to-nfts/

は、既存の「アート」概念を超えて、アートをすべての分野に地下水脈のように浸透させていくことが必要だと確信している。

私は、2011年3月11日の東日本大震災とそれに続いた津波、福島第一原発事故を契機に、日本が明治時代（19世紀後半）以降どのように近代を受容したかを検討し続けてきた。それは、この国に人が住み始めて以来、連綿と存在しながら、突然の近代化によって150年以上排除されてきた自然と人々との関係から生まれた精神性や文化に向き合うことでもあった。

ポストパンデミックの時代に入り、生涯テーマを「人間と非人間のためのエコゾフィー[2]と平和」として、すべての活動を展開している。2021年はボイス生誕100年記念も込めて「想像力という〈資本〉」[3]と「精神というエネルギー｜石・水・森・人」[4]という2つのフォーラムを開催、そのベースにはボイスの「芸術＝資本」「社会彫刻」がある。後者はアートコモンズ〈対話と創造の森〉（長野県・茅野市）の設立イベントでもあり、2022年から活動を本格化した。

〈対話と創造の森〉は、日本列島の中央、地層的には東西に走る中央構造線、南北に走る糸魚川—静岡構造線（フォッサマグナの西端の線で、日本海側と太平洋側を繋ぐ）が交差する極めて特殊な諏訪・八ヶ岳地域にあり、そこでは一万年間栄えた縄文時代中期文化（15,000年前〜5,000年前）を始め、独自の自然信仰や精神文化が今も受け継がれている。八ヶ岳山麓の森の中にある〈対話と創造の森〉は、歴史的に「入会地」（コモンズ）として現在に至るまで誰にも所有できない土地に属する。そのような場所にアーティストを招聘し、思索や作品制作を通して、ポストパンデミックの時代において、アートを通した新たなエコゾフィー（自然・精神・社会）や公共創造をともに探求しつつある。

人類はその歴史において、長く狩猟を糧に生きてきた。そこでは森羅万象に畏敬の念を抱きつつ、自らもその一部として循環に委ねる世界観があった。農耕とともに貯蔵や所有が開始され、支配／非支配や貧富の差が生まれ、文字やその記録メディアの発達を経て、産業革命以降、西欧を中心にモノや情報の所有や支配が大規模・加速化・グローバル化していった。

20世紀には、時間・空間や人々、そしてあらゆる存在がデータで制御されていった。20世紀末にインターネットが普及し始めた中、デジタルコモンズと独占支配の両ベクトルが対立、2001年の米国同時多発テロ事件を契機に、データ監視が強化されていく（公共空間でのCCTVの設置も同時に進んだ）。1960年代のDIYでコンピュータを生み出したカウンターカルチャー

2　エコゾフィー　フランスの哲学者・精神分析家フェリックス・ガタリが『三つのエコロジー』（1989年）において提唱した環境・精神・社会におけるエコロジー
3　京都府域展開アートフェスティバル「ALTERNATIVE KYOTO —もうひとつの京都—」キックオフ・フォーラム「想像力という〈資本〉—来るべき社会とアートの役割—」
4　ヨーゼフ・ボイス生誕100年／〈対話と創造の森〉誕生記念フォーラム「精神というエネルギー｜石・水・森・人」（2021年、主催：一般社団法人 ダイアローグプレイス）

やフリーカルチャーの系譜が、ことごとく抑圧されていった。そして現在においては、人間さえも（支配者／被支配者にかかわらず）アルゴリズム（NFTも例外ではない）に支配され稼働されている。「コモンズ」と「NFT」は相反するベクトルにある。

「コモンズとは、共有資源の非搾取的な利用とそれゆえの長期的な存在という共通の利害関心によって人々が結束する世界の本質を成す一部である。この世界が目指すのは、部分的ではあっても資本主義とその採取主義の破壊的効果を超えて、情報的実体と物理的実体の双方が「議論を呼ぶ事実〔matters of concern〕」として理解されるような世界である。〔それに対して〕NFTが目指すのは、あらゆる関係性が商業取引として表現され、私有財産が存在の主要な形式であるような世界である。」[5]

ボイスに始まり、メディアアートのキュレーション、《対話と創造の場》に至るまで、私が一貫して抱くのは、情報フローから見た世界であり、そこでは人間以外、としてのさまざまな存在——動植物、それ以外の生命やモノそしてデジタル・エンティティも含めたもの——との絡まり合いこそが重要となっている。そこではいずれも他者を支配せず、それぞれが自律しながらもインターディペンデントな関係にある。これらを包摂する生態系自体を「コモンズ」とみなすことができるだろう。

日本のNFTアートの現状：販売における実験

2021年、日本では著名なメディアアーティストが次々とNFTアートに新規参入した。真鍋大度、エキソニモ（NY在住）、藤幡正樹、落合陽一などである。真鍋は、NFTというシステムをまずリサーチすべく自身が関わるミュージックグループ関連商品を販売するプラットフォームを立ち上げた（9月）。NFTのハイプを体現する企業Infinite Objectsにメンバーの千房けん輔が関わるエキソニモはまず、ランダムドットで構成した本を制作、展覧会では各ページを展示し、その所有権を販売し、所有者の情報をブロックチェーン上で可視化することで起きることに焦点を当てた（《CONNECT THE RANDOM DOTS》, WAITING ROOM, 2021/10/16-11/14）。藤幡は、1980年代のデジタル上の複数のドローイングを掘り起こし、それぞれをエディション付きで100万円で出品（すべてオリジナルとなる）、購入者が増えると値段が下がる設定とした（《Brave New Commons》、3331 Art Fair, 2021年10月-2022年1月）。落合は、デジタルと物質（彫刻、平面作品）間の何度もの移行・循環を扱う展示において、ディスプレイ上の作品をNFTとして別の仕様に変えて販売した（《Re-Digitalization of Waves》、スタディ：大阪関西国際芸術祭、2022/1/28-2/13）。いずれも作品販売におけるNFTの利用や共同所有、分散所有に

5 Felix Stalder "From Commons to NFTs: Digital objects and radical imagination," January 31, 2022.「From Commons to NFTs」の一番目のテキストで、秋吉康晴、増田展大、松谷容作訳、学術雑誌『メディウム』第3号（『メディウム』編集委員会、2022年）所収予定。※発行前の訳文を参照したため訳文が異なる可能性があります

よる値段の推移などが焦点となっている。

クリスティン・ポールの「NFT art—a sales mechanism or a medium?」[6] の区分でいえば、これらは彼女が批判する前者（sales mechanism）に含まれながらもそれを批評的に取り込もうとする実践と言えるが、メディウム自体への批評的実践には至っていないように思われる。ポールはそれ以前の2014年頃からブロックチェーンの可能性をメディウムとして追求するプロジェクトに言及している。それらの事例からは、創造的な実践や所有権の公開など、コモンズへ向かう黎明期のベクトルが感じられる。

最近の日本での動向を見る限り、メディアアーティストでさえも、新たなメディアに挑戦しているようで、その多くがブロックチェーン、暗号通貨、NFTの根幹へと切り込むことに難渋している。これまでの価値観と断絶した現象が現出していることの脅威に対して立ちつくすのではなく、果敢に飛び込んだことは評価すべきである。しかしそのこと自体への自己充足感や、そこで繋がった者同士のコミュニティ感（プラットフォーム基盤が真逆でありながら、インターネット黎明期の自由な雰囲気へのノスタルジー）、コントラクトの美学など新たな世界に酔うのではなく、それらを分節化しつつ継続的に介入していくことが求められている。

Goh Uozumiの挑戦

「今のNFTには、暗号通貨の技術であるからこその非中央集権性もほぼありません。現実には、ビットコインなどの暗号通貨の思想と、NFTの思想は異なるものになりました」[7]
「NFTは海賊的なこととは逆で（NFTを攻撃してる側が海賊的で）、今はNFTは規制側のものだと思います。僕はアナキストだからNFTは使わない、といったらイメージしやすいでしょうか」[8]

日本では、メディアアーティストのGoh Uozumi（以下Goh）が先験的にブロックチェーンをメディウムとして使う作品を2014年に発表した。00年代後半の学生時代より「自律分散ネットワークシステム」を作品として発表、私は当時から対話を続けてきた。Gohはかねてから資本主義というシステムに違和感を感じており、ブロックチェーンと出会った時、「個人では覆しようがなかった世界の不公正さにあらがう突破口になると確信した」という。2010年台半ばにブロックチェーンでの分散型対監視システムや暗号通貨に由来する「信頼」の概念「TRUSTLESS」を発展させた3作品を発表、2017年には「文化的尊厳の生存可能性を開くシステムとしての作品の登録や検証や追跡可能なシステムを実装した《WMs（Whole

6　Christiane Paul "NFT art—a sales mechanism or a medium?"（February 18, 2022, The Art Newspaper）
　　https://www.theartnewspaper.com/2022/02/18/nfts-are-a-sales-mechanism-not-a-medium?fbclid=IwAR1
　　GlvI84mtjubTSAcIiAzX5p0vM7pFJb7CyPcfhXcO44mXXqhhEkOnnKHE
7　Goh Uozumi：2022/2/18 四方宛のメールより抜粋
8　Goh Uozumi：2022/1/27 四方宛のメールより抜粋

Museums)》プロジェクトをはじめ、現在に至るまでさまざまな作品を発表している。

Gohはこう書いている。「ここでのブロックチェーンの有用さは、プロトコルの公正さが優先される場合において、"新しい公共"になることと、その主体となる"DAO（Decentralized Autonomous Organization）"を実現可能にすることである。またここでの公共とは、人間の世界認識の階層関係において、基礎である自然よりも上で人工物よりも下の領域を指す。それは資本主義など特定の時代の経済論理に依存しない、より基本的な経済の機構について考える領域であり、地球環境をはじめ文化や紛争問題などの人間以外を含む生命の尊厳において多くの他者と共有しうる課題に対し、共同体意識を形成させる領域である」。[9]

NFTについて、Gohはこう書いている。「NFTで可能性だけ語って許されたのは数年前の話で、今は数年動かした結果、現実はどうだったのか、核心は何だったのかを判断する時期です。僕はアートでの面白味はほぼ無いと思っています。僕を含め暗号通貨とアートで先駆的なことがあったのに、それをすっとばしてNFTだけ見てる人が多すぎです」。[8]

「NFTが実現したと喧伝されていることの多くは、他の技術でできることだし、すでに実現されてきたことです。デジタルメディアのアートはNFT以前からありましたし、その市場もありました。多くの人が知らないとか、業界関係者がそれを見ないようにしてきただけです。そして、その問題をNFTが解決したわけでもありません。あるいは一部のアーティストがデジタルメディア作品で大きく儲けられるようになったことをNFTこそが実現した成果としてあげられたりしますが、それを可能にしたのは暗号通貨です。献身的な"コミュニティ"づくりとそれが生み出す過剰投機なども、NFT以前の「仮想通貨バブル」を見れば他のコインで実現されてきたのでわかることです。NFTとアートの文脈で"コミュニティ"を善なるものとしてナイーブに肯定しているのをよく見かけますが、本当に無知で愚かだと思います。その肯定を流布することも加害になり得るという自覚くらいは持っててほしいです」[7]

コミュニティとしてのNFTの可能性？

エキソニモの千房けん輔は、2021/10/12の筆者宛メールで、NFTで注目しているのは、投機的な部分よりもNFTがコミュニティのトークンとして機能する側面だと述べている。とある作品のバージョンを多くの人が所有することで、コミュニティとしてのアイデンティティが形成されているとし、高尾俊介の《Generativemasks》(2021-)や《CryptoPunks》、Art Blocksなどを例に挙げている。

高尾はクリエイティブコーディングの実践者としてProcessingによる形態の探求を数年来

9　Goh Uozumi「来るべき世界に向けて ―分散台帳時代の文化基盤概論」、『美術手帖』2018年12月号

78　　　On-Chain

Title: Generativemasks, Creator: takawo, Token Standard: ERC-721, Blockchain: Ethereum

行う中で、ジェネラティブな作品をNFTアートとして販売することで、新たなコミュニティの形成を実現、同時に売り上げをProcessingに寄付することでコミュニティの生態系に貢献している。千房は、「《Generativemasks》の所有者同士が、趣味趣向で繋がっていて、それらがブロックチェーン上でトレース可能であることがコミュニティにパワーを与えているようだ」と述べている。とはいえコミュニティ感が高揚し一種の宗教のようになることもあり、その例として高尾がEthereumのコミュニティを挙げたと千房は述べている。

千房は、コミュニティが「作品として完成度が高いかどうかよりも、参加可能なものであるかどうかで評価がされているのかもしれません」と述べ、ブロックチェーンありきの、別の作品評価の仕方がある可能性を指摘する。また千房は「ブロックチェーンは言ってみれば堅牢で透過なデータベースでしかないのですが、それだけでこれだけの応用が生まれているというところに、人間の社会の根源的な何か（信用）に触れているんだと思います」と述べている。これは重要な指摘だと思う。

Gohは、「アートでのNFTの用途は、簡単な寄付くらいだろうと思っています。それでも税制を含めれば筋が良い用途とは言えないかもしれません」と述べている。[7]

彼らが考察するように、せいぜいコミュニティの形成や寄付ほどの用途としてしか機能しないとするならば、そしてコミュニティや寄付がNFT以外でも可能であることを踏まえると、NFTの存在意義も未来の可能性もあぶくのようなものなのだろうか。

自律分散型ネットワーク

そのような中、私が可能性を感じるのは、自律分散型ネットワークや人工生命研究など、科学を援用した創発的なアプローチである。

2021年末にALTERNATIVE MACHINE（池上高志、土井樹、升森敦士、丸山典宏、johnsmith、小島大樹）が発表したNFTを使った2作品は、新たなブレークスルーのように思われる（ALTERNATIVE MACHINE展、WHITEHOUSE、2021/12/28-2022/1/23）。

ALTERNATIVE MACHINEは、研究者の池上高志を中心とした ALife（Artificial Life）の理論や技術の社会応用に挑戦する研究者集団である。《SNOWCRASH》は、あるNFTアートの作品データを、音響遅延線メモリ（1950年代に使われたコンピュータの記憶装置）を使って、会場の空間をデータストレージとして扱い、音波として保存したものである。データが音波として保存されているという性質上、来場者がギャラリー内で音を出すと本作品のNFTデータが壊れてしまい、ブロックチェーンの特徴である「唯一性」を脅かすことになる。ブロックチェーン技術は「作品の所有権」に関しては保証するが、「作品の唯一性」を保証する技術ではないという点にメスを入れた作品である。

ALTERNATIVE MACHINE《SNOWCRASH》、ALTERNATIVE MACHINE展、WHITEHOUSE

もうひとつの作品《LIFE》は、「Ether（イーサリアム上の通貨）を糧に、ブロックチェーン上で自律的に自己複製し続けるスマートコントラクト（＝エージェント）」（ALTERNATIVE MACHINE）である。エージェントが自らの子孫を残すために必要なエネルギー＝Etherは、NFTの販売報酬に依存するため、エージェントは自分に紐づいたNFTを発行する。《SNOWCRASH》は展覧会会期のみ販売（空間をNFTアートのデータストレージとしていたため、終了とともに作品データ自体が消滅）、《LIFE》は展示期間中はテストネットを用いてβ版を展示したが、近くメインネットに「放流」され、NFTマーケットで購入可能になるという。

ブロックチェーンにいち早く注目し、長年思索と制作を続けるGohはこう述べている。「我々は人間以外を含むヘテロジニアスな主体による社会をつくっていくので、人間の思惑通りにはいかない」。[9] 彼によれば、自身が影響を受けたもののひとつ「コンピュータ」の核にあるのは「計算」で、そこには人間以外と繋がれる魅力があるという。「宇宙のダイナミクスを探索するために、モノではなく生命の実在について、つくることでわかろうとしてきた」。[10]

それらの統合として見出したものが自律分散ネットワークだという。「…その人間中心的なパースペクティブは問い直す必要がある。本質的に、合理的最大化の力学は人間個人でなく、それを内包する自然にある。整然とした秩序を形づくる自然、換言すれば熱的死や自己組織化に邁進する宇宙の中で、それを適度に壊し動的な秩序をつくりだすものが生命であることを忘れてはならない」。[11]

Gohが述べるように、ブロックチェーンと暗号通貨の生態系に、人間中心主義でない、広義の宇宙や自然のプロセスを取り込むこと（彼はNFTを使わない）。NFTに人工生命研究からハッキングするALTERNATIVE MACHINE。これらは人間や非人間（デジタル・エンティティを含む）へと「コモンズ」を拡張する果敢な実験であり、それこそが現在アーティストが取り組むべき実践であると私は思う。

古い価値観と欲望が渦巻くNFTアートシーンの背後で行われる、ALTERNATIVE MACHINEのような創発性な介入が、そこここで展開されることを期待する。それはフェリックス・シュタルダーが言及した"more-than-human commons"の世界[5] に通じるように思う。

10　魚住剛インタビュー（畠中実）、『美術手帖』2018年12月号
11　Goh Uozumi「「信頼なき信頼」の試論」、『現代思想』2017年2月号 特集「ビットコインとブロックチェーンの思想 —中心なき社会のゆくえ—」

四方幸子
キュレーター／批評家。美術評論家連盟会長。「対話と創造の森」アーティスティックディレクター。多摩美術大学・東京造形大学客員教授、武蔵野美術大学・情報科学芸術大学院大学（IAMAS）・國學院大学大学院非常勤講師。「情報フロー」というアプローチから諸領域を横断する活動を展開。1990年代よりキヤノン・アートラボ（1990-2001）、森美術館（2002-04）、NTTインターコミュニケーション・センター[ICC]（2004-10）と並行し、インディペンデントで先進的な展覧会やプロジェクトを多く実現。共著多数。yukikoshikata.com

ALTERNATIVE MACHINE《LIFE》、ALTERNATIVE MACHINE展、WHITEHOUSE

Harm van den Dorpel

Title: Mutant Garden Seeder - Arlelle, Creator: Harm van den Dorpel, Token Standard: ERC-721, Blockchain: Ethereum

《Mutant Garden Seeder》は、513枚の時間軸に沿ったレスポンシブ・ペインティングで構成される作品。Mutantは
アートワークを生成するために実行される単純なコンピュータプログラムであり、さまざまな画面解像度とアスペ
クト比のブラウザ上で実行できる。生まれた時に固定されているパラメータである「複雑さ」、「カラーモード」、「突
然変異の頻度」に従い、各変異体は時間の経過とともにシードブロックハッシュと現在のブロックの類似性に基づい
て自分で変異を行う。汎用性のあるコンピュータプログラムを2次元のグリッドで表現するため、アルゴリズムは
レイヤーとノードという2つの定義を持つ。少ないレイヤーは低い複雑性を生み、多くのレイヤーは高い複雑性を生
む可能性を持つ。最も安定した変異体は5ヶ月に1回程度、最も動的な変異体は1日ごとに変異を行うという。《Mutant
Garden Seeder》のサイトで、その誕生時の状態とその後のすべての突然変異を確認することができる。

Title: Mutant Garden Seeder - Damron, Creator: Harm van den Dorpel, Token Standard: ERC-721, Blockchain: Ethereum

Title: Markov's Dream, Creator: Harm van den Dorpel, Token Standard: ERC-721, Blockchain: Ethereum

コンピュータサイエンスとアートを学んでいたHarm van den Dorpelが、学生時代に発表したアニメーション作品
《Markov's Dream》を、現代のインターフェイスに見られる有機的形態に触発され、グラデーションや丸みを帯びた
形で再構築した作品。アニメーションのパラメータには、固定されているものと乱数のものがあり、そのプロセスで
予測不可能な新しい構図が生成され続けていく。全体としては、32個のトークンがリリースされる予定となってい
るが、現在リリースされているのはその一部である。作品が変化する過程で、アーティストがアルゴリズムとその変
数を精緻化し、微調整する。重要な発見がある度に、その作品をトークンとして「凍結」し、コレクションに加えてい
く。その意味で、残りのトークン数の増加はアーティストの芸術的な成長を示す軌跡でもある。一般的なジェネレー
ティブプロジェクトとは異なり、アーティストがパラメータをコントロールすることでエントロピーを飼いならし、
ひとつのアルゴリズムからどれだけ意味を引き出せるかを研究するために作られた作品である。

Blitmap

Title: Blitmap, Creator: Dom Hofmann, Token Standard: ERC-721, Blockchain: Ethereum

《Blitmap》は、Vineの共同創設者の1人で、開発者のDom Hofmannが作り出したオンチェーンアートのプロジェクト。最初に17人のクリエイターの手で100のオリジナルの画像が作られた。そのオリジナルの画像を2つ組み合わせると、「シブリングス」という新たなNFTが生成され、親の画像の絵柄の色彩が受け継がれる仕組みになっている。《Blitmap》のもうひとつの特徴は、メタデータの保存やプロパティの抽出、さらにはSVGへの変換もすべてコントラクト上で行われ、ブロックチェーン上で完全に保存処理される形式になっているという点である。32x32ピクセルという《Blitmap》のデザインは、268バイトのデータ内に最大4色まで使うことができるため、低いガスコストで管理できる効率的な仕組みになっている。その後、《Blitmap》を持つコレクターが無料で体験できる拡張パック《Blitnauts》も公開された。この拡張パックには、全く新しいクラフトが可能なコレクションと、《Blitmap》を守ることを誓うキャラクターのNFTが梱包されている。

Nouns DAO

Title: Nouns, Creator: Nouns DAO, Token Standard: ERC-721, Blockchain: Ethereum

《Nouns》は、32×32ピクセルのキャラクターをモチーフにしたNFTのシリーズ作品。最大の特徴は、毎日1つの《Nouns》が生成され、自動的にオークションにかけられるというそのシステム。ブロックチェーン上にデータが保存されるフルオンチェーンの形式で作られており、イーサリアムのブロックハッシュに基づいてデザインがランダムに生成される。また《Nouns》は、アバターを介してコミュニティの自律的な組織化を促進していく実験的な試みでもある。ホルダーはNouns DAOに加入する権利を与えられ、作品の価値を高めるためのさまざまな提案や決定に関してのガバナンスに参加することができる。毎日の《Nouns》の売り上げからなる潤沢なトレジャリー（資金）を用いて、コミュニティの価値を高めるための提案を募集し、実現していくのである。オープンソース運動のひとつであるイーサリアムのプロトコルの元、《Nouns》は自律的に創造のエコシステムが拡張していくことを目指している。

Title: 0xmons, Creator: 0xmons, Token Standard: ERC-721, Blockchain: Ethereum

AIの技術により描かれたピクセルアートとコレクタブルの組み合わせにより生み出されたピクセルモンスター。雲のように蠢くアニメーションをGAN（Generative Adversarial Network）、名前や伝承を生成言語モデル（GPT-3）によって生成することで、各個体のユニークな個性を作り出した。また独自のNFT交換所sudoswapを通じて《0xmons》を交換したり、トークン（XMON）を購入してステーキングし報酬を獲得したりと、同じ開発者が制作したDApps上での実験が繰り広げられる、単なるNFTを超えた広範囲なエコシステムを形作っている。さらに、V2では所有する《0xmons》をオンチェーンへエンコードすることもできるようになった。クトゥルフ神話の美学にポケモンが掛け合わされたような実験的NFTアートプロジェクト。

kudzu

Title: Kudzu, Creator: Billy Rennekamp, Dan Denorch, Everett Williams & Sam Hart,
Token Standard: ERC-721, Blockchain: Ethereum

《Kudzu》は、すべてのイーサリアムが緑色に覆われるまで広がる擬態感染するNFTウイルス。成長が早く周囲の木々を覆い枯らしてしまうほどの生命力を持つ東アジア原産のつる科の植物「葛（くず）」に因んで名付けられた。各NFTは固有のアバターを持ち、ひとつの特性はアドレスに感染したNFTから継承され、もうひとつはランダムに生成される。ウイルスが蔓延するにつれ、《Kudzu》はより複雑に進化する。《Kudzu》の譲渡は不可能となっていて、トークンの移動の代わりに受信者のアドレスに新しいNFTを鋳造する仕組み。転送機能の改造によってNFTの感染という機能を実現している。Graph Commons上で、《Kudzu》NFTの感染の広がりと、形質が受け継がれる様子を確認することができる。

New creativity opened up by on-chain art

オンチェーンアートが拓く新しい創造性

Interview with 0xDEAFBEEF

0xDEAFBEEFは、COVID-19のパンデミックが始まった2020年にスタートしたアートプロジェクトである。その作品の大きな特徴は、IPFS※上ではなく、オンチェーンで作動するオーディオビジュアル・ジェネレーティブアートであるという点。Linuxが動く安いラップトップとemacsテキストエディターとCコンパイラだけを用いてコードを書き、生の数値データを音や映像メディアに直接エンコードすることでその作品を実現している。転送ごとに劣化していく作品《Entropy》や、ユーザーがチェーン上のパラメータを変更して作品をキュレーションする《Glitchbox》《Advection》といったオンチェーン固有の存在感のある作品を発表し、クリプトのコミュニティにいる人々を魅了してきた。ソフトウェアエンジニアリングと、コンピュータグラフィックス、そして音楽といった幅広い領域を結合する稀有な「デジタル職人」である。

コンピュータ言語やジェネレーティブアートに興味を持つに至った背景について教えていただけますか?
私がコンピュータ技術に初めて触れたのは、80年代半ばの子どもの頃でした。ローグライクゲーム [1] と呼ばれるコンピュータゲームに夢中だったんです。そのゲームでは、ピクセルグラフィックの代わりに、2次元のグリッドに文字記号だけを使い、ダンジョンのマップ、アイテム、クリーチャーが、シンボリックに表現されます。不可解なグラフィックでありながら、プレイするたびにレベルがランダムに生成されるというユニークなものでした。そのジェネレーティブ・システムとの最初の出会いに完全に魅了されたことが、クリエイティブな目的のためにコンピュータのプログラミングを学ぶきっかけになったんです。それ以来、私は音楽や録音、鍛冶や金属加工、電気工学やコンピュータグラフィックス研究など、アートとテクノロジーが重なり合うさまざまな分野を探求してきました。そうしたものへの関心とジェネレーティブアートに共通するテーマは、システムを探求するというモチベーションです。

1　ローグライクゲーム　ダンジョン探索型ゲーム「ローグ」と同様の特徴を持っているコンピュータRPGの総称。プレイするたびにマップやダンジョンが新たに作られる

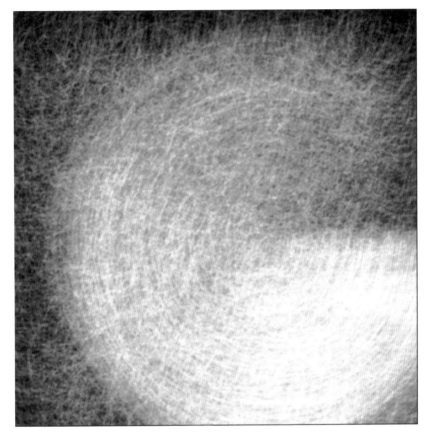

Tite: Entropy, Token Standard: ERC-721, Blockchain: Ethereum

トークンを別の所有者に転送するたびに劣化していくというエントロピーの増大を取り込んだ作品。永続性、所有権、世代損失といったテーマを探求する。技術的にはERC-721インターフェイス関数「transferFrom」が呼び出された時に、コントラクトストレージにカウンタ変数をインクリメントする（1増加させる）ことでこのプロセスを可能にしている。転送されるたびに増幅するカウンタ変数が、オーディオビジュアル出力にフィルター、歪み、ノイズを追加するプロセスに影響を与えていく。

2020年にアートプロジェクトを開始したそうですが、よければそのアートプロジェクトを開始するに至った経緯を教えてもらえますか？

幼い子どもを持つ親として、COVID-19が大流行した時、自分の時間がとても限られていました。この信じられないほどの主体性のなさに、小さな反抗をしたかったのです。難しかったですが、創造的な追求のために時間を捻出するよう自分に強いたのです。さまざまな理由から、その追求は、意図的に非常に最小限のツールセットを使って、サウンドシンセシスを探求するプロジェクトに行き着きました。安いラップトップとテキストエディタとCコンパイラ、そして自分の過去の経験を使って、面白い不思議な音を生み出すシステムを第一原理から作り上げるのです。

アナログシンセやベクターディスプレイなどの古い技術からの影響も感じます。そうした古い技術に惹かれるのはなぜでしょうか？

電気工学とコンピュータグラフィックスを学んだのですが、音やアニメーションを生成するための技術の歴史にずっと魅了されてきました。これはDEAFBEEFプロジェクトの当初の動機でもあるんですが、とてもシンプルなツールを使ってデジタルで音を作っても、高価なヴィンテージ機器を使った場合と同じ結果が得られることを示したかったんです。あと、その技術を歴史化したいとも思っています。NFTの新しいオーディエンスにとって、ジェネレーティブアートはとても斬新に映るかもしれません。しかし、それ以前のメディアやコンピュータ・アートの豊かな長い歴史についても考えてもらいたいのです。私の最初のシリーズ《Synth Poems》では、ベクターディスプレイとアナログ信号で作られた初期のコンピュータグラフィックスを具体的に参照したビジュアルになっています。

C言語を使用しているそうですが、なぜC言語を使用して作品を制作するのでしょう？ またC言語に関して、利点やデメリットは感じますか？

そうですね、必要なものだけを使うようにして、第一原理から始めるというのがこのプロジェクトの精神です。C言語が書けたので、それで十分だと思ったんです。面倒くさくて現実的でないと思われるかもしれませんが、実はこの方法を選んだのには、メディア制作ソフトの「移動目標」と「変化の速さ」を避けるという現実的な理由があります。過去、何ヶ月、何年か経ってからプロジェクトに戻ると、何も機能しなくなっていることに気づくということが数え切れないほどありました。新しいものを買って、ソフトウェアやハードウェアを更新し、コードを移行し、新しい言語を学ぶことを強いられたのです。今回、私が望んだのは、自分のツールが一定であることでした。そうすれば、たとえ個人の時間が断片的であっても、あるいは数年にわたる長期休暇があっても、わずかな時間で、自分のペースで、自分と自分の技術を磨くことに集中することができます。プロジェクトに戻っても、また最初からやり直す必要がないようにしたい。外的な依存を排除し、動きの速い世界に押し付けられた恣意的なものではなく、基本的な知識やプロセスを個人的に探求する機会を得たいのです。そうすることで、主体性の感覚を取り戻したいのです。

NFTやブロックチェーンの世界にどのように出会いましたか？

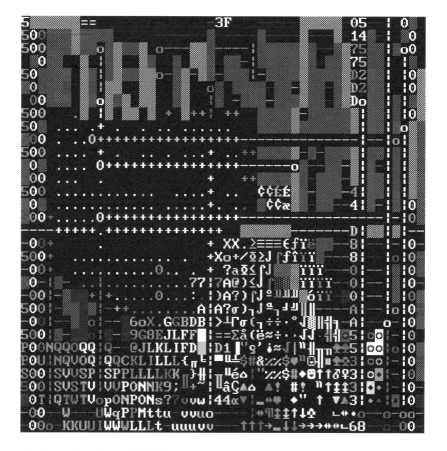

Tite: Glitchbox, Token Standard: ERC-721, Blockchain: Ethereum

ユーザーにジェネレーティブなオーディオビジュアル・モデルの探求とキュレーションに参加するよう呼びかける作品。所有者／編集者は、単一のハッシュによって固定した作品を得るのではなく、可能なアウトプットのセットから、作品の方向性を探索し、選択するよう求められる。ミントの後、所有者はモジュラーシンセサイザーのノブやスイッチ似たインターフェイスを介して、モデルの出力に影響を与えるパラメータを微調整し、そのパラメータをブロックチェーンに保存することができるようになっている。

DEAFBEEFプロジェクトは、私がイーサリアムやNFTの知識を得るよりも前のものであることを記しておきます。自分のプロジェクトで、半年くらいは誰にもシェアしていなかったんです。2020年にInstagramに作品を投稿するようになってから、フォロワーからNFTを調べてみるように勧められました。調べてみると、当時はArt Blocksのようなプラットフォームでビジュアルのジェネレーティブアーティストは成功していたんですが、ジェネレーティブなサウンドや音楽はほとんどなかったので、作品を共有したいと思ったんです。それで2021年3月にオーディオビジュアル作品のシリーズをリリースし始めました。

あなたの作品はIPFSではなく、オンチェーンで展開されています。オンチェーン上で作品を作る理由を聞かせてもらえますか?
前述したように、DEAFBEEFプロジェクトの動機は、自給自足でできる限りのことをやろうという個人的な挑戦と学習体験のためでした。それが後にブロックチェーンと交わった時、ライブラリや外部依存しない低レベルの自己完結型コードを使っていた私の仕事のやり方が、オンチェーンストレージを持つNFTを評価する既存の文化にぴったりマッチすることになったんです。芸術的には、永続性と不変性というブロックチェーンが持つ特性に携わる機会になりました。

オンチェーン上で作品を保存するには容量を非常に小さく押さえなくてはならないと思いますが、どのようにそれを実現しているのでしょう?
ブロックチェーンのストレージは高価です。ほとんどのNFTがメディアをオンチェーンに保存しない理由は、コストがかかるからです。高解像度のメディアは、圧縮しても容量が大きすぎるのです。ジェネレーティブアートは、データ圧縮のとても特殊なケースです。コードモデルは、出力するメディアファイルよりもはるかにコンパクトにすることができます。コードを保存しておけば、後で再構成することが可能になります。ブロックチェーン以前から、オーディオビジュアル・ジェネレーティブ作品のための自己完結型のコードを書いていたので、オンチェーンという側面は実際には新たな制約ではありませんでした。ですから技術的な面では、自分の仕事の取り組み方は同じです。でも、オンチェーンという制約はテーマ的にもコンセプト的にも興味深く、その後に続くシリーズに影響を与えたと思います。

ミント数が作品によって異なるのもあなたの作品の特徴ですね。ミント数の上限はどのようにして決めているのでしょうか?
最初から、大きなひとつのエディションをドロップするのではなく、複数のシリーズ、複数のジェネレーティブ・システムをリリースしたいと思っていたのです。コレクション全体をひとつのアルバムとして捉え、個々のトラックに大きな文脈と意味を持たせることで、それぞれが独立して存在する場合よりも、はるかに大きな意味を持たせることができるのです。複数のシリーズをリリースすることが決まっていたので、それぞれのエディション数は控えめにしたいと思いました。また、ジェネレーティブアルゴリズムの性質も選択のポイントになりました。アルゴリズムが生み出すバリエーションの大きさにもよりますが、システムの幅広さを示すのにちょうどよいエディションサイズを選ぶことが重要だと考えています。

トークンが別の所有者に転送されると劣化する作品、《Entropy》についてお聞きしたいです。どうして作品に劣化という要素を導入しようと思ったのでしょう？ またどのようにそれを実現しているのでしょうか？

《Entropy》は、転送や販売のたびに劣化していくように見えるジェネレーティブなオーディオビジュアル・アートワークです。アナログメディアが繰り返しコピーされると劣化するのと同じように、音や映像が徐々にうるさくなり、色あせていきます。この仕組みは、転送のたびにスマートコントラクト内のカウンタ変数をインクリメント [2] することで簡単に動作します。このカウンターは、このコードモデルへの入力として機能し、オーディオビジュアル出力に繰り返しフィルター、歪み、ノイズを追加するプロセスに影響を与えます。ここで重要なのは、この劣化プロセスは、実際には何の情報も失われていないという意味で、人工的なものであるということです。コード自体はオンチェーンに「永久」に保存され、出力は過去も未来もどのような状態でも再構築することが可能です。劣化したトークンが「公式」な出力であることは、社会的なコンセンサスによってのみ合意されるのです。この作品は、ブロックチェーン技術と、文化の中心である永続性と所有権のテーマを探求しています。永続性（不変性）は、ほとんどが文化のドグマであり、永続的なものは何もないため、ある意味それは幻想でもあると思います。永続性への欲求はありますが、ブロックチェーンに保存されたデータが永続的であっても、その解釈は永続的ではありません。価値や意味は、社会的なコンセンサスによって決定されるのです。《Entropy》は、そうしたテーマを探求しています。これは、不変の幻想に固執するテクノカルチャーのためのメメント・モリでもあります。

《Glitchbox》と《Advection》では、所有者が作品のパラメータを変更することで「キュレーション」に参加できます。自身の作品にユーザーを参加させようと思ったのはなぜでしょうか？

デザイン空間を探求することが非常にやりがいのある経験であることはジェネレーティブ・アーティストならほぼ全員が同意できると思います。ひとつの結果ではなく、システムをデザインするのは楽しくてやりがいがあります。驚かされることがとても多いんですね。十分なパラメータがあれば、一人で興味深いデザイン空間の隅々まで探索するのは難しい。《Glitchbox》と《Advection》では、他の人が作り出したユニークで予想外の方向性を見ることができます。コラボレーションという側面で、とてもやりがいがありました。

付け加えると、ジェネレーティブアートと音楽における多くの交流が、参加したい、自分の作品を作りたいという人たちとのものだったんです。《Glitchbox》はある意味、それを可能にする。NFTジェネレーティブアートによくある、ミントの時点で出力を固定することでデジタルの希少性を強制するというパラダイムではなく、ブロックチェーンにおける参加型、コラボレーション型の側面を強調することを意図しています。それはジェネレーティブアートのリミックス／共有文化に存在するものなのです。

2　インクリメント　プログラムで数値に1を加える操作のこと

コードで作られた作品に固有の美学があると思いますか? あるいはあなた自身はどのような美学に基づいて作品を作り出していますか?

それはアーティストの意図によると思います。Philip Galanter [3] が書いているように、定義としてのジェネレーティブアートは、アートがどのように作られるかを説明するもので、哲学や美学を規定するものではありません。アーティストはそれぞれ自分の哲学を持っています。私の場合は、探求を促進するためのツールとしてコードを使用しています。手作業では時間がかかりすぎる音や視覚的な要素の組み合わせを作り出すには、コードが最も実用的な手段であることが多いのです。自分でコードを書くことで、セレンディピティ (偶然の発見) な探求の機会を増やすことができます。あらかじめ書かれたソフトウェアモジュール、プラグイン、ライブラリは、すでにテストされ、固定されたパラメータ範囲内でサニタイズ (無害化) されています。創発を可能にするには、結果が不快になったり壊れたりするリスクも必要です。サードパーティのメディアツール／ライブラリは、しばしばワークフローを規定し、出力に影響を与える一般的な使用パターンに陥りやすく、「特徴」を残してしまうことがあるのです。基本的なレベルで作業することで、個人のスタイルがより容易に反映されるようになります。どちらかというと、プロセスや題材の選択は、自分とテクノロジーの個人的な関係を反映したもので、自分や他の人にとって重要な新旧のテクノロジーへの言及を記録したいという気持ちからきています。

音楽とビジュアルの両方を追求していますが、両方の要素を持った作品を作るにあたって、意識していることはありますか?また、互いにどのような共通点を見出しているのでしょうか?

視覚と聴覚は互いに影響し合うので、オーディオビジュアルは単体の音楽やアニメーションとは異なるメディアになります。わずかな同期の違いが、大きな知覚の違いを生むのです。抽象的な音や映像は、気分や感情を強く伝え、構成要素とはまったく異なる体験をもたらします。Michel Chion [4] をはじめとする研究者たちは、オーディオビジュアルを独自のメディアとして幅広く論じています。音は、ビジュアルやテキストによる物語の文脈を完全に変えることができます。私自身のプロセスとしては、ビジュアルが先に来て、それを補完するサウンドを探すこともありますし、時にはその逆もあります。サウンドとビジュアルのアイデアのカタログをさまざまな状態で持っていて、何かが見えてくるまで、それらを組み合わせたり、互いに影響させたりして実験することがよくあります。

プログラムや数学に惹かれるのはなぜでしょうか?もし同様な興味を持つ人に、自身の世界を追求するためのアドバイスがありましたら、教えてください。

すべての人に対して言えるわけではありませんが、私がコーディング、数学、エンジニアリ

3 Philip Galanter　キュレーター、アーティスト、芸術理論家。ジェネレーティブアート、フィジカルコンピューティング、サウンドアートと音楽、複雑性科学、アート理論をテーマに活動する

4 Michel Chion　フランスの映画理論家であり、実験音楽の作曲家。フランスで出版された「Son et image au cinéma」は、マルチメディアアートにおける音と画像の関係を探求した書籍として影響を与えた

ング、アートに興味を持つ原動力となった共通のテーマは、「探求することは報われる」ということだと思います。すでにこれらのテーマに惹かれている人たちにとっては、それはもう自明のことだと思います。楽しんでください。それ以外のアドバイスはありません。また、DEAFBEEFプロジェクトがきっかけで、好奇心や、探求や学習のプロセスに興味を持ち、どんな分野や形態であれ、発見や創造というやりがいのある経験をするようになる人が増えたら、とてもうれしいです。

非常に長期的なビジョンですが、NFTはアートそのものや、これから書かれる現代アートの歴史にどのような影響や意義をもたらすのでしょうか？
根本的にNFTとブロックチェーンは新しいクリエイターエコノミーを可能にします。アーティスト、ミュージシャン、作家、写真家が、規制の中間業者を介さずに、観客とさまざまなインタラクションモデルや経済モデルを試すことができるようになるのです。これにより、多様な背景を持つクリエイターが、他の方法では不可能な市場に参加し、利益を得ることができるようになりました。それが歴史的にどう見られるかはわかりませんが、かなり重要なことだと思います。良くも悪くも、これらの技術をどう使うかは社会が決めることです。プログラマブルな分散型公開台帳 [5] が実現するかもしれない、将来の社会的・経済的可能性に期待しています。

5 プログラマブルな分散型公開台帳　イーサリアムのようなスマートコントラクトを搭載した公開台帳のこと。P2Pのネットワークとコンセンサス※を得るアルゴリズムによって、さまざまな地理的空間にまたがって複製され、共有され、同期されるシステム

Generative Art

コードから生まれたアート

live-art

デジタルアートを所有するというコンセプトがNFTによって実現可能になった時、ジェネレーティブアートの生命は、再び強く輝いた。スマートコントラクトによってトークンが鋳造されること、アルゴリズムによってアートが生成されること。この二つはよく似ている。その類似性に目をつけたのが、Art Blocksの設立者Erick Calderonだった。Art Blocksではトランザクションハッシュを乱数の種として使い、鋳造されるたびに異なるアートが作り出される。購入者はすでに存在するアートを買うのではなく、まだ存在していない新しいアートを作り出すコラボレーターの役割も果たす。トークンの鋳造と、アートの生成の組み合わせは、スマートコントラクトをアートの所有を記録する台帳以上のものに変えた。スマートコントラクトは、ユーザーがオンチェーンで新しいアートを作り出すことのできる孵卵器となったのである。

Seemingly "altruistic" activities for a "selfish" circle
——Daily coding and Generativemasks
"利己的"な円環のための一見"利他的"な活動
——デイリーコーディングとGenerativemasks

高尾俊介

デイリーコーディングと呼ばれるコードを書く日々の実践を通じて、NFTと出会ったクリエイティブコーダーの高尾俊介。ジェネラティブアートのNFTプロジェクト《Generativemasks》を成功に導いた彼が、NFTプロジェクトを継続する中で見つけた未解決の課題とは。彼が実践する「価値の循環モデル」について解説する。

僕は2015年初春に、プログラムの基となるコードを日々書き綴る活動を開始した。当時、学んだ作例から一歩踏み出せないことに悩んでいた僕は「ペンを走らせ文章を綴るように、あるいは絵筆でキャンバスに描くように、自由にコードで表現するとはどういうことだろうか?」というような漠然とした疑問を感じていた。「デイリーコーディング」と呼ぶようになる実践の始まりは(そして今も)、このような曖昧な問いをきっかけにした小さな散歩のような活動だった。

歴史を振り返ると、2004年にジョン・マエダの著書『Creative Code: Aesthetics + Computation』が直接のきっかけとなり、表現を主軸としたプログラミング実践の代名詞として「クリエイティブコーディング」という言葉が誕生した。それ以降プログラムを用いた生成的な表現の多くは、インタラクティブなメディア・アートとして制作されてきている。なかでもジェネラティブ・アートやデザインを主題にした作品は、ソフトウェア/ハードウェアといった形態を問わず、出力結果そのものというよりも生成的なシステムの機能自体に焦点が定められていた。DIWO(Do It With Others)のようなオープンソースソフトウェアの理念を継承するアイデアは、クリエイティブコーディング登場後の10年を経て、美術館や商業施設のような限られた場で、複雑な計算と、同期や通信を絶え間なく行うような大規模な作品を協業する手法へと、回収されていっているように僕には思えた。それは高度化や洗練が向かうひとつの行く末であるものの、本来読み書き可能で開かれたメディアであるはずのコードが、アーティストやプログラマといった限られた職能に閉じてしまうこと、道具のように見なされることについて、若干の違和感を感じていた。現在の僕の実践に含まれる、個人的であることや、短く連ねることなどの特徴は、むしろ既存のクリエイティブコーディングの機能性や合目的性を追求する活動において見落とされてきた可能性を、オルタナティブな価値として発掘する作業だったのかもしれない。

誰か/何かに作られているのではなく、自分の内側から気がつくと湧き続けるような創造的な回路を、どのように日々の暮らしの中に開くことができるか。自問自答しながらデイリー

コーディングの実践を重ねた。5分でも1分でも取り組んでみよう、1行でも書き換えられれ
ばOK。そういったプログラミングに対する心理的ハードルを下げることで、小さな手遊びが
次第に生活の一部になっていった気がする。

個人的な関心から出発して、強い目的を持たずにコードを書き綴っていくことは、コンピュー
タとの対話の記録であり、往復書簡のようでもある。いつからか創作物に日記のように暮らし
の中での気付きや、アイデアが淡く滲み出すようになった。これまで書いてきたコードに少し
付け足すように、好きな色や形の組み合わせが新たな彩りとなって、視覚的な記憶と重なって
いく。ただそれだけのことだが、既知の技法を付け足し、組み合わせることでなんとなく即興
的に手を動かして作ること、制作物を通じて自分を構成してきた要素を再発見し、言語化し、
生じたクセをより引き出すように工夫すること。ひとつひとつをプロセスとして繰り返すこ
とを身体的な知として習得し、技法を無意識に引き出し、組み合わせられるようになっていった。

コードを書き、公開する活動を続けていくにつれて、大きく変化したことがある。コメントや
技術的なアドバイス、派生物の共有を通じてアイデアの交換を得る機会が増えた。他者のアイ
デアや技法がコードに混入することを楽しんだ結果、個人的な創作物が自分だけの物という
よりもある種の公共的な資産のように思えてきた。創作物をクリエイティブ・コモンズ・ライ
センスで公開するようになったのも、コードを介した対話を広げていきたいからだ。

2021年のNFTの盛り上がりは、デイリーコーディングの活動を続けながらSNSを通じて横
目で観測していた。国内のクリエイターがOpenProcessingで公開していたコードをNFTアー
トとして盗用されることが頻発したこと、環境負荷の問題、投機的な側面が目立つことなど、
ネガティブな要素はいくつもあった。その他方で、デジタルアートが暗号資産を通じて多数取
引され、世界規模の市場が急速に立ち上がっていること、ブロックチェーンが記録するさまざ
まなメタデータと相性が良く、ハッシュ値に応じた一意のグラフィックが生成可能なジェネ
ラティブアートに注目が集まっていることを理解し、心が踊ったことも事実だった。コードを
用いた表現の独自性を評価し、美術史上に新たに位置づけようとするシーンの到来に、強く期
待している自分がいた。

2021年8月17日に販売を開始した《Generativemasks》は、コレクティブルと呼ばれるNFT
アートによるプロジェクトである。あらかじめ用意したカラーパレット、幾何学図形による左
右対称のパターンと、固有の輪郭形状の組み合わせの3種から生成される仮面をモチーフとし
た1万点のグラフィックを、1つのコードから生成している。個々のNFTに希少性は設定して
おらず、コレクターズアイテム的な立ち位置でありながらも、ツールによるパーツ画像の組み
合わせではない、純粋なコードから生成されたジェネラティブアートである点が特徴だ。

NFTアートの制作は株式会社TARTの高瀬俊明氏から相談を受けてスタートした。これまで
述べてきたように他者のさまざまな知見に触れながらデイリーコーディングに取り込んで
きたこともあって、作品によって得られる収益を個人が受け取ることには違和感があった。

2020年にCOVID-19の影響でProcessingコミュニティのイベントをオンラインで開催する中で、寄付を募ったところ2万5千円ほど集まった経験から、NFTアートの収益を寄付してコミュニティをサポートするアイデアを思いついた。

《Generativemasks》のリリースは後に"NFT Summer"と呼ばれる市況の盛り上がりを見せた時期であり、ジェネラティブアートのNFTが注目され始めた情勢と重なっている。そういったタイミングにも恵まれ、結果として1万点の作品は販売開始後約2時間で完売した。1日にして3,000人以上のコレクターとの繋がりが生まれたことになる。当初はアーティストに入ってくる一次流通収益分の寄付のみを予定していた。しかし完売直後、作品の二次流通のロイヤリティ収益もコミュニティ支援へ還元するという継続的な支援を模索する方針へと変更した。その背景には、Art BlocksやHEN（Hic et Nunc）、fxhashのようなジェネラティブアートに特化したコレクションやプラットフォームの勃興と、その急速な発展を目の当たりにしたことが大きかった。日々刻々と変化する激動の状況を日本国内でキャッチアップできていないことへの懸念と、ジェネラティブアートと初期のコンピュータ・アートや現代美術との接続点を再考し、新たな芸術形態の1ジャンルとして位置づけるために、アジアの辺境から今できることがあるのでは、という動機が生まれた。

コミュニティの継続的支援として、現在実践しようとしているのは「利己的な円環」と自分が呼んでいる価値の循環モデルだ。①デイリーコーディングと②《Generativemasks》、③クリエイティブコーディングのコミュニティ、この3者を循環するように連結したものである。描くビジョンとしては、コミュニティの活動が活発になれば、《Generativemasks》の作者である僕は刺激を得てコーディングが捗る。個人制作や作品発表の質が向上すれば相対的に《Generativemasks》の価値が高まり、自ずと作品売買が活性化し二次収益が増加し、コミュニティ支援や研究教育助成をより手厚くすることができる、というアイデアだ。これはまさに絵に描いた餅であり、実践が伴わなければ荒唐無稽な代物でしかない。価値の循環をドライブさせるための自律的な活動組織として、2022年4月に一般財団法人ジェネラティブアート振興財団を設立した。財団はジェネラティブアートに関する知識と教養の向上を図り、展覧会の開催等による普及活動や若手芸術家の支援、ジェネラティブアートに関する教育・研究活動への助成といった総合的な事業を行うことを目的としており、現在は具体的な支援活動のための事業計画を準備している。

「利己的な円環」を循環させ、閉じるためには未解決の課題が2つある。1つは個人課税の問題だ。日本の税制上、個人の暗号資産を介した利益は雑所得として計上され、累進課税で最大55%課税される。収益を極力減衰させずに文化活動の支援に充てるために、財団へ著作財産権を含めた収益の権利譲渡を目下構想している。

もう1つの課題は、NFTアートの継続的な売上や価値を高める活動を持続的に行う必要がある点だ。NFTアートは常に売買可能な状態として存在し続ける。作品の価値は売り手と買い手の間の綱引きや暗号資産やNFTの状況など、複数の不確定要素の影響を受けて変動し続け

る、定まらないものである。《Generativemasks》というNFTアート作品の今後の価値は、僕の活動に一部関係していることは間違いない。

デイリーコーディングがNFTアートのような新しい表現のフィールドで、連続性をもった作家活動の総体として評価され、《Generativemasks》の価値を担保する材料となった事実は自分ごとながら不思議な現象だ。しかしその活動が、意味や価値を他者に委ねない、個人的なコードを書く活動として出発したこと、交流を通じて自分がこの時代に人間がコードを書くことの意味を再発見するものであることを、もう一度思い返したい。ブロックチェーンに刻む最新の芸術表現を探求することと、誰かとともに自分のためにコードを書き連ねる活動は両立するはずだ。今後も未来へ向けた小さな実践を続けていく。

Title: Generativemasks, Creator: takawo, Token Standard: ERC-721, Blockchain: Ethereum

高尾俊介
1981年熊本県出身。クリエイティブコーダー。プログラミングを生活や来歴、固有の文化と結びつけるための活動としてデイリーコーディングを提唱、実践している。Processing Community Japan所属。甲南女子大学文学部メディア表現学科講師。一般財団法人ジェネラティブアート振興財団代表理事。

Periphery of the blockchain as computer art

コンピュータ・アートとして捉えるブロックチェーンの周縁

永松 歩

本稿はブロックチェーンによってもたらされた芸術について、コンピュータ・アートとの関係性を分析する試みである。まずは、本稿でコンピュータ・アートが何を示すかを明らかにしたうえで、ブロックチェーンによってもたらされた概念であり芸術の範疇である「NFT」と「スマートコントラクト」を、その領域の中にプロットしていく。

コンピュータ・アートの諸相

「コンピュータ・アート」というタームは、コンピュータが社会環境や表現行為のあらゆる場面に前提として溶け込んでしまった現在では、同時代の表現様式を描写するには機能しづらい。その分類が用いられた当初の社会背景を踏まえて射程を狭めていくと、登場して間もないコンピュータにペンプロッターやベクタースキャンディスプレイを接続してプログラム言語によって描画された初期のCG図像 (1960年代)、ラスター画像のリアリズム獲得までの歴史の中で生まれてきた過渡期の図像群 (1970～80年代)、Processingなどのオープンソースライブラリが培ったプログラムによる生成的なアート (2000年代以降) が連想される。コードによって表現できるアルゴリズムによって可視化 (図画化) するという性質は、ジェネレーティブアート [1] の様式の発展史が逆照射する歴史と同一視できる部分も多くあると考えることもできる [2]。アトリビュートの組み合わせによって希少性を出したり、キャラクターの図柄や持ち物の無作為化によってバリエーションをつくるジェネレーティブアート的なNFT販売方法の活況についても、初期コンピュータ・アートの諸作品と比較して継承する点が多く (大枠として、アルゴリズムによる矩形平面内での図画である) そうした意味では、ジェネレーティブアートの隆盛はコンピュータ・アートとの接点で考えるのが王道かもしれない。

しかし、今回の議論では、あえてコンピュータ・アート＝ジェネレーティブアートと捉えるのではなく、2つの領域を指すものとして考えることとしよう。ひとつは「電子化された表現・記録媒体」、もうひとつは「ニュー・メディア・アート」だ。

1 プログラムによって直接的に表現される芸術一般を指す。今日では、Processingやp5.jsといったライブラリがよく用いられプログラミングなどの教育現場にも浸透し、さまざまなコミュニティを形成しながら、多くの作家たちが表現を行っている領域である。NFT以降登場した作品数も著しい

2 とりわけ2006年に多摩美術大学で行われた展示「20世紀コンピュータ・アートの軌跡と展望」では、1950年代から概観できるコンピュータ・アートの歴史が、2000年代以降、Processingなどの道具発明とジェネレーティブアートという言葉によって引き継がれていくことが端的に表されていた

電子化された表現と記録媒体

「電子化された表現・記録媒体」とは、コンピュータによって変容されていく複製媒体・形式（データ、バイナリファイル）や実行形式（ストリームや実行ファイル）のあり方であり、その享受の仕方や表現のプロセスも暗黙的に含む。コンピュータと情報空間を、暗黙の前提・環境として受け入れた上で、審美が追求されうる。換言すると、「電子化された表現・記録媒体」は、コンピュータの中で取り扱われる対象、「オブジェクト」であり、物質的・実在的なメタファで連想ができる。

活版印刷、版画、写真、連続写真など、ヴァルター・ベンヤミンがアウラを凋落させたと論じた記録・複製媒体[3] は、今日、電子化され通信機器とインターネットを通して洪水のように我々を取り囲み、絵画や音楽、映像といった芸術形式についても、電子ファイルとしての享受の仕方が一般化した。電子ファイルは、等しく電子的情報であり、その意味では音も絵も文書も等質性を持ち、相互変換やトランスコーディングが可能で、享受の仕方を画一化させない。そうした特質はメディア環境の成熟とともに進展し、有形物のメタファを使って運用することは時代とともに難しくなった。電子ファイルとなった画像や音源はもともとモノを前提としていた独占的販売や占有の関係・状態を困難にし、サンプリング文化やディープラーニングの教師データというように作品の参照関係や継承関係も極めて複雑化していっている。

絵画や音楽を制作するプロセスや道具もコンピュータ上で展開されるものとなり、方法論や原理原則も計算機的に再構築されていった。わかりやすい例は絵画とCGの関係で、無数のアルゴリズムの発明によって人間の目と視覚情報をデコードし、平面に顔料を固着させる作業から、形状や材質を定義し、可視光線を画角にもとづき逆算し、ピクセル列（数値化された色データをマトリックス状に並べたもの）に固着させる作業に変容した。素材をセットアップしていくオーサリングツールも多彩を極め、組み合わせの豊富さも相まってソフトウェアそれぞれが新しい画材となっていると言えよう。

ニュー・メディア・アート[4]

「ニュー・メディア・アート」は、メディア技術を駆使した実験的な成果によって、メディアへの批評的態度や、視座の変容を促すような表現であり、多くの作品はコンピュータによる制御や機械的な機構を媒介したりモチーフとして扱う。とりわけテレビやコンピュータといった電子機器や情報の特性を踏まえた表現の実践であり、電子ファイルなどの機械的な運用を通して、人とメディアの関係性や枠組みを考えるコンセプトの提示、概念モデルの発明と

3　『複製技術時代の芸術』、ヴァルター・ベンヤミン著、佐々木基一編集解説、晶文社。原著は1935年出版

捉えることもできよう。先の「電子化された表現・記録媒体」の「オブジェクト」とするなら、ニュー・メディア・アートは「モデル」の提示となる。そこではコンピュータと情報空間を前提として受け入れる「電子ファイル」としての芸術とは対照的に、現在進行系で形を変える技術との摩擦や懐疑が審美に繋がることが多い。

コンピュータの黎明の60年代や、マス・メディア隆盛の70年代に様式を決定づける萌芽的な表現が見られ、ナム・ジュン・パイクが取り組んだインスタレーションやヴィデオ・アートは端的な例だ。アーティストは、コンピュータ、メディア、制御機構に介入したり、バイオテクノロジーや人間の脳機能をデコードし遺伝的アルゴリズムやニューラルネットワークと読み替え表現に転用したり、光学装置、IoTデバイス、コンピュータヴィジョンなど時代の先端から枯れゆく技術を渾然と組み合わせ新しい没入体験・上演芸術を制作し発表していった。こうした作品はほとんど意図せずメディアや工学技術が暗黙的に放つメッセージ性を批評的に扱ったり、メディアと人の関係性を象徴的に表している時代表象であった。

ブロックチェーン以降

ブロックチェーン以降、「電子化された表現と記録媒体」は「NFT」という流通形式を手に入れ、「ニュー・メディア・アート」の領域のひとつに「スマートコントラクト」という新しいメディウムが準備された。この新しい領域は、市場や批評における反応を巻き起こしながら、コンピュータ・アートの表現史にセンセーショナルに加わった。

ブロックチェーンは、信頼に足る堅牢で固有の共有台帳を、分散型の計算リソースを管理者を介さず成立させることで生じる意味と価値、暗号学的ハッシュ関数など複数のアルゴリズムと人間の経済合理性を巧妙に組み合わせて実現されるという原理的なおもしろさを併せ持っている。情報化の進展によって極めて曖昧となった価値の源泉や、信頼という領域における発明と分散型の運用が多くの立場の人々にとって思想的・技術的な後押しとなった。この思想と技術は、芸術周辺にも新たな力学をもたらし、NFT市場を介して莫大な金額規模でその歴史に組み入れられることとなった[5]。

先に紹介したコンピュータ・アートの2つの諸相に対応させる形でブロックチェーン周辺領域が持ち込んだ2つの概念について確認してみよう。「電子化された表現・記録媒体」に対応させて議論できる「非代替性トークン」、および「ニュー・メディア・アート」の範疇から接続できる「スマートコントラクト」について順番に説明を加える。

4 　台頭する新しいメディア・装置を通じた芸術実践と少し限定する目的で、「ニュー・メディア・アート」という語句を用いる。「メディア・アート」「メディア芸術」は、今日の日本において一般的な用例として「文化庁メディア芸術祭」というイベントのカテゴリに表せるようにマンガ、アニメ、ビデオゲームなどのエンターテイメントのサブジャンルを内包すると考えられる

非代替性トークン（NFT）

非代替性トークン（NFT）は暗号学的に導かれた文字列のブロックチェーン上の記録である。メタデータによって画像デーや音声ファイル、3Dモデル、またはHTMLといったファイル形式を直接的に指し示すことができ、トークンに意味と価値の源泉を付与できる。電子ファイルはその可搬性の高さや複製の容易さから、有形物のような売買や占有の権利主張が難しかったのが、売買や所有の履歴を分散型で残せるようになったために、複製媒体という前提を受け入れながら、トークンとして固有の有形物のように振る舞うことが可能となった。NFTはブロックチェーンという環境で成立するトークンであり操作対象である点から、コンピュータ上で扱える電子ファイルと同様の構造を持ちながら、それらを前提として領域をより深く狭く限定する。NFTが複製媒体を指し示す点と、トークンとして一意で改竄に対しても堅牢である点の両立は興味深い意味を帯びる。アーティストのhasaquiは、ブロックチェーンが保証する堅牢さについて、所与の永遠性がアーティストをモチベートさせるものであり、ベンヤミンが論じたところの「礼拝的価値」と「展示的価値」の性質を併せ持つメディウムであると論じた[6]。換言するとNFTは「アウラを帯びる複製技術」と言えよう。

一方、NFTは二次流通を想定したアートの証券化であるという指摘も可能だ。NFTが、予想を超える法外な価格で取引される背景には、使い先がなくだぶついた暗号資産の数少ない投下先として、同時に大衆の目を引き、さらなる期待を煽るため、Web3の起業家や投資家たちが膨大な額面をNFTに誇大に注ぎ込んだという構図がある[7]。NFTは流動性が低く運用益を得るには難しい点は多くが指摘しているものの、アートの神話性を担保とした価値の運用をNFTは可能にしたと指摘できる。NFTを介したアートの金融経済圏への質的な接近は、ダミアン・ハーストの《The Currency》（2021年）[8] や藤幡正樹の《Brave New Commons》（2021年）[9] といった興味深いプロジェクトの直接的な影響となったと考えられる。

作品とは別に、ユーティリティといった付随する便益の付与や、売上の使い方やロードマップの提示が、流通を促進する手立てとして重要視されるようになったことは、いかにも有価証券、金融商品的な発想へとシフトしていることの現れとして読み取れる。むしろNFTは主

5　NFTの様式を決定づけたLarva Labsの《CryptoPunks》（2017年〜）は累計取引総額で20億ドル（約2,600億円）を超え、2021年のBeepleによる初期CG作品のモザイクである《Everydays: The First 5000 days》はクリスティーズのオークションで約6,935万ドル（約75億円）での落札を記録した。2021年から国内外でも、大規模なNFTシリーズがかわるがわる話題になり、金額規模と相まって大きな話題となった

6　「Discourse NFT Networks」、hasaqui、2022年。有志のアーティストたちによるインディペンデントの企画展〈Proof of X - NFT as New Media Art〉に寄せた論考。同展覧会は筆者も企画・出展・執筆をした

7　こうした構造については、早い段階から批判がある。Goh Uozumiは、NFTの法外な落札価格は、ベンチャーキャピタルとオークションハウスが結託した恣意的な価格操作であったことを指摘し、アーティストが過度な幻想を抱くことに警鐘を鳴らした（『新しいアートのフォーマット ——ハイブリッド・エディション、ブロックチェーン（NFT）と物理世界』、Goh Uozumi、https://goh.works/ja/post/10299/ 、2021年。元となる原文は英語で2019年に初稿が公開された）

に権利を担保するユースケースを想定し、電子ファイルの付与こそおまけであったのかもしれない。NFTが複製時代の芸術に復活させたアウラは、証券の持つ性質と似ていたことは皮肉かもしれない。

NFTがもたらした経済的なハプニングについては称賛も批判も等しく目立つ。無名の作家が一夜にして億万長者になりうる点で脱権力化と機会の均等化を図るポジティブな考えが強調される場面もあれば、芸術としての社会的価値よりも資本主義的成功をより苛烈に志向しているとの批判[10]も見られ、こうしたそれぞれの言論はNFTやWeb3に与えられるイメージとして内面化していき、概念自体に対する立場の分断を生んでいるようにも思われる。アーティストがナイーブにNFTをミントし、だぶついた資金プールの中で分配を得ることを害悪と断ずることはできないが、暗黙的に含んでしまうメッセージには留意すべき点があるように思われる。

スマートコントラクト

2014年、ブロックチェーン上で稼働するスマートコントラクトを表現するための、汎用プログラム言語SolidityがGavin Woodによって提案された。スマートコントラクトは、チューリング完全のプログラミング言語によって状態機械としてモデル化でき、誰でも分権的な環境にトークンの取引管理をする疑似契約プログラムをデプロイできるようになった。NFTの発行と管理も、スマートコントラクトの1つの標準規格であるERC-721によって一般化されている[11]。ウォレットや周辺概念を併せたエコシステム、プログラムをデプロイできる共有リソースとしてのEthereumは旧来のブロックチェーンと一線を画した。スマートコントラクトの登場は、コンピュータ・アートの議論から考えると、それ自体が非常にニュー・メディア・アート的に映り、スマートコントラクトを駆使した芸術実践も然り、その多くはメディアを前提とした強い批評性を前提として帯びてくる。

Ethereumが採用する仕組みは、依然、容量、機能、パフォーマンス的にも制約が多く、こうした制約自体への問いかけも、カウンター的な表現として立ち現れる。1つのトランザクショ

8 点描を施した紙の作品と付随するNFT。購入者はNFTとして所有するか、物理的な紙の作品を手元に残すかの2択を選ぶことになる。NFTの証券的な側面に着目し、自ら手書きした絵がNFTを経由することで貨幣的に振る舞えることを示した
9 作品に対して入札された数だけ、作品が値を下げ、分割されて所有するという仕組みを採用した作品販売プロジェクト。作品自体は、作家が意図せず手遊び的に作ったもので、データとして作家のストレージにしぶとく生き残った結果として選ばれている
10 Brian Enoは、NFTは芸術自体を豊かにするわけではなく、報酬を得るための手段にすぎず、突き詰めると資本主義に隷属しているにすぎないという主旨の直接的で総括的な批判を展開した(『Brian Eno on NFTs & Automaticism』、The Crypto Syllabus、https://the-crypto-syllabus.com/brian-eno-on-nfts-and-automatism/、2021年。インタビュワーはジャーナリストのエフゲニー・モロゾフ)

Title: OpenTransfer, Creator: tart, Token Standard: ERC-721, Blockchain: Ethereum

Title: The Ten Thousand, Creator: tart, Token Standard: ERC-721, Blockchain: Ethereum
写真＝山口伊生人

ンに対するエネルギー消費の膨大さを指摘しそのCO₂排出を打ち消すためにかかる費用を題材としたKyle McDonaldsの《Amends》(12)、ブロックチェーンのエコシステムのスピードの遅さをモチーフにした0xhaikuの《PROGRESSIVE》(13)などが挙がる。こうした作品は、台頭する新規のシステムに対する批評的態度として映る点で極めて「ニュー・メディア・アート」的だ。

ジェネレーティブアートとしてのスマートコントラクト

スマートコントラクトは、NFTのバリエーションを管理し発行する生成器である、という点を考えるとそれ自体が作品を創出するメタ的なジェネレーティブアートと捉えることができる。この側面はLarva Labsが早い段階で喝破し周知している。《CryptoPunks》(2017年)では、統一性を持ったバリエーションの中で希少性 (Rarity) をデザインし成功を納めることでNFTシリーズの方法論を確立した。《Autoglyphs》(2019年) (14) ではスマートコントラクトの中で図画のシードとなる文字列を生成していることから、Solidityによるジェネレーティブアートと呼べる。また、Art Blocks (15) やfxhash (16) といったジェネレーティブアート専門のプラットフォームでは、購入時のトランザクションの際に取得できるブロックチェーン上のハッシュ値を、図画構成のためのシード値に使い、取引に対して固有のジェネレーティブアートを提供する点は、様式に興味深い側面を付与した。

コンセプチュアル・アート、リレーショナル・アートとしてのスマートコントラクト

スマートコントラクトは、権利と義務の明確化と実行がプラットフォームを通じて行われる。この環境は、法的・金融経済的な債務が人的なボトルネックなく公正に履行されるという実利的な期待だけでなく、貨幣とは何か、所有とは何か、信頼とは何か、それらはどのような関係の状態として定義できるか、という抽象的で哲学的な問を与えるものである。これらの問に対する思索や実践が、技術的にシンプルに提案・社会実装でき、大きな社会的影響をもたらしうる点は、アーティストが探究するに足る非常に意味ある領域と言えよう。ブロックチェーンやスマートコントラクト自体が持つ可能性や問題点は、コードや社会制度をハックしシステムに介入していくタイプのメディア・アーティストの直接的な表現の領域になっていくと考えられる。以下では、スマートコントラクトで提示された表現としてtart (17) の実装を2つ紹介する。

11 https://ethereum.org/ja/developers/docs/standards/tokens/erc-721/
12 https://amends.eco/
13 https://www.slbls.art/progressive
14 https://larvalabs.com/autoglyphs
15 https://www.artblocks.io/
16 https://www.fxhash.xyz/

《The Ten Thousand》[18] は、ERC-721に則りながらも、本来NFTの実体や必要情報を指し示すメタデータを発行するべき関数の中で不正な文字列（:poop:の絵文字のUnicode）を返す、シンプルながら挑発的でもあるSolidityで記述された作品である。一見意味をなさないスマートコントラクトもNFTを発行するものとしてシステムに認識され、メタデータがないトークンを成立させ、所有可能にできることが明らかとなる。意味も形も何も存在しない「何か」をトークンとして成立させ所有する体験という、さながら哲学者の思考実験のような現象・関係性を、公知の社会的システムで実現した。

同じくtartのスマートコントラクトの作品《OpenTransfer》[19] では、NFTの所有の移転に関して、コード内の所有者の同意を必要とする箇所を削除したというシンプルな作品提示である。ここで発行されるトークンは、所有者でない第三者が勝手に自分のものとし、許可なくとる・とられることができる。これによって、一意な所有の証明が重要視されていたNFTにおいて、所有関係が極めて希薄となっていき、逆説的に盗難や騙取をも無効化し、その新しいあり方は「人間以上のコモンズ」を連想させる。

スマートコントラクトの実験的な取り組み自体は、NFTの証券的な振る舞いを毀損するため、金銭的な価値が生まれたり、金額による話題性を宣伝できるものではない。しかし、ブロックチェーンがもたらした潜在的な議論をユーモアを持って提示するこうした表現こそ、擁護し見つめていく必要があると筆者は考える。

17　合同会社tart https://tart.tokyo/ 。 代表のToshiとプログラマーのwildmouseによって運営される企業体でありながら、アーティストのユニットとしても活動している。
18　https://tart.tokyo/crypto-art/the-ten-thousand
19　https://tart.tokyo/crypto-art/opentransfer

永松 歩
リアルタイムメディアを中心にインスタレーションやシステムの企画・開発を行う独立のプログラマー・アーティスト。プログラムによる生成的表現や、ゲームエンジンを駆使した演出やツール制作を得意とする。慶應義塾大学美学美術史学科にて西洋美術、情報科学芸術大学院大学IAMASにてGenArtの美術研究や制作を行ったのち現職。近年は、GenArtやNFTに関するイベントやワークショップの運営、執筆も行う。

Dmitri Cherniak

円環に閉じられた一本の紐を、グリッド上に並んだ「ペグ」の周りに巻き付ける。そのシンプルな手順によって生み出されるのは、無限にも思えるバリエーションである。装飾的なものや、塗りつぶされて塊となったもの、エラーのような事象が表現として現れることもある。少ない要素を用いて無限のバリエーションを作り出し、その中から新しい美学を生み出す仕組みを、アーティストのDmitri Cherniakは数年の取り組みの末に実現した。アルゴリズムの創造性が発現するシステムの探求を行ってきたジェネレーティブアートの、ひとつの到達点とも言われる作品。

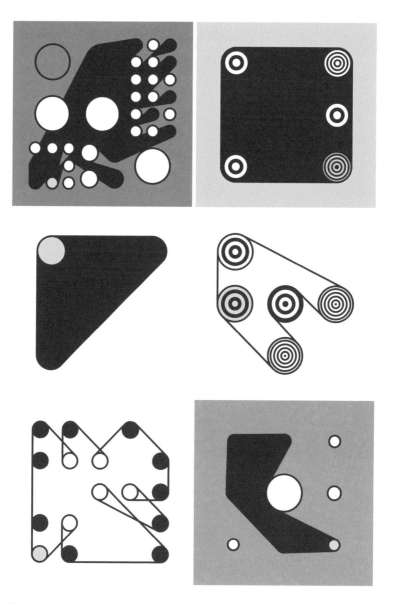

Title: Ringers #849, Ringers #50, Ringers #803, Ringers #842, Ringers #177, Ringers #962, Ringers #52, Ringers #94, Ringers #75, Ringers #318, Ringers #265, Ringers #415, Creator: Dmitri Cherniak, Token Standard: ERC-721, Blockchain: Ethereum

Anna Carreras

Title: Trosset #962, Creator: Anna Carreras, Owner: Bricked Router, Token Standard: ERC-721, Blockchain: Ethereum

Anna Carrerasは、インタラクティブなコミュニケーションの実験に興味を持つクリエイティブコーダー、デジタル
アーティスト。《Trossets》は多様性の出現を探求するコレクション。12の構成ブロックを組み合わせるシステムに
より、繰り返すたびに無限のユニークなパターンを作り出す。「Trossets/trusɛts」は、パーツ、ブロック、ピースを意
味し、古くからある生成システムであるマルチスケール・トルシェ・タイルへのオマージュである。またこのコレク
ションは、地中海にあるさまざまな要素にある配色を使って予想外のドローイングを生み出している。

Jen Stark

Title: Vortex, Creator: Jen Stark, Token Standard: ERC-721, Blockchain: Ethereum

Jen Starkは、ロサンゼルスを拠点に活動する、彫刻や映像、壁画など複数のメディアを用いた作品を制作するアーティスト。自然界の複雑なモチーフを模倣したパターンや、サイケデリックな色彩のオプティカルアートで知られている。《Vortex》のモチーフとなっているらせんは、自然界のいたるところにある現象であり、海鳥や銀河からフラクタルや神聖幾何学に至るまで、あらゆるものに見出すことができる形だ。《Vortex》は、私たちの日常生活に存在する複雑なシステムに敬意を表した作品である。渦巻きは15〜242枚の2次元平面が重なり合って作られており、three. jsをベースに作られたジェネレーティブシステムで、鋳造時に作成されたTokenHashを使って、ノコギリ波やSin波、ドリップパターン、ファセットデザインなどといった形状が決定される。また、渦をクリック・ドラッグすることで形状を操作することもできる。芸術教育と環境維持に対する彼女の情熱に沿い、収益の一部がLove Activists、Heal The Bay、Create Now、Inner-City Artsといった非営利団体へ寄付された。

Rafaël Rozendaal

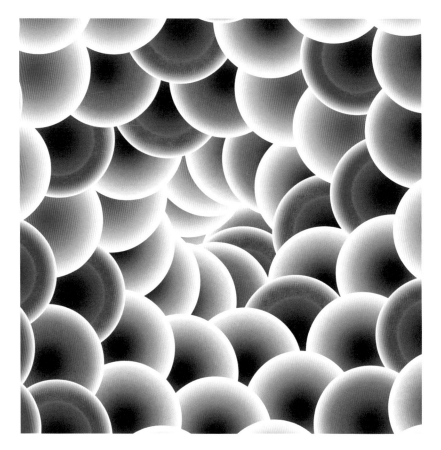

Title: Non Either, Creator: Rafaël Rozendaal, Token Standard: ERC-721, Blockchain: Ethereum

1999年からコードベースの作品をオンラインで展開し、ブラウザ上の作品を独自の契約書とともにオブジェクトとして販売するなど、NFT以前からデジタルアートを流通させる実験を行ってきた、オンラインアートのパイオニアRafaël Rozendaal。《Non Either》はランダムに配置された円の内部のグラデーションが変化し続ける2018年のウェブサイト作品、「never no .com」を進化・発展させたアニメーション作品。すべてがユニークな特性を持つ100個のオンチェーンアートで、Art Blocksのartists' playground collectionのひとつとして発表された。彼のトレードマークである鮮やかなグラデーションで描かれた円が、ゆっくりとした動きとともに流れていく。あるものは明るく、あるものは暗い色彩を持つ。この作品はレスポンシブ対応で、どんなスクリーンサイズや解像度にもフィットする。

Jan Robert Leegte

Title: Ornament, Creator: Jan Robert Leegte, Token Standard: ERC-721, Blockchain: Ethereum

Jan Robert Leegteは、90年代後半よりオランダを拠点にウェブの特異性をテーマに制作活動を行ってきたアーティスト。彼の最初のNFTである《Ornament》は、JavaScriptでSVGを生成することでブラウザ上で比率を自由に変えて楽しむことができるフルオンチェーン作品。ブラウザの枠のような鑑賞のものではない要素に、彼は現代の美術では悪趣味として敬遠されるようになった「装飾」という概念を重ね合わせる。アルプスの文化にある「スグラフィット」という、陰影を描くことで壁から飛び出すような錯覚を起こす石彫を模した技法を元に、「装飾」そのものを鑑賞する作品を作り出した。入れ子になったベベルの陰影は、初期のブラウザのフレームの装飾のようでもある。また独特のグレーはWindows95、98のGUIに共通するミッドグレーへの愛着から選ばれている。

Title: Window, Creator: Jan Robert Leegte, Token Standard: ERC-721, Blockchain: Ethereum

《Window》はその名の通り、1997年のWindowsのミッドグレーのインターフェイスにインスピレーションを受けて制作された作品。インターフェイスの文化に敬意を表すために、この作品は基本的なウィンドウのインタラクションに従って作られている。タイトルバーをダブルクリックすると、フルスクリーンに切り替えられ、またウィンドウをドラッグして自由にサイズを変更することもできる。依存関係のないJavaScriptで標準的なHTML DOMを生成することにより、ブラウザのユーザーインターフェイスに限りなく近いマテリアリティを実現している。クラシックなウェブを既成環境として作品を制作してきたWeb1.0の時代の感性と、NFTというWeb3の2つのムーブメントを橋渡しする作品でもある。

Monica Rizzolli

Title: Fragments of an Infinite Field #29, Creator: Monica Rizzolli, Token Standard: ERC-721, Blockchain: Ethereum

《Fragments of an Infinite Field》は、架空の植物種を生成し、無限に広がる群葉領域を配置する構成システムである。この構図の主な環境パラメータは、一年の季節。季節は風景の色を決定し、夏には雨が、冬には雪が、秋には花びらが落ち、春には花粉が舞うといったように、それぞれの季節に特有の現象が定義されている。花には、種の集団全体に影響を与えるマクロな側面と、種の個体ごとに異なる影響を及ぼすミクロな側面を持つ変数がある。例えば花弁の数はすべての個体で同じだったり、そうでなかったりする。また繊維の数など、花の構造にもわずかなズレが生まれ、小さな突然変異が発生することがある。背景の色は図形の中から選ばれていることが多く、境界を壊すことで、色彩の塊が生み出される。コードによるデジタルな有機的形態を作り出すことで、生命の成長に似たパラメータをいかに生み出すか、という問いへの探求を行うプロジェクトと言えるだろう。

Caleb Ogg

Title: Coalesce 4, Creator: Caleb Ogg, Token Standard: ERC-721, Blockchain: Ethereum

コロラド州在住のアーティストCaleb Oggによる、サークルパッキング（平面を覆う重ならない円の配置）に基づく
システムで作られたコレクション。きっかけは「1万個の何かを描きなさい」という指示への回答として作られた作
品で、次第に大きなプロジェクトとなり、最終的に各作品に100万個の円が含まれる作品となった。サークルパッキ
ングを簡単に適用するために、円は一度に1つずつ追加され、新しい円を作る際の制約条件は、サーフェスを占める
以前に配置された円のみであるとする。直径の上限と下限を調整することで、一定の面積に収まる円の数を制御す
ることができる。また境界やフィールド、制約を追加することで、円だけで複雑な形状を描くことも可能になる。こ
のコレクションでは、それぞれのスタイルで、ユニークな制約の組み合わせが効果を生み出している。

qubibi

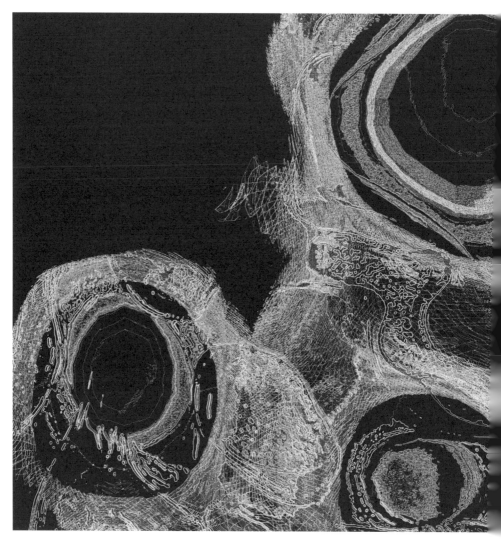

Title: MMZ 217, Creator: qubibi, Token Standard: FA2, Blockchain: Tezos

プログラミングを用いたグラフィカルでインタラクティブな作品や、ジェネレーティブアート作品を手掛けるアーティストqubibiによるプロジェクト。独自のレンダリングシステムを使って生み出されたジェネレーティブアートは、約一年間にわたり毎日、または数日おきにミントされた。テーマは「ミミズ」と「音楽」。地図のような輪郭線が絡み合い流れを作り出しながら、驚くようなダイナミックな形状を浮かび上がらせる。海外では一部のコレクターにmimizu、wormと呼ばれて親しまれている。

Joshua Bagley

Title: Dreams, Creator: Joshua Bagley, Token Standard: ERC-721, Blockchain: Ethereum

《Dreams》は、700のユニークなアートワークからなる不均等な細分化を探求した作品。均一な線と曲がった線の間の相互作用、そしてシンプルなルールから生まれる複雑な構造に焦点を当てている。カラーパレットは、古いSFアートやコミック、ポスターなどからインスピレーションを得て、すべて手作業で選ばれており、中には身の回りのものから取られた色もある。そして、全体の造形に大きな影響を与えるのが、「Structure」と「Story」という特性だ。柄の主なスタイルは、「Structure」が担っており、なかでも「Stripes」と呼ばれるオリジナル構造が最も出現率が高い。また、「Story」はそれぞれのアートワークの中で、どのようにパターンが変化するかを決定する。最も高確率な「Chaos」には、451の個体がある。「Chaos」はテクスチャのグループを形成する傾向がある。

Title: Watercolor Dreams, Creator: NumbersInMotion, Token Standard: ERC-721, Blockchain: Ethereum

《Watercolor Dreams》は、シミュレーションの探求、水彩画の伝統的な技法の瞑想、そしてセレンディビティ（予期せぬ偶然の発見）に対する賛歌である。アメリカを代表する画家Georgia O'Keeffeの、空白のキャンバスを素晴らしいものに変える目に見えないプロセスをアルゴリズムで作り出すにはどうしたら良いか、という発想から生み出された。水に落とした絵の具のように、柔らかなグラデーションの色彩が幾何学的な形状に沿って広がる様子を描くアニメーション作品。「この曲線はどこで終わるのか。この陰影はいつ消えるのだろう。この動きはどのように生かされるのか。座って、リラックスし、キャンバスの上を流れる色彩を眺めよう」

Thomas Lin Pedersen

古代中国で生まれた印刷技術から、アンディ・ウォーホルの複製画まで。《Screens》は、スクリーン印刷に固有の美学からインスピレーションを受けて生み出されたシリーズ作品。印刷技術の探求の結果、バウハウスや構成主義、パルプ誌のSFカバーの構図や色彩に辿り着いた。厳密な幾何学からなる構成が、緊張感やシンフォニー、美しい欠陥を含んだバランスを作り出す。混沌とした非図形的なものから、強く秩序立ったスタイルまで、多様な美学を持つ《Screens》が存在する。また一度に一色ずつ描画するシステムは、スクリーン印刷プロセスの模倣ともなっている。

Title: Screens #959, Screens #239, Creator: Thomas Lin Pedersen,
Token Standard: ERC-721, Blockchain: Ethereum

Andrew Benson

Title: Grinders, Creator: Andrew Benson, Token Standard: ERC-721, Blockchain: Ethereum

ロサンゼルスを拠点に活動するAndrew Bensonは、自作のドローイングツールや創発効果、フィードバックループなどを用いた実験的なプロセスで、インタラクティブ・グラフィックス、アニメーションなどを制作するビジュアルアーティスト。《Grinders》は彼の最初のNFTプロジェクトで、自作のアニメーションドローイングソフトウェアを使って制作された、ユニークな100の作品からなるデジタル絵画のシリーズ。プログラムによってリアルタイムにペイントされた色彩が、グリッチノイズの中で折り重なり溶けていくループアニメーションとなっている。スマートコントラクトも自身で手掛けている。

Martin Grasser

Title: Squares, Creator: Martin Grasser, Token Standard: ERC-721, Blockchain: Ethereum

Martin Grasserは、反復のシステムと形式を探求しているアーティスト。《Squares》は正方形を基本の構成単位として、さまざまなスケールで組み合わせたり重ねたりすることで、色、構造、雰囲気の相互作用を生み出す実験。柔らかなグラデーションにより作られた光とテクスチャの領域に、複雑な直方体のフォルムが浮かび上がる。結果としてバウハウスとブレードランナーの世界を融合したような雰囲気が生み出される。各イメージはネットワークのノードであり、自己完結していると同時に大きなグループの一部でもある。

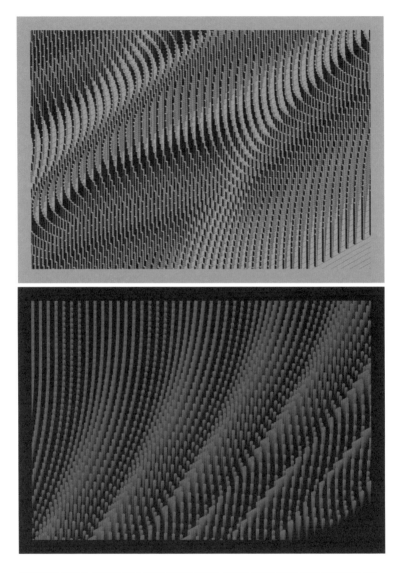

Title: Utopian Plains - Special Edition 0002, Utopian Plains - Special Edition 0004, Creator: StudioStrauss, Token Standard: ERC-721, Blockchain: Ethereum

《Utopian Plains》は、オーストラリアを拠点に活動するデザインスタジオStudioStraussによるジェネレーティブアニメーション。プロッターアート《Utopias of the Damned》シリーズを発展させた、社会構造に影響を与える力としての個人の役割と、それがどのように個人を形成するかを探求する作品。ミニマルな構造物が規則的に立ち並ぶハイコントラストの世界。画面には人物の気配はなく、どこか荒涼とした気配が漂う。画面を斜めに横切るように繰り返される規則的なパターンの中に現れるゆらぎがモアレのような効果を作り出す。グラフィックアートにおける抽象化、反復、パターンの可能性を、JavaScriptとSVGで再構築した作品でもある。

Yazid

Title: Automatism, Creator: Yazid, Token Standard: ERC-721, Blockchain: Ethereum

《Automatism》は、アーティストが紙とペンを用いて、指先が赴くまま頭に浮かんだままに無心に空間を埋めていく練習からインスピレーションを受けて作られた。このプロジェクトは、見る者を視覚的なアウトプットの解釈に積極的に参加するよう誘うという、古くからあるコンピュータ・アートの現象を探求している。ストロークは、古典的なランダムウォークアルゴリズムで、不規則な曲線、直線、突然の方向転換など、さまざまな動きを織り交ぜながら、前に描いたストロークと重ならないように描かれている。筆がラインを描く様子が再生されるアニメーション作品でもある。あらかじめプログラムされた形がないにもかかわらず、鑑賞者は生成された出力にイメージやシンボル、意味を感じ取ることができる。

PART5

Digital Art

加速するデジタルアートの進化

start

「絵画はミームである」。ライターでキュレーターのGene McHughはデジタルペインティングをこのように定義する。模倣され、複製され、反復されることで文化は再生し続ける。Parker ItoやJon RafmanがTumblr上で行ったペイントソノトで絵画を描く実験や、Travess Smalleyのようなアーティストが、掲示板に作品をアップすることで広がったデジタル絵画をシェアするムーブメントのように、NFTの登場もまたアートの流通を加速し、その創造と消費のサイクルをますます短いものにした。アーティストたちは毎日、ツイートするように作品を発表する。そこに観客もまた能動的に参加していく。人々が集うに従い、ネットワーク効果による集団創造の場が形作られていく。それが意味するのは、進化のスピードの加速。突如として生み出されたそのアートの生態系は、加速度的な速さで多様性を現しつつある。

NFT's potential from an art perspective
アートから見たNFTの可能性

hasaqui

NFTアートは徐々に既存のアートプレイヤーも参入し、社会の認知度も高まりつつある。また、現代アートとNFTアートとの接続も広く進められている。一方でNFTアート独自の可能性は、新たなアーティスト層とデジタル表現、NFT固有のメディウム特性、そしてそのコミュニティ（エコノミー）にあるのではないか。

イギリスの現代アート誌『ArtReview』がアートシーンにおいて影響力のある100組を特集する「Power 100」において、2021年の1位にNFT（ERC-721）を取り上げたことは記憶に新しい。『ArtReview』は、NFTによってデジタル文化に希少性を持たせることができるようになったことを評価すると同時に、NFTがアートにおける古い前提を突き崩し「混沌とした創造的な不確実性」をもたらしたと述べている。そのような新しい潮流を積極的に歓迎する人もいれば、環境負荷や投機的なマーケットなど、NFTが抱えるさまざまな課題を理由に「一切認めない」という人もいる状況が現在もなお継続している。

NFTの興隆に伴うアートシーンの変化において重要な点は、これまで西欧のメインストリームでの活動が難しかった多様な地域のアーティストが、そのローカリティを維持しながら仲介なしに直接アート作品をマーケットで販売することができるようになったことだ[1]。また、これまでアーティストとして自認してこなかったさまざまなジャンルのクリエイター層が広く参画していることも注目されている。そして、作品の売買を通じてコミュニティが形成されることと、そこでコレクターがアーティストと同じくらい大きな役割を担っていることも特徴的である。

メディア論の観点からもやはりNFTは注目すべき技術だ。ドイツのメディア論学者Jochen Hörischは『メディアの歴史』において、写真・録音・映画が登場した19世紀を「記憶保存メ

1　既存のアートワールドはその歴史の蓄積の中で、多くのルールと所作法を作り出し、ある種の審級を行うシステムとして機能しているが、NFTではフラットに同じマーケットプレイスに（現在では主にOpenSeaに）多種多様な作品が掲載される混沌とした状況が生まれた。この伝統的なアートとNFTによる新たなアートとは、相反する面がありつつも今後融合していくのだと考えられる

2　Jochen Hörisch著、川島建太郎、津﨑正行、林志津江訳『メディアの歴史 ビックバンからインターネットまで』、法政大学出版局、2017年
また、Hörischを引用しながら人類通史とメディアの関係について論じた、岡本裕一朗『哲学と人類』、文藝春秋、2021年を参照

ディア」中心の時代とし、ラジオやテレビが登場した20世紀を「伝達マスメディア」中心の時代として整理している⁽²⁾。この整理を踏まえて、NFTが登場した21世紀の現時点までを捉えるならば、それはインターネットとスマートフォンの普及により伝達メディアがさらなる発展を見せたのと同時に、NFTの登場によってデジタルデータの記憶保存の在り方が、新たなフェーズを迎えた時代と捉えることができるだろう⁽³⁾。

現代アートとNFTアート

アートから見たNFTの可能性を考える前に、まず現代アートとNFTを利用したアート（以下NFTアート）との間にどのような繋がりがあるのかを確認することとする。最初に指摘すべき点として、インターネットとスマートフォンが普及し日常化した2000年代後半以降の「ポスト・インターネット」の潮流では、現代アートにおいてもインターネットの影響力が無視できなくなり、リアル空間の展示とウェブサイト上での情報がシームレスで等価なものとして捉えられる（論じられる）状況があった。例えば、Boris Groysは『流れの中で インターネット時代のアート』において、インターネットの興隆によって美術館がアーカイブの場としての機能を弱め、一時的なキュレーション企画が行われる場へとシフトしていったと指摘し⁽⁴⁾、また、Artie Vierkantはインターネット上でアート作品がイメージ・オブジェクトとして観賞されることが一般的になった事態を、ネットワーク化された文化の中での物理的な空間の崩壊（相対的な価値低下）と捉えた⁽⁵⁾。そのような中でNFTが登場し、デジタル作品に実態のある一点物の作品としてプライスが付いたことは、ある意味では自然な流れだと考えることができるだろう。

すでに多くの識者がこの現代アートとNFTアートとを接続する論点について言及している。例えば、Tina Rivers RyanはARTFORUMに寄稿した論考「TOKEN GESTURE」において、非物質性という観点で、Marcel Duchampによる1919年の偽造小切手"作品"《TZANCK CHECK》からYves Kleinの1962年の《Zone of Immaterial Pictorial Sensibility》の領収書、さらにそれをNFTアート作品としてオマージュしたMitchell F. Chanの2017年の作品

3　NFTがもたらすデジタルデータの所有感は（私の個人的な感触としても）新しく不思議な感覚である。Jean Piagetの認知発達段階説によれば赤ん坊は生後6ヶ月頃になって初めて、モノを布で隠してもそこにモノが継続して存在することを認知する「対象の永続性」を獲得するという。NFTによるデジタルデータの「永続性」は、それと同様に人類のデジタル対象の認知に変容をもたらしていると言えるだろう。それが「発達」として肯定的に受け止められるようになるかは今後の展開次第である

4　Boris Groys、河村彩訳『流れの中で インターネット時代のアート』、人文書院、2021年

5　Artie Vierkant「ポスト・インターネットにおけるイメージ・オブジェクト」、『美術手帖 2015年6月号』、美術出版社
　　「水野勝仁 連載第1回モノとディスプレイとの重なり ポストインターネットにおけるディスプレイ」
　　MASSAGE MAGAZINEを参照。https://themassage.jp/archives/1981

《Digital Zones of Immaterial Pictorial Sensibility》までの系譜に触れ、コンセプチュアルアートとNFTアート作品との接続を例示している[6]。また、2014年からブロックチェーンアーティストとして活動しているRhea Myersも60年台後半に活動したコンセプチュアルアートグループArt & Languageを参照した作品《Secret Artwork》や、同じくコンセプチュアルアートで知られるSol LeWittの作品を参照した《Certificate of Inauthenticity》等、多くのコンセプチュアルなBlockchain Artの作品を発表している。

NFTアートにおけるひとつの重要なジャンルとなっているジェネレーティブアートとの関連としても、同じくSol LeWittによる《Wall Drawing》が頻繁に比較・引用されている。《Wall Drawing》では、Sol LeWittが制作した指示書に基づき第三者が実際のドローイングを行うのだが、その指示書とドローイングとの関係がジェネレーティブアートにおけるコードとそれが生成するビジュアルとの関係に類似しているというわけだ。《Wall Drawing》において指示書自体が作品であったように、NFTはジェネレーティブアートのコード自体を作品としてマーケットで流通させることを可能としたのである。ジェネレーティブアートとミニマルアートとの関係についても無縁ではない。ジェネレーティブアートの代表的なマーケットプレイスであるArt Blocksは、ミニマルアートの代表的なアーティストであるDonald Juddの作品が多く展示されているテキサスのMarfaにギャラリーを構えており、CEOのSnowfroことEric CalderonはDonald Juddの100点からなるアルミボックスの作品《100 untitled works in mill aluminum》から得たインスピレーションについてインタビューで語っている。CalderonによればジェネレーティブアートとDonald Juddのミニマルアートには、永続性を持ちながらバリエーションを持つという共通点が見出せるのである[7]。加えて、ベースとなるキャラクターにさまざまなバリエーション（attribute）を持たせるPFPのコレクティブルアートは、Andy Warholやその後の村上隆などによるポップアートとの関連から捉えることもでき、OpenSeaにブルーチップからScamまであらゆるプロジェクトが並ぶ様子は、ハイもロウもない日本の文化的状況を西欧のアートシーンに紹介した村上隆によるコンセプト「スーパーフラット」が提示していた状況との類似性を指摘することもできるだろう[8]。

また、多くのNFTをミントしてNFTホルダー同士でコミュニティを形成できる点は、NFTをリレーショナルアートやSEA（ソーシャリー・エンゲージド・アート）、あるいはリサーチ・ベースド・アートの領域でも利用できることを示しており、大きな可能性を持つ。そのようなNFT

6　『ARTFORUM』May 2021 "TOKEN GESTURE" https://www.artforum.com/print/202105/token-gesture-85475
　　MASSAGE MAGAZINE「作品購入の力学を作品化する。無を購入する初期クリプトアート『Digital Zone of Immaterial Pictorial Sensibility』の試み。」https://themassage.jp/archives/15291

7　Rachel Monroe "When N.F.T.s Invade an Art Town"『The NEW YORKER』Jan 18,2022
　　https://www.newyorker.com/news/letter-from-the-southwest/when-nfts-invade-an-art-town

8　村上隆『SUPERFLAT』、KaiKai KiKi、2019年の特に「SUPERFLAT宣言」と、村上隆編『リトルボーイ―爆発する日本のサブカルチャー・アート』、ジャパン・ソサエティー イェール大学出版、2005年を参照。海外のPFPコレクティブルにおいて、日本のマンガ・アニメ的なキャラクター造形や、日本的なサイバーパンクの要素などが多く見られる傾向は新たなジャポニズムとしても捉えられるのではないだろうか

140　　Digital Art

プロジェクトの具体的な事例として（アートとして銘打っているわけではないものの）、過疎化する新潟県長岡市の山古志村でのデジタル村民プロジェクトや、イギリスの下位リーグに所属するCrawley Town FCを支援しプレミアリーグを目指すWAGMI Unitedの実践を挙げることができる。

このように、しばし従来のアート関係者からは敬遠され・縁遠いものとして捉えられるNFTアートであるが、現代アートとNFTアートは共通項を見つけようと思えば指摘できる点は多く、そのような論考や、参入する現代アートのアーティストも日々増えている状況がある。現代アート自体がハイコンテクストでありつつ「なんでもあり」の複雑なものだが、NFTはそれに対応可能なメディウムとしての柔軟性を持っていると言える[9]。また、当然メディアアートの歴史の中でNFTアートを捉えることも重要だ。NFTアートの中でも活発なジャンルであるジェネレーティブアートやAIアート、VRアートといった領域が、そもそもメディアアートの歴史の中でどのような展開をしてきたのかを整理し、接続することが求められているだろう[10]。

NFTアートの3つの可能性

ここで、本題であるアートから見たNFTの可能性について考えてみたい。それは、次の3点から捉えられるのではないだろうか。

- アーティスト層とデジタル表現の拡大による可能性
- NFTのメディウム特性による可能性
- コミュニティとクリエイターエコノミーの可能性

これらは相互に絡み合い、NFTアートに独自の存在感をもたらしている。以下で順番に確認することとする。

アーティスト層とデジタル表現の拡大による可能性

NFTアートのシーンでは、現代アートの世界では扱われることが少なかったさまざまなジャ

9 NFTの作品をリリースする現代アートのアーティストも徐々に増えている。Damien Hirstや村上隆がその筆頭として挙げられるが、直近ではパフォーマンスアートの先駆的な存在として知られるMarina AbramovićによるNFT作品の販売が話題となった（Tezos※チェーンを採用）。今後既存のアートのメディウムとNFTとの両方を扱うアーティストが現れ、より一般化していくことが予測される

10 そのような試みとして本書に掲載の庄野祐輔「クリプトアート前史」や永松歩「コンピュータ・アートとして捉えるブロックチェーンの周縁」を参照されたい

Title: DANKRUPT, DECAY, Creator: XCOPY, Token Standard: ERC-721, Blockchain: Ethereum

ンルのデジタル作品が高額で売買されるようになった。例えば日本でも特に盛んなイラスト作品をはじめ、3DCGの映像作品、VR作品、ピクセルアート、AIアート、ジェネレーティブアートなどだ。今後継続的に発展していく可能性のあるそれらのジャンルについて、分析的に論じるための美学的な語彙も整備されていくと思うが、現状では不十分であろう。特に2018年から開設されたマーケットプレイスであり、多くのOGアーティストが販売を行うSuperRareではNFTアート（クリプトアート）に固有の表象や美学を確認することができる。そして、そのSuperRareにおいて最初に販売された作品が、Robbie Barrat /@videodromeによって2018年4月6日にミントされたAIによる作品、《AI Generated Nude Portrait #1》であったことは興味深いことである[11]。AIが「描いた」絵画がクリスティーズで初めて落札され、話題となったのが2018年10月のフランスの芸術家集団Obviousによる《Edmond De Belamy》であるため[12]、SuperRareはそれに先行して、デジタルのままのAIアートを販売していたことになる。NFTがムーブメントとなる前に巻き起こった第3次AIブームによってMachine Learningを利用した画像生成は如実に進化し、ツール類も一般化してきた。Text to Imageで画像生成を行うAIサービスとしてOpen AIが開発するDALL-Eや、独立したラボが開発するMidjourneyが挙げられるが、これらのAIが生成可能なイメージは多様かつ精細なものに進化している[13]。そしてそれらのツールやライブラリを活用した作品がNFTアートの作品として販売され、ひとつのジャンルを形成し、ともに成長していることは注目されるべきであろう[14]。

NFTアートでは、初期からCryptoカルチャーや個別のアートジャンルにコミットしたアーティストに対する敬意として、それらのアーティストをOGアーティストと呼ぶカルチャーがある[15]。例えばNFTが普及する以前からブロックチェーンを作品のメディウムとして扱っていたRhea MyersやMitchell F. Chanらの試みや、Cryptoカルチャーに初期から傾倒し、SuperRareを中心に活動していたXCOPYなどのOGアーティストたちも高く評価され、その

11 《AI Generated Nude Portrait #1》は2018年4月6日に0.46ETH（当時約2万円）で落札された

12 《エドモンド・ベラミーの肖像（Edmond De Belamy）》はクリスティーズにて4,900万円で落札された

13 DALL-Eなど、Text to ImageのAIによる画像生成に対しては、現在David OReillyによって剽窃ではないかと批判されるなど否定的な意見も多く、議論が始まろうとしている真っ只中である。例えば、NFTアートについても積極的に批評を行っているKevin Buistは2022年8月11日にOUTLANDで「THE TROUBLE WITH DALL-E」という論考を発表し、デジタルアート市場におけるAI活用についての論点を提示している

14 Text to Imageはギリシア時代からの伝統である視覚イメージを言語で描写するEkphrasisや、Horatiusの「ut pictura poesis（詩は絵の如く）」の格言のように、詩と絵画を同じ芸術として一括りで捉える伝統の復権として捉えることもできるかもしれない。復権と言ったのはそのような伝統がG.E.Lessingの『ラオコーン』による詩画比較論によって、否定された伝統でもあるからである。ジャンルを区分しそれぞれのメディウム毎に芸術を論じる必要があることを示した『ラオコーン』は、その後、Clement Greenbergが志向した絵画の自律性や、メディウム・スペシフィック、Rosalind E. Kraussのポスト・メディウムの考え方へと繋がる。そのような系譜がある中で、AI技術によって再度TextとImageを連動させる状況が生まれたことは美学の関心からとても興味深いことであろう

15 今日では「クリプトアート（CryptoArt）」よりも「NFTアート」という呼称が一般に普及しているが、このように初期からCryptoに関わり、Cryptoの思想面を背景としたアーティストの作品は継続して「クリプトアート（CryptoArt）」と呼ばれる傾向にある（あるいはmera takeruのようにアーティスト自身が「クリプトアート」の背景を重んじ、意識してそのように呼称する）

活動が注視されている。OGアーティストたちは、NFT登場の初期からそれぞれ独自に(おそらくデータ容量の制約ゆえに)短時間でループするヴィヴィッドでフェティッシュな映像作品やミームアート、既存のアートでは見られなかったスタイルの作品を販売し、新たな価値観を提示していた。これらの新たなアーティスト層や新たな様式、また「GM」などCryptoスラングを多用するその陽気でカジュアルで風通しの良い共創的なコミュニティの雰囲気そのものが、NFTアートの持つ大きな可能性のひとつだと言えるだろう[16]。アーティストたちにとっても経済的成功のチャンスや、国境やジャンルを越境するチャンスが広がっている。

ジェネレーティブアートについてはArt Blocksがフルオンチェーンのマーケットプレイスとして有名であり、これまでに複数回オークションハウスでも作品が取り扱われている。Art Blocksの目覚ましい成功は、過去のコンピュータ・アートの再評価を促すと同時に、アートワールドにおけるジェネレーティブアートの地位向上を推進している。例えば、2022年7月にPHILLIPS主催によって開催された〈Ex-Machina: A History of Generative Art〉展(Abraham A. Moleのエッセイのタイトルでもあり、1972年に日本の美学者でありCGアーティストでもある川野洋も参加したシルクスクリーンプリントのポートフォリオ『Art Ex Machina』と同じ名前を冠する)では、コンピュータ・アートの巨匠であるHervert W. FrankeやGeorg Nees、Frieder Nakeと並んで、Art BlocksのCEOであるSnowfroの《Chromie Squiggle》や、Art Blocksの成功を象徴する作品となったDmitri Cherniakの《Ringers》などが展示された。このようにArt Blocksはジェネレーティブアートの歴史を整備し、過去のコンピュータアーティストの作品と自身が取り扱う作品が(既存の)ハイアートの世界でも評価されるように、堅実な実践を行っていると言える。

NFTのメディウム特性による可能性

NFTのメディウム特性として、特にOn-Chainによる永続性と、トランザクション履歴の透明性、そしてスマートコントラクトの自動実行による自律性が挙げられる。永続性については疑問視される意見も多くあるが、NFTの価値形成に寄与している要素であることは間違いないだろう。

これは私見が強いところだが、これまでアーティストがぼんやりと目標とするのは例えば100年後の美術史の教科書の1ページに自身の名前や作品を残すことであっただろう。しかし、NFTのこの「永続性」を真に受けるのであれば、アーティストたちは発想の転換を求められることになる。なぜなら、(実際のところ永続性の可否は予測困難ではあるものの)仮にミントするだけで「永遠」が与えられるのだとした場合、アーティストとして何を残そうとするのかが直に問われることになるからである。そこでは現行のアートの文脈の価値が相対化され、現代アートに見られるコンテクスト主義的な制作のモチベーションは低減することになり得る[17]。NFTはこの「永続性」ゆえに遠い未来や、時には無へと向かう、哲学的な問いと対峙するメディウムであるとも言えるだろう。現時点の価値観の相対化を推し進めるその「メタ」的傾向は、捉えようによっては可能性を拓く一番重要な特性だと考えられる。一方でハイデ

Ex-Machina: A History of Generative Art, Copyright Phillips Auctioneers Limited.

16 例えば、Goro Ishihata（石畑悟郎）は自身をピクセルアート《CryptoGoros》としてミーム化しつつ、ユーモアの あるさまざまなアプローチで作品を展開し熱烈なファン層を形成している。そのアーティストとしての実践は 現在の日本のNFTアートシーンにおいて特にエネルギッシュなものである

145

ガーが技術の本質を「総駆り立て体制（Ge-stell）」、つまり人間を挑発し駆り立て、徴用するものとして捉えていたように、NFTによって人類がどのような方向へと駆り立てられているのかは随時冷静に考察する必要があるだろう [18]（一度ブロックチェーンに刻まれた履歴は否が応でも残ってしまう負の側面についても考えればきりがなく、「永続性」を巡る評価は難題だと言える）。

トランザクション履歴の透明性はNFTの流通を介した諸関係の力学を可視化し、時には連帯や組織化を促すだろう。またトランザクションに刻まれるタイムスタンプは、「今」を作品とともに刻むことでタイミング・スペシフィックな要素を持たせることができる。また、事前に定義・実装した処理内容（契約内容）をブロックチェーン上にデプロイすることによって、自動実行することが可能となるスマートコントラクトの「実行的価値」[19] は、私たちの元で作動するより具体的なものである。例えば、《Nouns》などのプロジェクトにおいては、スマートコントラクトの自動実行がインセンティブ設計の要として作動し、自律的なDAOの形成可能性が実際に試されているフェーズだと思うが、このようなある種の組織デザイン・金融デザインに携わるエンジニアやクリエイターは新たなアーティスト像として今後さらに注目されるだろう（《Nouns》はスマートコントラクトによる自律的なDAOの代表例として注目されると同時に、CC0推進の主要な立役者でもある）。また、Pakの作品のように、スマートコントラクトを利用した変幻自在のプログラマブルなアート作品が提示する可能性についても期待が高まっている。

コミュニティとクリエイターエコノミー

NFTはトランザクション履歴が可視化されることと、積極的なSNSの活用により、アーティストやコレクター同士の繋がりとコミュニティの形成を促す。NFTアートにおいてはアーティスト同士が制作のノウハウを共有し合ったり、コラボレーションをしたりすることも多く、お互いの作品を買い合う（あるいは交換する）ケースも多く見られる。これらさまざまなレベルのネットワークは、アーティストのコレクション（作品）の育成とシーンの形成に繋がっている。

また、Crypto／NFTカルチャーではアーティスト同士のコミュニケーションや共創が日常的に行われていることにも注目したい。これまで、少なくとも00年代〜10年代の日本の現代アートシーンでは、アートグループ（コレクティブ）の形成等によってアーティスト同士が共創する機会も多かったが、SNSの影響もあり不必要に互いに互いを牽制し合い、時に批評とい

17 例えば、100年後に向けて作品を制作するとなった場合、アーティスト自身の考える世界像が問われることになるだろう（100年後に作品を評価するのか誰か、そこで評価されることの価値は何か）。このようにNFTが持つとされる「永続性」は、深く真に受けて向き合った場合にアーティストやコレクターのタイムスパンのメジャメントを狂わせる。「永続性」とは逆説的に無と対峙するところからスタートせざるを得ないような性質にもなり得る
18 マルティン・ハイデガー、森一郎編訳『技術とは何だろうか 三つの講演』、講談社、2019年
19 「実行的価値」という用語については久保田晃弘、畠中実『メディアアート原論 あなたは、いったい何を探し求めているのか?』、フィルムアート社、2018年を参照

う名の元で他のアーティストを攻撃するような傾向が強かったように思われる。一方でNFTアートのシーンではエンジニアが多いこともその理由なのかもしれないが、互いの「心理的安全」をケアするようなところがあり、互いの創造性を尊重し高めようという姿勢が自然と浸透しているように思われる。この点は、今後多くの人々がクリエイティブな活動をしていくうえで重要な土台となるだろう。

特にジェネレーティブアートにおいては、takawo（高尾俊介）によるDaily Codingに代表されるように、OpenProcessingやSNSを通じて、Creative Coder間のコミュニケーションとコードの相互参照が盛んに行われている。加えてtakawoは、アーティストとして関わる《Generativemasks》の収益をProcessing財団等の団体に寄付することによって、コミュニティにおける経済的な循環も生み出している [20]。このような共創の拡がりはインターネットの普及とプラットフォームやツール類の整備によってNFT普及以前からあったものだと言えるが、NFTの登場はそれを加速させている。《Generativemasks》の事例は現時点では特異なものだが、このように経済圏を生み出すプロジェクトが今後多く立ち現れてくる可能性は十分にあるだろう。

最後に現代アートとの繋がりに戻るとしよう。現代アートは今日、イズムやイデオロギーに基づく制作に行き詰まりを感じる状況や、思弁的実在論などの現代思想の潮流により、エコロジーや非人間へと関心を拡げている。このような動向に適応するように、NFTアートも非人間との連携をテーマとする作品や、それらとの（人間的・金銭的価値を超えた）エコノミーを構想することも可能であろう。AI/ALife、植物、動物、環境、時間軸を超えた彼方の存在、それらに向けたNFT（の独自の性質）の活用を考えた時、既存のアートでは見られなかった領域に足を踏み入れることになるのではないか。かつて、川野洋はコンピュータ・アートを万人に芸術を開放するものとして捉えていたが [21]、NFTはまさにアートの門前へと誘うツールとして万人に開放されており、人々がそのメディウムを利用して万人・万物に向けて何事かを展開する可能性を持つ。このような芸術の大衆化とその可能性についてはこれまで幾度となく主張されてきたと思うが、NFTは改めて私たちに今日において創造性とは何か、そしてその「効用の効用とは何か」と問いかけるのである。

20　takawoは《Generativemasks》の売り上げをベースとして2022年4月に一般社団法人ジェネラティブアート振興財団を設立している
21　川野洋「コンピュータによるデザイン・シミュレーションの思想と方法」、林進編『現代デザインを考える』、美術出版社、1968年　コンピュータが「芸術を万人の芸術として開放する」との記述がある。また、『芸術・記号・情報』勁草書房、1982年の序文にも同様の記載がある

hasaqui
アーティスト、リサーチャー。"Towards a Newest Laocoön"をスローガンとして掲げ、ドローイングとAI・p5.jsを利用した制作を行う。並行してNFTに関わる批評についてリサーチと執筆を行っている。直近の論考として〈Proof of X - NFT as New Media Art〉展（2022）に寄せた「Discourse NFT Networks」、また「メタフラットで思弁する──KUMALEONと春への憧憬」がある。

How NFTs Are Transforming the Way Music is Made
NFTが音楽の制作方法に及ぼす影響

廣瀬 剛

NFTがクリエイターのシーンにもたらした影響は、音楽業界にも波及しつつある。自身もミュージシャン／アーティストであり起業家でもある筆者が、メタバースをはじめとした拡大し続ける音楽NFTの活用例に触れつつ、その技術の特性が音楽制作の現場に及ぼす影響について解説する。NFTの技術が実現する、新しい音楽の楽しみ方、そしてその創造性の形とは？

新しいテクノロジーは常に変化の起爆剤となる。私たちは、NFT、ブロックチェーン、分散型テクノロジーの普及に伴う、芸術的表現の新しい波を目の当たりにしている。金融の観点から見ると、NFTアートのスポットライトのほとんどは、グラフィカルなデザインアーティストによって捉えられてきたと言える。しかし音楽の分野でも、NFTの出現が大きな変化を引き起こしつつある。音楽分野でのNFTの用い方は、大きく分けて以下の4つのパターンに分けられるだろう。

- 音楽データ自体はオフチェーン（または分散型ストレージ）にあり、音楽のユニークな所有権を証明する
- 音楽データ自体はオンチェーン※にあるが、MIDIデータなど音楽を表現するデータを抽象化した形で保存する
- ミュージシャンが特定の特権や報酬のために使用するユーティリティNFTは、必ずしもオンラインではなく、スマートコントラクトの形で行う
- NFTの鋳造技術やアルゴリズムを活用して作られたジェネレーティブアート機能

ブランドのある音楽アーティストが、そのブランドと連動したNFTをリリースするというニュースに接したことがある方も多いかもしれない。2021年、Kings of Leon [1] は、アルバム全曲をNFTとしてリリースした。これは、実際の曲の権利そのものではなく、アルバムの所有権を表す、一種の実用的なNFTと言える。この画期的なリリースについてのインタビューで、彼らはこの作品がファンとの新しい関わり方になると述べた。音楽NFTを購入するファンにインセンティブを与える仕組みは、多くの場合、NFTを所有することで得られる現実的な価値というユーティリティを持つことになる。例えば、音楽グループがバックステージ・パスや最前列の席をファンに与える約束をするなどの特典が考えられる。このようなモデルで

1 Kings of Leon「NFT Yourself」 https://yh.io/

は、NFTはバンドが販売するが、音楽自体の所有権は従来の著作権法の適用を受ける知的財産権管理の枠組みのままである。

また、オイラー定数 "e" に基づくアルゴリズムで音楽を生成するNFTであるジェネレーティブアートの例、《EulerBeats》[2] のようなトレンドも見られる。これは、鋳造のプロセスを利用して、音とビジュアルグラフィック（回転するレコードのグラフィック）の両方で新しいアートを生成するユニークなアプローチで、ジェネレーティブNFTの一部となっている。音楽の歴史を振り返ると、録音された音楽からオンライン音楽配信への移行により、一般消費者の音楽の楽しみ方が大きく変化し、音楽の作り方、収録方法、配信方法にも大きな影響を与えてきた。例えば、アルバムのカバーアートの重要性、曲の並びや長さの価値は、現代のストリーミングサービスが機械的にキュレートするアルゴリズム主導のおすすめ曲によって決定的に変化した。このような音楽制作と流通のパイプライン全体の変化により、この種のジェネレーティブNFTは、単なる所有権の証明と比較し、特に興味深いNFTアートの一種であると言える。これはNFTがほぼ無限に生成可能であることから、「アーティストを所有する」ことに近いとも言えるだろう。

1980年代にMTVがミュージックビデオを導入して音楽表現に影響を与えたことは、メタバースがライブパフォーマンスや観客のオンライン参加に対して行ったことと似ている。バーチャル・コンサートの初期の試みは、2000年代にSecond Life上でブロードキャスト・スタイルのアプローチで始まった。この種のコンサートのバリエーションには、「Fortnite」のようなゲームプラットフォームをコンサート会場として使ったり、初音ミクのような仮想パフォーマーがホログラムのように現れアリーナを観客で埋め尽くして演奏したりするものがある。ブロックチェーン技術やNFT駆動型メタバースの採用が進む中、この技術はバーチャルに関わる異なる方法への新しい扉を開きつつあり、今やファンはこうした形式のオンラインコンサートに参加することでお土産NFTとして独自のデジタル記念品を手にすることさえできる。

ここまでNFTの利用例をいくつか紹介してきた。NFTも暗号通貨もブロックチェーン技術に基づいて機能している。ここでNFTと共有台帳としてのブロックチェーン自体の挙動に基づいた固有の用途があることにも触れておきたい。NFTの用途とは別に、音楽の権利を管理し、音楽シーンの制作側を促進するために、特定のブロックチェーンの用途が生まれている。アーティストのロイヤリティ管理やクリエイティブな権利管理の共有記録といった分野は、いつの日かクリエイターやアーティストに対してより正確な支払いを保証するのに役立つ可能性がある。暗号通貨やNFTの普及に伴って、こうした新しい動きは毎月のように加速しており、より有機的で分散化された音楽産業の新しいモデルが生まれる可能性を示す強い兆

2　EulerBeats　https://eulerbeats.com

しであると言えるだろう。

先に、ジェネレーティブアートのNFTの例として《EulerBeats》を紹介した。他にも検索すれ
ばたくさんの事例が見つかるが、ここではこのようなNFTアートの意義について深く掘り下
げてみたい。それはNFTを鋳造する方法によって表現される機械と人間の新しいコラボレー
ションであり、ユニークなノンファンジブルの音楽的存在を誕生させるものである。それは
新しいアートを生み、さらにはインタラクティブな関わりを持つことができる例もある。例
えばKeyon Christの作品 (3) の例を見ると、1/1の胞子 (Spore) に「In My Soul」という曲が
入っている作品がある。これは、アコースティックバージョンとデジタルバージョンをクロ
スフェードさせることで、ユーザー／オーナーが無限に「演奏」できるユニークな曲で、複数
のエフェクトやピッチシフターとともに、NFTを通じて自分だけの音楽表現が可能になる。
NFTのメカニズムとインターネットの相互接続性によって、人間と機械が融合し、より分散
化された方法でリミックスに新しい意味を与えることができるのだ。このような存在によっ
て、導き出されるパターンのバリエーションを共有するコミュニティが生み出される。

Web3技術を活用したクリエイティブなプラットフォームという点では、Arpeggi Labs (4)
がユーザーフレンドリーなブラウザ上のDAW（Digital Audio Workstation - 音楽制作用ソフト
ウェア）を提供しており、クリエイターはこのDAWを通じてNFTを鋳造し、真の分散型制作
パイプラインで利用することができる。参加者は、サンプルやループ、曲の構成などの貢献
を記録し、コミュニティによって再利用された時にクレジットを表示することができる。少
なくともこのプラットフォームでは、過去に不可能だったことが可能になる。例えば、自分の
アトミックコンポーネントが、より大きな作品やリミックスにどのように貢献し、再利用さ
れて進化していくかを追跡することができるのだ。音楽家の視点から見ると、このブロック
チェーンの記録は、ある世代から別の世代へと、ジャズの生演奏を通過する創造的なインス
ピレーションの経路を技術的に捉えることができるようになるのとほぼ同じである。

グラフィックベースのNFTについては、数行のコードでオープンソースの機能を使用して
NFTを非常に迅速に鋳造できることを説明する例がインターネットにある。NFTの鋳造に
関する詳細については、それだけで1つの記事になってしまうため、ここでは触れることは
しない。しかしグラフィカルなジェネレーティブアートの例を通して、音楽的なジェネレー
ティブアートを簡単に理解することができる。

DiceBear (5) のようなソースやライブラリは、いくつかの視覚的なサブコンポーネントを組
み合わせて、アルゴリズムに基づくアートNFTをほぼ無限に作成することができる。これを

3　In My Soul　https://www.spores.vision/inmysoul/
4　Arpeggi Labs　https://arpeggi.io/
5　DiceBear　https://avatars.dicebear.com

音楽的な文脈に置き換えるだけである。グラフィカルなサブコンポーネントを音楽的なサブコンポーネントに置き換えて、それらを組み合わせて1つの曲にした、音楽アートを想像してみてもらいたい。頭の形、髪形、肌の色などの代わりに、ドラムの拍子、テンポ、キー、コードの並びなどの音楽的な属性を持たせることができるのである。これはNFTのジェネレーティブアートでは特に目新しいことではなく、デジタル音楽でも以前からある方法である。コード・ヴォイシング（音楽家がひとつのコードに含まれる音符をどの構成で配置するか）やアルペジオを自動的に生成するソフトウェア楽器が存在している。ブルースのコードシーケンスやジャズのカデンツ（典型的なコード進行の終わり方のパターン）のような標準的なパターンは、ジェネレーティブ・ミュージックの要素として簡単に再現することができるのである。

ジェネレーティブな音楽NFTアートの課題の1つは、グラフィカルなNFTアートで直面する可能性のある技術的な制限と似ている限界を抱えている。アートをオンチェーンで保存する技術的能力には限界があるため、アーティストは従来の音楽販売モデルに依存したまま、オフチェーンのどこかに保存されている音楽を参照するだけになってしまう。NFTが音楽の単一インスタンスを表す場合、音楽家にとってのNFTビジネスモデルにはもうひとつ問題が生じる。美術品であれば、一枚の絵画を展覧会や美術館で展示することで収益源を確保したり、美術品の取引を通じて価値を高めたりすることができる。しかし、多くの人が知っているように、今日の音楽の販売は全く異なる仕組みになっている。音楽NFTの所有は、音楽の権利の所有と同じような働きをする可能性があるものの、現在のビジネスモデル、法律、規制は、アーティストがオフチェーン保存されたNFT音楽の所有権を行使することを認めていない。

MIDIデータの仕組みを理解すれば、楽曲を構成する情報を保存する方法が見つかるだろう（ベクターデータが、実際のグラフィックデータのように嵩張らない主な情報を保存するのと同じ）。しかし、アートでアートワークが一筆一筆で表現されるように、サウンドテクスチャーデザインそれ自体も音楽の表現の一部であるというジレンマがある。

そのような制約の中でも、NFTの面白い使い方や音楽業界へのインパクトは、とても期待できる。他の芸術分野と同様、ビジネスモデルを変革し、アーティストに新たなチャンスをもたらす可能性を秘めている。なかでも、NFTの技術が提供する全く新しい音楽の楽しみ方は、最も大きな変革のひとつかもしれない。

廣瀬 剛
創造力を刺激する新しい挑戦を求め、テクノロジーと人の心理を加味したイノベーションを推進するアーティストであり起業家。ヨーロッパを中心に金融業界の業務改革を推進しつつ、人の幸福度に取り込んでいるプラットフォームや新しい保険プラットフォームのビジネスモデルを開発中。 #music #interactive #art #finance #insurance #circulareconomy #microgrid

New Forms of Law Irradiated by the NFT
──Copyright/Property Rights after the NFT

NFTが照射する新しい法のかたち──NFT以降の著作権／所有権

永井幸輔（Arts and Law）

技術やビジネス、クリエイティブなどさまざまな側面を持つNFT。本稿では、弁護士でありクリエイティブコモンズの活動にも従事する著者が、その法的な位置付けから、NFTがもたらすデジタル所有という概念について、憲法の視点、そしてNFTが公共財となる可能性を交えて解説する。NFTがもたらす法の新たな可能性に光を当てる試みである。

技術やビジネス、クリエイティブなどさまざまな側面を持つNFT。本稿では、弁護士でありクリエイティブコモンズの活動にも従事する著者が、その法的な位置付けから、NFTがもたらすデジタル所有という概念について、憲法の視点、そしてNFTが公共財となる可能性を交えて解説する。NFTがもたらす法の新たな可能性に光を当てる試みである。

NFTとは一体何なのだろう。2021年初頭、高額取引の常態化に伴ってバズワード化し、インターネットの次のエポックメイキングな技術として、あるいは時に人々を投機へと駆り立てるポンジ・スキームとして語られる現在でも、その問いへの答えは与えられていない。ノンファンジブルトークンの略称であるNFTは、インターネットを利用して提供されるサービスやコンテンツにおける「規格」に過ぎず、技術／ビジネス／クリエイティブ／法など、光を当てる側面によって全く異なる表情を見せる。本稿ではNFTの登場によって変化し得る法制度の新たな可能性について、2022年9月現在における執筆者から見えるパースペクティブに過ぎないことを前置きしつつ、探ってみたい。

1　NFTからみる「著作権」

NFTと著作権に関わる整理は、一定の社会的認知が作られている現在でも、正確には理解されていないように見える。NFTの売買では、原則として著作権は移転しない。NFTの売買とは、あくまでウォレット間のトークンのトランザクションによって表現される「所有的な権利」の売買である。データは、民法における所有権の客体として国内法上認められていないことから、現時点の主要な理解としては、取引当事者間で契約上所有権に類似する権利を設定し、譲渡していると考えられている。このようなNFTの権利の登場は、著作権のあり方、ひいては創作物を巡るエコシステムにどのような影響を与えるだろうか。

著作物のオープンな利用

現在、NFTプロジェクトに見られる少なくない傾向として、著作物のオープンな利用を指摘できる。大まかには以下の類型が見られる。

1　SNSのプロフィール画像やファンアート等の非商用利用権の許諾（コレクタブルNFTを発行する多くのプロジェクト）
2　商用利用権の許諾（Bored Ape Yacht Club、CLONE X等）
3　CC0ライセンス付与による著作権の放棄（Nouns等）

NFTプロジェクトに見られるこのフリーカルチャー的な動きは、Web2.0以前にも見られた。GNU General Public License（GPL）やCreative Commons Licenseといったライセンスが策定され、また多くのフリーソフトウェアや初音ミクなどの二次創作が生み出されている。このような動きの狙いは、コピー＆ペースト―――データの即時の複製・越境的な共有が可能なインターネットにおける著作物流通を促進し、共有知を最大化したり、認知を拡大して潜在的な顧客となるファンを獲得することにある。しかし、著作物自体の無償配布の代償として、その著作物を直接マネタイズに繋げることが難しくなるという課題もあった。すなわち、複製が自由となるためその著作物は無限に供給可能となり、どれだけ需要があっても市場的な価値は限りなく0に収束してしまう。NFTはこの課題に対し、新しい解を与えたといえるだろう。他のデジタルデータと区別可能であり、データに固有性を持たせられるNFTは、他に無数の複製物があったとしても、その固有のデータに需要があれば市場価値を生み出す。また、セカンダリマーケットでの売買時に、その売買価格の一定額をNFT発行者に還元することが一般化しているため、NFTの二次売買の取引量を増加させることで、発生する還元金が新たな収益源となる。そのため、二次利用を許諾するライセンスの付与とNFT販売を組み合わせることで、認知を拡大しつつ、NFTの取引による直接的な収益を上げることが可能となった。

公共財としての情報と著作権

著作権は、15世紀頃の活版印刷の発明によって情報の大量且つ安価な複製が可能になり、著作物の流通量のコントロールが困難になったことを契機に生み出された、制作者のインセンティブを確保するツールである。だとすれば、その目的を達成するためのより合理的なツールがあれば、その利用も可能である。著作権には、情報のコピーを制限するという機能により、情報の最も有用な特徴―――自由に複製可能で誰でも利用できるという性質を制限する副作用がある。市場での需要の高い一部の著作物についてはインセンティブを最大化できるが、それ以外の著作物は十分な収益にならなかったり、収益化が難しい故にパブリッシングの手段が得られず、誰も利用できず埋もれて行くいわゆる「孤児著作物」を生み出す要因にもなる。NFTの活用によって、著作権を利用せずとも持続的な知的生産が可能になる環境が実現すれば、誰でもいつでも自由に情報にアクセスし活用できる、公共財としての情報の価値を十分に発揮した社会をデザインすることも可能なのではないか。実際には、すべての著作物でNFTの取引によって十分な収益を得ることはまだ難しいと思われる。ただ、著作権に代わるオルタナティブな手段の出現は、情報流通のメカニズムという著作権制度の前提の変化であり、著作

権という制度や新しい情報社会のあり方の再考の契機にも繋がるだろう。

2　NFTからみる「所有権」

前記のとおり、NFTには法律上の所有権は認められず、「取引当事者間の契約で設定される、所有権に類似する権利」に過ぎない。そのため、物理的な客体であれば所有権の効果として認められる法律上の権能が認められず、例えば以下のような不都合が生じる。

1　契約した当事者間でのみ有効（いわゆる「対世効」がない）

2　保有者に与えられる法的地位が不明確（締結される契約に依存する）

3　倒産隔離できない（プラットフォームが倒産した場合、預けているNFTを取り戻せない）

4　著作権法との不整合（所有権に基づく権利制限等が適用されない）

NFTの売買は、現実には「データの所有権」ともいうべき財産の売買であるにも関わらず、法的な裏付けが十分ではなく、取引の実態に即した法的整備が未だ整っていないとも言える。

デジタル所有権とはなにか

では、NFTに「デジタル所有権」を認めるべきだろうか。法律家の意見の中には、NFTは単に特定のデータに紐づいた証明書に過ぎず、所有とは言えないという指摘もある。NFTに利用されるデータ構造を分析的にみれば、それは間違ってはいないだろう。ただ、NFTを実際に購入して私たちが感じるのは、「所有感」と言われるように、そのデータを所有しているという確かな感覚である。そもそも所有権、ひいては法律上のあまねく権利は、法律で定めたルールの下で一定の条件に対して認められる権利という「フィクション」に過ぎない。そうであれば、ブロックチェーンという技術を用いて、特定のデータと紐付けられた固有のトークンが特定人のウォレットに保管されている状況について、それを「所有」と擬制することも不可能ではない。既存の法制度に現実を当てはめるのではなく、現実を前に法制度自体を捉え直すことが、より適切な制度設計を可能にするだろう。

「規制」思考のルールメイキングからの脱却

思えば、私たちはこれまでデータや情報に対し、著作権を含む知的財産権などのいわゆる禁止権（法律上定義された一定の行為を禁止する権利）や、契約を通じた不完全な権利しか保有できなかった。しかし、ブロックチェーンがデータの排他的取扱いを実現したことで、固有のデータについて支配権を観念する技術的基盤が生まれたと言える。日本国憲法では、財産権の不可侵が規定され、私有財産制度が認められている。財産権を認めることで人は経済的自由を追求でき、取引や創作が活発になることで自己実現やより豊かで多様な社会の実現を進めることが可能となる。データに対する所有を法制度的に認めることは、私たちの行動に対する

「規制」ではなく、新たな「自由」の付与でもある。

ルールメイキングの現場では、「規制」の観点でルール設計が語られることが少なくない。より上位の設計思想であり、民法上のプリンシプルの一つである取引安全を実現するために、新たな「自由」としての権利を創設することは、案外検討の外に置かれているように思う。もちろんデジタル所有権にどのような権能を認めるべきか、また所有権といえるだけの権能を技術的に表現可能なのか、課題は少なくない。また個別の行為規制を通じて、所有権に類似した法的環境を実現することも選択肢である。それでもオーナーシップ・エコノミー──データ所有から発生するエコシステムが市民権を得る日が来れば、その起点となるデータ所有に対して、法定の権利を付与することはあり得るだろう。また、NFT／Web3を巡るビジネス環境は、他国に比べて厳しいトークンに関する税制がスタートアップ企業の海外移転を誘くなど、国家間ルール競争とも言える状況にある。仮にデジタル所有権が世界的に承認される日が来るのであれば、他国への追随ではなく、トークン・エコノミーをドライブさせるためのより能動的な制度設計として私たち自身で選択することが、イノベーティブな国家戦略であるようにも思える。

3　終わりに──公共財としての情報、著作権／所有権からコモンズへ

デジタル所有権──新しい権利は他者の権利との新たな衝突をも生み出すだろう。また一度与えた権利を剥奪することは困難であり、導入には慎重な検討が必要であることは言うまでもない。我々は新しい制度設計の（可能性の）入り口に立っているに過ぎない。それでもデータにおける私有財産制の誕生は、個人による経済的活動を一層活発化する可能性がある。法制度化されていない現時点でも、すでにデータの所有に関する多くの事例を生み出し、デジタル所有を現実化し始めている。所有による経済活動へと移行した情報財の著作権を解放することで、それを公共財としてより多くの人々に役立たせることもできるだろう。データの「所有」の先には、データの「共有」などのコモンズの議論も当然生まれる。生産／消費の枠組みを超えて、これまで情報を享受するだけだった人々が、金融を通して情報の提供者側に回ることも可能であり、DAOに代表されるような新たな共創の枠組みも作り得る。インターネットがそうだったように、ブロックチェーンの革新性──耐改ざん性のあるデータ／証明可能なファクト／自動執行可能なコントラクトは、現在の我々には想像できないような社会的試みを無数に生み出す。既存の制度設計に捉われることなく、あり得べき未来を想像して、そのために必要なツールとしての契約や制度を生み出して行くことが、Web3時代の新たな法の姿をリヴィールするだろう。

永井幸輔
弁護士／Arts and Law／Creative Commons Japan理事／株式会社メルカリ NFT新規事業開発マネージャー。弁護士として、美術・演劇・ファッション・出版・映画・音楽などの文化芸術とインターネットの交錯する領域を中心に、クリエイティブに関わる人々への法務アドバイスを広く提供。執筆に『法は創造性をつぶすのか』（『広告』2013年5月号）、『デザイナーのための著作権と法律講座』（共同担当）など。2018年からLINEで暗号資産の事業企画、2021年からメルカリでNFT新規事業開発に従事。

Digital Provenance and The Wallet Problem
デジタル証明書とウォレット問題

Muriel Quancard and Amy Whitaker

アートの真正性を証明するためにNFTをどのように扱うべきか。アート鑑定士であるMuriel Quancardと、ブロックチェーン研究者のAmy Whitakerが、アート鑑定における共有ウォレットの問題点を指摘する。デジタルアートを扱う保存修復師の知識が提供する、デジタルアートの鑑定にアプローチするための有用なモデルとは。

NFTのマーケットプレイスNifty Gatewayでは、1つのイーサリアムウォレットがアーティストの作品の原点として用いられている。NFTが鋳造されたウォレットは、作品の所有履歴の種となるため、共有ウォレットは一見無害で、協調的に見えても、作品の起源を覆い隠してしまう。NFTの核心は、検証可能なデジタル証明書を与える真正性の証明として機能することである。より一般的には、ブロックチェーンはアーティストにまでさかのぼる所有権の連鎖をタイムスタンプ付きで記録することを保証する。しかしこの記録が作品の起源から始まっていない場合、NFTは単なる過去の送金の領収書であり、真正性の証明にはならない。共有ウォレットを使うことは、一人のアーティストが描いた絵にグループのサインを加えるようなものだ。そのため、作品の出所に関する私たちの知識は永遠に曖昧になってしまう。

アーティストのJoanie Lemercierは、Nifty Gatewayで販売していた作品が共有ウォレットを経由していたことを知ると、そのプラットフォーム上のすべてのNFTを「無効」にし、別のブロックチェーン上の自分のウォレットから鋳造された代わりの作品をコレクターに無償で提供した。彼は自身のブログ[1]でその理由を説明している。UBSとアートバーゼルのレポート[2]によると、美術品や収集品のNFT市場は、2019年の460万ドルから2022年には111億ドルに成長するとされており、NFT市場の変動はすでに美術品の価値を確認することを仕事にする鑑定士に課題を突きつけている。鑑定士は、市場の急速な拡大がもたらす複雑性に加え、この急速に進化するテクノロジーの構造的な性質により、さらなる課題に直面している。Lemercierの行為は、NFTに確立された基準がないという、あまり議論されていない真実を明らかにした。ベストプラクティスの開発には、鑑定士やアートマーケットの起業家だけでなく、アーティスト、弁護士、技術者、そして意外な専門家であるタイムベースドメディアアートの保存修復師の知見が必要である。

1　Null and void. https://joanielemercier.com/null-and-void/
2　The Art Basel and UBS Global Art Market Report https://artbasel.com/about/initiatives/the-art-market

過去30年の間に、美術館で働くメディアアートの専門家たちは、時間軸を持つ作品の保存に関する原則を確立してきた。グッゲンハイム美術館の「Conserving Computer-Based Art Initiative」や同じくグッゲンハイム美術館で始まった「Variable Media Initiative」といったプロジェクトでは、保存修復師がアーティストに制作プロセスを聞き、ソフトウェアやハードウェアの選択を記録することを推奨し、アーティストの意図をできるだけ完璧に理解して展示や保存に関する将来の決定を行えるような手順が確立された。そのため、コンピュータを使用した美術品の保存修復には、監査機能とも言うべきものがある。これは、販売目的から離れたところで行われる評価であり、そのため、芸術家の視点と作品の技術的構築に関わる手順に客観的に焦点を当てることができる。保存修復師とその専門知識が、鑑定プロセスに関与することはほとんどないが、実際、彼らの市場からの分離はデジタルアートの鑑定にアプローチするための有用なモデルを提供する。特に鑑定士は、アーティストのスタジオから美術館の環境まで、デジタル作品を理解するための司法に関する最善の方法を、タイムベースドメディアアートの保存修復から学ぶことができるだろう。

保存修復師は、非常に幅広い種類の美術品に対応し、そのアプローチを確立してきた。NFTの鑑定基準の策定に取り組むグループは、NFT空間に存在する作品の複雑さ、多様さ、変化しやすさを受け入れる必要がある。保存修復師は作品を個別に扱うだけでなく、アーティスト、キュレーター、コレクター、鑑賞者など、さまざまな関係者の作業習慣や意図を統合して作業を進めるのである。USPAP（Uniform Standards of Professional Appraisal Practice）[3] ガイドラインの2020-21年版に「デジタルトークン」が含まれたが、デジタルアートのニュアンス

3　The Uniform Standards of Professional Appraisal Practice（USPAP）
　　https://www.appraisalfoundation.org/imis/TAF/Standards/Appraisal_Standards/Uniform_Standards_of_
　　Professional_Appraisal_Practice/TAF/USPAP.aspx?hkey=a6420a67-dbfa-41b3-9878-fac35923d2af

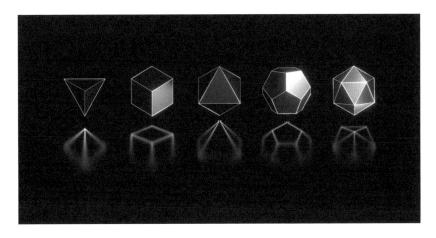

Title: Polyblock - Platonic solids, Creator: Joanie Lemercier, Token Standard: ERC-721, Blockchain: Ethereum

が基準に反映されていないのは、こうした作品の市場が発達していないことが主な原因である。美術品鑑定士が使用するガイドラインは、不動産から転用された動産の評価実務に基づくものなのだ。鑑定には、作品の芸術的価値、真正性、状態など、多くの要素が含まれる。寄付金控除（時価）、保険（再調達価格）、離婚時の公平な財産分与（市場性現金価値）など、鑑定の目的によって意図的に異なる評価額を導き出す。

鑑定士は適正評価を行う際、類似作品の最近の販売記録を集め、オークションハウスや個人ディーラーの販売から慎重に選んだ比較対象や類似会社を参考にする「マーケットデータ」手法を用いることがほとんどである。そして、このマーケット・データ・アプローチは、対象と比較した作品の状態によって調整される。これらの価値観はグレーなものだが、この分析の根底にあるのは、より二項対立的な真贋の問題である。その作品は本物か？ それは証明できるのか？ 鑑定士は一般に作品の真贋を保証しないが、作品の真贋は鑑定士の包括的な分析の前提条件となる。

このため、共有ウォレットには大きな問題がある。他の多くのアーティストの作品と同じウォレットから鋳造された場合、Lemercierが自分に帰属する作品を作ったとどうやってわかるのだろうか？ 鑑定人は、ブロックチェーンの分散型台帳に頼るのではなく、Nifty Gatewayを信頼しなければならない。共有ウォレットは「Nifty Gatewayのスタジオ」という出所を作り出し、分析の精度を永遠に損なうような形で情報を曖昧にしてしまうのである。

共有ウォレット問題は、その他にも2つの重要な問題を提起している。まず、この問題を理解するために、鑑定士はどの程度の技術的専門知識を必要とするのだろうか。例えば、スマートコントラクトで使用されるプログラミング言語の知識は必要なのだろうか？ 第二に、そうでなければ、どのようにデジタル証明書を作成できるのだろうか？ このような問いは、1990年代以降、その専門性が確立されつつあるにもかかわらず、市場から距離を置かれがちな、タイムベースドメディアアート（TBMA）の保存修復師という集団に、珍しくとても適したものである。TBMAで開発されたデジタルアート作品の構築全体を把握する手法は、ブロックチェーン自体のタイムスタンプ機能と組み合わせることで、真正性の確保や評価の追跡が可能となり、特に今後ますます多くなるであろう休眠ブロックチェーンからの移植や再鋳造が必要な作品を取り巻く実際の複雑な状況において、その効果を発揮することが期待できる。TBMAは、ブロックチェーンにリンクする鑑定記録の情報を提供するために、作品の外科手術や解剖の手法を確立している。

NFTは、儚い芸術作品の真正性を示す証明書と系統を同じくしている。また、Sol LeWittのウォール・ドローイングのようなコンセプチュアル・アート作品とも構造的に似ている。この作品には、所有権証明書とともに実行指示書が添付されている。ウォール・ドローイングを実行したコレクターがその証明書を他のコレクターに譲渡した場合、物理的なドローイングはもはやLeWitt作品とはみなされず、鑑定士による評価もそのようなものとはならない。NFTの所有権を譲渡した場合、コレクターはデジタル作品にアクセスすることはできるが、それ

を販売する権利はなくなるのである。

LeWittの鑑定書がアーティストのスタジオの証であるように、アーティストのウォレットから直接展開されるスマートコントラクトは、このユニークで揺るぎない権威を証明する。真摯な鑑定人であれば、作品に対応するメタデータにアーティスト名を引用するカストディアルウォレット※の使用は、そのプロセスでアーティストの同意なく作品を鋳造し帰属させることができるため、十分な著作権証明にならないと判断するはずである。Nifty GatewayやBinance NFTなどのマーケットプレイスも、購入したNFTをカストディアルウォレットに保管している。これらのプラットフォームは、鋳造・販売するすべてのデジタル資産の秘密鍵を保有しているのである。このようなビジネス戦略は、大規模なプラットフォームやデータのマネタイズの時代には驚くべきことではないかもしれないが、記録管理者を信頼せずに情報を信頼することを可能にするブロックチェーンの力を損なっている。

アーティストによっては、複数のウォレットを保有したり、販売前に作品を仮の「使い捨て」ウォレットに移したりしている。プライバシーを守るため、異なる作品のために自己組織的に発行する「ファイリング」システムを作るため、プラットフォームが強制する構造に逆らうため、あるいは実際の携帯電話番号ではなく使い捨て電話番号を教えるように、自分自身の安全なウォレットを守るためなど、アーティストはさまざまな理由でこうした行為に及ぶことがある。例えば、アーティストのNicolas Sassoonは2021年4月、YMMSHの名でTezosブロックチェーン上に匿名で作品を鋳造するために別のウォレットを作成した。鑑定士の立場からすると、アーティストのウォレットは、アーティストのスタジオをオンラインで表現したものであり、起源が検証された識別子となる。複数のウォレットを使用することは、混乱を招き、詐欺行為にさえ繋がる。例えば、マルセル・デュシャンが複数のサインを使い、いくつかの作品に「Rrose Sélavy」というサインをしたことは、美術史家なら知っていることである。しかし複数のウォレットを使用することは、芸術的なジェスチャーというよりも、むしろ管理上の損失であることが多い。鑑定士がアーティストやコレクターのウォレットを検証するプロトコルは、デジタル出所の基準を効果的に作成するために必要である。技術者とブロックチェーンの専門家が関与する実質的な共同作業なしには、いずれも不可能だろう。このような標準の開発がなければ、結果としてスケーラブル※な技術プラットフォームはブロックチェーンベースの資産保管を再中央集権化するインセンティブを持つことになる。

このエッセイは2022年6月17日、プラットフォームOutlandに掲載されたNFTの鑑定基準の策定に関する2部構成のテキストの前編である。第二部では、経済的出所と監査問題について扱っている。
https://outland.art/digital-provenance-and-the-wallet-problem/

Muriel Quancard and Amy Whitaker
Muriel Quancardは、タイムベースドメディアを専門としている、戦後、現代、新興アートの鑑定士。Amy Whitakerはブロックチェーン研究者であり、ニューヨーク大学の助教授。

Artistic and Business Aspects of NFT
NFTのアート側面と事業側面について

渡辺有紗（スタートバーン株式会社）

早い段階からブロックチェーン技術をアートの真正性証明に使用するプロダクトを開発してきたスタートバーン株式会社。日本のアーティストによるNFT作品から、企業が作り出す巨大プロジェクトまで。数多くのNFTプロジェクトに関わってきた現場の視点から、そのアート的側面と事業的側面における課題について解説する。

NFTを使いたいと考えるアーティストや事業者から、「NFTはよくわからない」「NFTは怪しい」と言われる。一方で「どうにかNFTの事業をしたい」という相談の声も日々届く。NFTができることは何か。「作品の価値を永続的に担保し、作品の真正性を高める」という弊社のミッションが、まさにその本質であると感じている。2021年にBeepleの件で火がついたNFTブーム下でさまざまな応用事例が広まったが、時代が変わり、技術が如何に発展しようともこの本質が揺らぐことはないだろう。本稿では、弊社のミッションの下で見てきたNFTのアート的側面と事業的側面について、それぞれ現場感を持って伝えていきたいと思う。

アート業界だけをみてもこの一年でNFTに関してさまざまな動きがあった。アート業界におけるNFTの存在は何か。業界を変えるインパクトを持つのか。アートの歴史を見ると、転換期には「発明」があった。このリサーチによると、大まかな美術史の概観としては以下が言える。

- アートの歴史は発明とインパクトに影響を受けてきた
- 現代アートにはコンセプトが伴う
- 現代アートはビジネス要素もその仕組みに組み込んでいる
- 良いとされるアートは当時の最先端の技術を使う場合が多い
- 良いとされるアートは当時の経済力がある人を顧客にする[1]

これに照らし合わせれば、NFTはアート業界に転換をもたらす条件が整いつつあると言える。しかし、今後アート業界でのNFTがどのような存在になるかは、まだまだ長い目で見つめる必要があると感じる。一方で、すでに国内外でもNFTを使ったアートの事例が出てきた。その中でも最近の事業の中から二つの特徴的な事例を紹介したい。

1 HashHub Research平野淳也著「論考・美術史や教科書に乗るようなNFTアートはどのように生まれるか」（2022年1月30日）https://hashhub-research.com/articles/2022-1-30-how-histrical-digital-art-come
2 Brave New Commons https://mf.3331.jp/

一つ目は、藤幡正樹氏の「Brave New Commons」というプロジェクト[2]である。3331 ART FAIR 2021でも作品が展示された。弊社はこのプロジェクトに対してNFT技術を提供し、プロジェクト自体を全面的にサポートした。このプロジェクトでは作品価格が決められており、定められた期間内に申し込まれた数で割り算することで一人あたりの購入価格が決定する仕組みだ。藤幡氏はNFTならではのデジタルデータを所有するという技術性とそれが値段や所有の体験にどのようなインパクトをもたらすかという経済性・社会性を深く捉えて、アートとして表現している。このプロジェクトは結果、1,000人を超える申し込みがあった。

二つ目は、「SIZELESS TWIN」というファッションに関するメタバースプロジェクト[3]である。これは経済産業省からの委託事業として馬喰町で展示を行ったもので、弊社は3DCG・メタバース空間の手配、NFT技術の提供、展示のキュレーション等全体的なディレクションを行った。デザイナー作品の中でも一般向けに販売するプレタポルテとは異なり、オートクチュールは一点物を制作する一方であるため売り先が限定的で、アート性は評価されながらもマネタイズの多様化に課題を抱えていた。そこで作品を3DCG化し、それをメタバース空間でも展示を行い、NFTとして販売した。これは経済産業省として初めてNFTを手掛けた事例となった。また、来場者にとってはNFT・メタバースの今後の可能性を体感できる場となったのではないかと思う。

以上二つは、NFTならではの特性を捉えたファッションに関するメタバースプロジェクトであった。共通して言えることは、デジタル、ひいてはメタバースにおいては重力や社会常識を超えた表現をできるようになったことで、そしてNFTがそれを所有できるという体験をもたらしたことで、アーティストの新しいクリエイティブの刺激になったという点。上述の通り、NFTがアート業界を変えるインパクトを持つかは、まだまだ歴史は始まったばかりだが、少なくともすでにNFTという存在によって素敵な作品が世に生み出され始めている。

続いてNFTの事業的側面について話したいと思う。2022年中盤現在時点で、NFTは依然として注目を集めているものの、「NFTだから」という理由だけでは（とりわけ2022年始め頃から）目新しさもニュースバリューも減ってきている。国内でもほぼ毎日のようにNFT事業やプロジェクトが誕生しており、その中で明暗も分かれてきている。ここで改めて注意すべきは、以下の2点であるように思う。

まず、NFTは手段であり目的でないということだ。「自分が持つ作品をNFT化すれば儲かる」という風説も飛び交っているが、よくわからずとりあえずNFTを始めてよくわからないっちに失敗して終わってしまったという声も少なくない。それだけならいいが、中には有名なコンテンツを使ってNFTを行い、失敗してブランドを毀損している（と思われる）ものもある。NFTは、本質を捉えれば新しいマネタイズのポテンシャルを秘める魅力的なものであるが、

3　SIZELESS TWIN https://sizelesstwin.startbahn.io/

「NFTだから」という理由だけで参入するのはリスクが大きい。少なくとも日本においては
アーティスト・事業者側の期待に反して、ユーザー目線での一般への浸透はまだまだ進んで
いないと考える（読者の皆様の日常で、自分が欲しいものが気づいたらNFTだったということはあっ
ただろうか。「NFT」という字を目にすることは増えてきたと思うが……）。さらには、「単純な電子コ
ンテンツとして同じものを売ったら売れるのに、NFTとなった瞬間、逆に抵抗感を感じられ
て売れなかった」という「NFTだから売れない」逆の事例もあったようだ。かかる状況下、アー
ティスト・事業者がNFT事業を始めるには、技術的理解を前提とした上で、①NFTでなければ
ならない理由と②そもそもの事業の目的が求められるだろう。具体的に、①に関しては「こ
のコンテンツはあなただけのもの」ということを証明する必要があるか。あるいは、プラッ
トフォームを超えて汎用的に利用されることを望むか、望むとしたらどの様に利用されたい
か、などについて考える必要がある。具体的な事例としては、集英社のSHUEISHA MANGA-
ART HERITAGEが挙げられる。これは、マンガのアート性と活版印刷技術を活用したプロ
ジェクトで、その価値を担保する手段としてNFTを利用している。物理的な作品に、NFCタ
グを付して、作品情報はブロックチェーンに刻むことで、従来の紙の証明書に比べ、より強力
に真正性を担保している。②事業の目的に関しては、当たり前のように感じるが、当該事業の
目的が収益かPRか、そして展開場所はオンラインかフィジカルイベントか、両軸を掛け合わ
せた4象限で考え始めるのがいいだろう。これによって「NFTをやりたい」ことが先行して
本来の目的を見失う事態をある程度防ぐことができるはずだ。

次に、海外の成功事例を鵜呑みにしてそのまま取り入れるのはリスクであるということだ。
日々ニュースとして見聞きする成功事例はプロジェクトベースのものが多い。これらは、
Crypto業界への造詣が深い集団がローンチしているものが多く、一見するとコンテクスト
がわからず、理解が難しいとクライアントから言われることがある。実際こうした海外の成
功例を捉えて日本で展開しようとしても、コンテクスト、ファンの特性、使われているツール
などが日本とは大きく異なる。日本ではまだまだ、コンテンツとりわけ大手IPやエンタメが
NFT事業に参入して成功を収めた事例が少ないため、国内にロールモデルがおらず、何がハ
マるかは答えがない（もちろん、国内のNFTプロジェクトで成功しているものは多くあるが、ここで
述べているのはいわゆるIPやエンタメからNFTに参入する場合だ）。ただし、それはIP事業者にとっ
てNFTの可能性が無いということを言っているのではない。上述の通りNFTの本質は「作品
の価値を永続的に担保し、作品の真正性を高める」ものであるので、むしろ大手のIPのほうが
親和性が高いと考える。

このように、参入にあたってはその目的を明確化したうえで、NFTでなければならない理由
を見いだせるならば、NFTはIPの価値を永続的に担保する強力な助けになるだろう。その際
には、上述のアートにおける事例のように、NFTの技術的な側面や社会性などを捉えたうえ
で、IPとの親和性を図り検討すべきと考える。

弊社は2014年創業当初から、アート業界に根ざしながらテクノロジーの動向をみてきた。
NFTには技術的には大きな期待感を感じている一方で、市場として、NFTの良さが存分に発

揮される土壌の形成にはまだまだ時間がかかると感じている。これまでNFTのアート的側面
と事業的側面のそれぞれについて事例を示してきたが、今後市場が安定化し一般にとって馴
染みのあるものになるには、その両側面のさらなる発展が必要となるだろう。その際には、冒
頭で示した通り「作品の価値を永続的に担保し、作品の真正性を高める」というNFTの本質か
らぶれないようにすることに留意する必要があると考える。ただし、確実にNFTの実績は積
み上がってきている。今後も冷静に市場を見つめていきたい。

藤幡正樹による〈Brave New Commons〉。販売価格を購入者の人数で割る方式を採用している。

SIZELESS TWINにて展示された作品《ALT SKIN》。AIによってオリジナルのアバターが生成される。

渡辺有紗（スタートバーン株式会社 事業開発部）
1990年生まれ、岡山県出身。地元の大原美術館に幼稚園から通っているうちに気づけばアートが大好きに。早稲田
大学国際教養学部（映画学ゼミ）卒。副専攻で感性文化学・美学修了。在学中1年間ニューヨーク州立大学に留学し芸
術史・映画学を学ぶ。2013年三菱商事株式会社に入社、物流事業を軸にトレーディング、事業投資管理、新規事業開
発などに従事。2017年には1年間ロシアでの実務研修も経験。2021年4月にスタートバーンに入社。

Ludo

Title: BTC Flower, Creator: Ludo, Token Standard: EXT, Blockchain: ICP

2018年の初めにパリで描かれた、暗号史上最も象徴的なストリートアートとなる最初の大型ビットコインアート《R.I.P. Banking System》が、デジタルなアートピース《BTC Flower》として蘇った。作者は、自然とテクノロジーが融合する世界を探求するアーティストのLudo。NFTバージョンはユニークな2,009体からなり、元の作品と同じ原型を共有しつつも異なるトーンとスタイルを持つ。テクノロジーと花の融合は、自然と技術の無理矢理な絡み合いではなく、真の共生を表している。ビットコインを核とするその植物は、暗号の世界の誕生を祝福するかのように破綻した不換紙幣の残骸から花を咲かせている。これはビットコイン運動の単なるシンボルではく、それが生み出された背景と、目的を祝福するための作品なのだ。

LaTurbo Avedon

Title: MATERIA - Virgo I, Creator: LaTurbo Avedon, Token Standard: ERC-721, Blockchain: Ethereum

LaTurbo Avedonは、ゲーム、パフォーマンス、展覧会を通じて、仮想のアイデンティティの在り方を探求する作品を
発表してきた。《Virgo I》は、《MATERIA》の最初のシリーズ《Born Without Stars》の、黄道帯に対応する名前を持つ
12個のオブジェクトのひとつ。《MATERIA》は、プロジェクト名であると同時に、一連のトークンのシリーズ名でも
ある。さまざまな映像、静止画、コレクタブルなアイテムを通じて体験できるパフォーマンスとなっている。観客は
仮想世界で行われるイベントを通じて、選択を行い、作品の包括的なシステムの美学や形態、未来に影響を与えるこ
とになる。世界の創造に参加するとともに、LaTurbo Avedonの作品をより深く体験することができる。《MATERIA》
は、ユーザーのコミュニティとの対話によって複数世界を作り出そうという実験なのである。

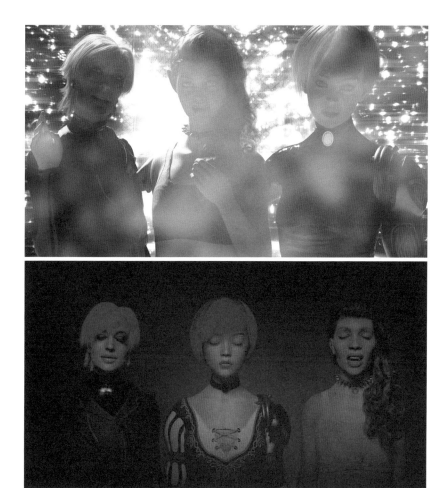

Title: Club Zero, Creator: LaTurbo Avedon

2022年7月7日から8月25日まで、仮想空間Club Zeroが立ち上げられ、計5回の共創イベントが行われた。訪問者は、まず3人のアバター「ノン・ファンジブル・ピープル」（NFP）との出会いを果たす。Twitchでライブストリーミングされたエディタセッションを介して、参加者はアバターの外観、アイデンティティ、名前を決定するように促されていく。参加者はそのインタラクティブなプロセスを通じて神話的な世界創造のプロセスの一部となることができる。そしてClub Zeroが閉鎖となる最終日には、訪問者たちは3人のアバターとともに遺跡の奥へと向かう旅へと誘われ、ある発見をする……。PFPやアバターなどデジタルなアイデンティティが大きな意味を持ちつつある現代において、物語の共有と共創の力により新たなアイデンティティの形を作り出そうという試みである。

Figure31

Title: SALT, Creator: Figure31 & 0xmons, Token Standard: ERC-721, Blockchain: Ethereum

Title: MARK, Creator: Figure31, Token Standard: ERC-721, Blockchain: Ethereum

Left Figure31 は、技術と現実の間にある関係を問うコンセプチュアルな作品を手掛けるLoucas Braconnierのデジタルペルソナ。《SALT》はそのFigure31と0xmonsのコラボレーションにより生み出された写真作品。このNFTは、一枚の写真を映し出す作品ではなく、写真とスマートコントラクトを組み合わせた、一連の時間ベースのアートワークになっている。180枚の写真を基本に、毎日異なる画像と名前が表示される。180枚のNFTをすべて無限に非同期ループさせ、スマートコントラクトが毎日次の写真に切り替えていく。それぞれが独自の作品でありながら、同じ作品でもあるという作品。つまりこの作品における写真は連続した像を映し出す、窓のようなものとなる。

Right 架空のアイデンティティがどのように見るものの中で生み出されるか？ このデジタル指紋は、その架空のアイデンティティを視覚化した作品である。《MARK》は、GANのディープラーニングアルゴリズムによって生成され、ブロックチェーンアートの美学のひとつであるピクセルで表現されている。指紋には一般的な名前を短くした名称がリンクされており、また名前の最初の1文字で区別される、11の視覚形式を持つ。各《MARK》は独立した作品だが、5つコレクションすると、5つの指輪のセットを請求することができる。その指輪の内側には、イーサリアムウォレットアドレス、秘密鍵、ENS※ドメイン名などの情報が刻印され、そのENSドメインの所有者にもなれる。

Title: MATERIAL - ALL SPACE, Creator: JIMMY, Token Standard: ERC-721, Blockchain: Ethereum

JIMMY EDGARは、Warp Recordsなどからのリリース歴もあるミュージシャン／ビジュアルアーティスト。3D のモデリングによるシュールリアリズムのような空間構成をランダムに生み出す作品などを発表している。彼の 2021年の作品である《MATERIAL》は、物質の相に関連した精神的な変容についてのコレクション。未来的な仮想 空間に置かれた電光掲示板には、謎めいたメッセージと瞬く光の粒子が流れている。硬質なサウンドが響き渡る瞑 想的な空間の中で色彩が変化していく「彫刻」的な場を再生するインスタレーションだ。形而上学的な世界観、ミニ マルな色彩感覚に、グラデーションとの調和という彼の特徴的なテーマが垣間見える作品でもある。

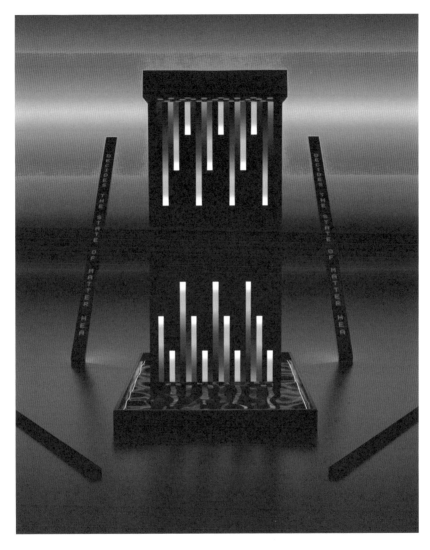

Title: MATERIAL - STATE OF MATTER, Creator: JIMMY, Token Standard: ERC-721, Blockchain: Ethereum

Title: MATERIAL - EXPAND TO FILL, Creator: JIMMY, Token Standard: ERC-721, Blockchain: Ethereum

Jonathan Zawada

Title: Fisherian Runaway, Creator: Jonathan Zawada, Token Standard: ERC-721, Blockchain: Ethereum

《Fisherian Runaway》は進化生物学の理論のひとつで、性淘汰の際に配偶者がどう選択されているかを説明する仮説である。シドニーを拠点に活動するアーティスト／グラフィックデザイナーのJonathan Zawadaは、その進化生物学の理論にインスパイアされ、2015年に開始した《Rare Mushrooms》シリーズを拡張した作品を作り出した。ミクロな世界に生息するキノコの色鮮やかで有機的な形態が生み出す多様性を、高解像度のコンピュータグラフィックスで描く。さらにNFT同士を交配させるというアイデアを取り入れた。キノコの所有者は、2つのオリジナルのキノコを送ることで、生成DNAのアルゴリズムによる交配で作られた新しいキノコを手に入れることができる。また、この交配種の兄弟種はTezosチェーンにも生息している。

THE LAUGHING MAN CLUB

Title: The Laughing Man, Creator: THE LAUGHING MAN CLUB, Token Standard: ERC-1155, Blockchain: Polygon

THE LAUGHING MAN CLUBはアーティストのMasahide MatsudaとKai Yoshizawaによるコラボレーション
プロジェクト。最も使用頻度の高い絵文字だというアンビバレンツなその「泣き笑い」の絵文字は、サリンジャー
の短編や、攻殻機動隊の「笑い男」を思い起こさせる。一般的なNFTとは逆に、フィジカルでの行為や体験に比重を
置いた作品となっており、歌舞伎町に期間限定で設置されたNFT自販機で購入することができた。購入者はTHE
LAUGHING MAN CLUBの会員となり、実際の展示へと誘導され、次なるミッションが与えられる。購入や展示を体
験するプロセス自体が、宝探しの遊びのようなナラティブを引き出す装置になっている。

Rodell Warnerは、デジタル、ニューメディアと写真を主体に活動するトリニダードのアーティスト。その作品は探究と再発見の過程でさまざまな形をとる。彼は作品を通じてデジタルの可能性の本質を探求し、世界との対話の枠組みに参加することで自然の目に見えない側面を浮かび上がらせる。進行中のプロジェクトである《TERRARIA》は、クリスタルに植物を閉じ込めた神秘的なオブジェクトが回転するアニメーションのシリーズ。無機物と有機物の組み合わせの中にミクロな美しさが封じ込められた作品となっている。

Title: TERRARIA, Creator: Rodell Warner, Token Standard: FA2, Blockchain: Tezos

Title: MAINOBJECT.SCREAM, Creator: MAIN OBJECT, Token Standard: ERC-721, Blockchain: Ethereum

MAIN OBJECTはウクライナを拠点に活動するデジタルアーティスト。幾何学的な形、記号やシンボル、調和や対称性、空間や次元を通して、感情と意味の繋がりを探求している。ここで紹介するのは、モノトーンでシンプルな図形を組み合わせて、サイケデリックな抽象空間を構築するシリーズ。複雑に絡み合った形のパターンが、音の波紋のような豊かなイメージの世界を描き出していく。「飛行機の低空飛行のような甲高い音の響きに続いて、炸裂した大きな爆発音とその後の静寂。その瞬間、心の中で音のない叫び声が聞こえた。このシリーズは、その時の感情を表現しようとしたコレクションである。それ以来現れた叫びは、今も消えることがない」

SiA and David OReilly

Title: SOULS, Creator: SiA and David OReilly, Token Standard: ERC-721, Blockchain: Ethereum

《SOULS》は、音と動きで感情を表現するインタラクティブな生命体。長年の友人であった歌手のSiAとアーティストのDavid OReillyによってデザインされた。それぞれのソウルは、独自の個性、名前、声、色パターン、希少性、雰囲気を持って生まれてくる。跳ねたり、踊ったり、歌ったりすることができるバーチャルなオブジェクトである。ソウルたちは、ミニメタバースであるSOULS GALAXYで一緒に生活している。ソウルには感情があり、その状態はムード・インデックスによって決定される。ソウルの肉体の表面は悲しいと流動的でぷよぷよしたものになり、刺激が強すぎると角ばって尖ったものになる。ユーザーはSiAの声で音楽を作ったり、《SOULS》のイメージをダウンロードしたり、iOSのAR機能で遊ぶこともできる。

rus1an

Title: Artonomy, Creator: rus1an, Token Standard: ERC-721, Blockchain: Ethereum

rus1anはNFTを専門とするアーティストで、以前はHighsnobiety、Lady Gaga、Reebokなどのクライアントワーク
を手掛ける、映像制作の豊富な経験を持つクリエイティブディレクターであった。《Artonomy》は、その彼が100日
間、1日1作品を制作するというアート日記作品。粘土のような質感のオブジェクトたちが、画面の中でポップで賑
やかな色彩を奏でる。所狭しと詰め込まれた要素が楽しさを掻き立てる、ポジティブなバイブレーションを放つ彫
刻と絵画の融合作品。続くプロジェクトとして、5,555のユニークな個体からなる《Vitamints》というPFPプロジェ
クトを立ち上げ、NFTコミュニティにいるさまざまなアーティストとのコラボレーション作品を展開している。

Kitasavi

Title: My Parents Don't Believe In Restaurants, Creator: Kitasavi, Token Standard: ERC-721, Blockchain: Ethereum

Kitasaviは、人間の知覚と記憶をテーマに、3Dグラフィックス、彫刻、映像や写真といったさまざまな要素を融合させて作品を制作するアーティスト。どこかで見たり触ったりしたことがあるかのような、アナログな手触りを感じさせるテクスチャと、遊ぶように自由に造形された複雑で有機的な形態を特徴とする。3DCGの手法で、彫刻と抽象画が融合したような作品を作り出す。そこにはクレイジーな色彩、そして時折現れるユーモラスなキャラクターといった要素が、画面の中でダイナミックに交わり合い渾然一体となった世界がある。日常の中から生まれた、新しい混沌の形。「私は気軽に新しい世界を創造する。カオスが私の唯一の秩序である」

Title: The Magician, Creator: Kitasavi, Token Standard: ERC-721, Blockchain: Ethereum

Joe Hamilton

Title: EVER READY SURFACES, Creator: Joe Hamilton, Token Standard: ERC-721, Blockchain: Ethereum

Joe Hamiltonは静止画と映像、オンラインとオフラインなど、異なる次元を跨いだ複雑な構造を持つ作品を作るオーストラリアを拠点に活動するアーティスト。イーサリアム以前の2014年、Counterpartyプロトコルを用いてビットコインブロックチェーンに保存されるNFTを鋳造した、最初のアーティストの一人でもある。《EVER READY SURFACES》は、データがスクリーンから解放され、私たちの周りの世界の表面に生息するというアイデアを探求する作品。画像は3次元の表面から切り離され、波紋やドリフトのような流動的なパターンを作り出す。その流れは、データの処理、転送、エラーを表すアニメーションブロックによって断片化される。この作品は、私たちのデジタル体験の未来がどのようなものであるかについての瞑想である。

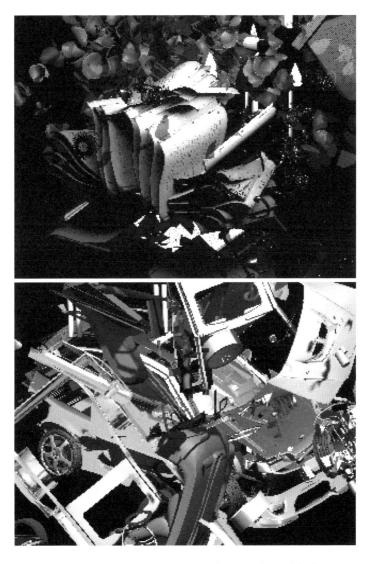

Title: Dissolving desire, Creator: Spøgelsesmaskinen, Token Standard: FA2, Blockchain: Tezos

フリ　CGのアーカイブサイトarchive3d.netから慎重に選ばれた、至って普通のオブジェクトで作られた作品。オブジェクトが細切れに断片化し、分解されて、無重力の空間をゆっくりと溶解するかのように広がっていく。レトロなスタイルと、幻想的な雰囲気を持ったアニメーションGIF。作者のRune Brink Hansenはデンマーク生まれで、インターネット黎明期よりデジタルデザイナーとして活動してきたアーティスト。ライブビジュアルやステージデザイン、美術館の空間デザインなどを手掛けている。2021年、NFTによる夢と空気感、そして3D実験のためのプロジェクトとしてSpøgelsesmaskinenを設立。TezosやEthereum、Solanaなどで作品を発表している。

Kim Laughton

Title: Timeless Kim Laughton 'Bag Holder' cuckoo clock, Creator: Kim Laughton,
Token Standard: ERC-721, Blockchain: Ethereum

実験映像から印刷物、アパレルまでさまざまなメディアを駆使した活動を行うデジタルアーティストKim
Laughton。ポストインターネットの美学や消費文化、牧歌的かつ虚無的なディストピアを想起させる複雑な作品を
作り出す。彼のNFT作品は、皮肉の効いたコメントが添えられた工芸品を模したシリーズ。鳩時計は記念品などを
製造するブラッドフォードエクスチェンジ社の製品を模倣したもので、鳩の代わりに登場するバッグホルダーは、市
場が暴落した後も暗号資産や株式を持ち続けることへの比喩である。またティーポットとプレートは、アメリカの
メインストリームの画家Thomas Kinkadeの作品へのオマージュ。彼が好んだモチーフである田園地帯の牧歌的な
風景が描かれた作品。伝統的なモチーフを、精巧なCGの技巧でシニカルに表現した遊び心溢れる作品である。

Title: Beautiful Kim Laughton 'Serenity Garden' Plate, Creator: Kim Laughton,
Token Standard: ERC-721, Blockchain: Ethereum

Title: Radiant Kim Laughton 'Beckoning Gate' Teapot, Creator: Kim Laughton,
Token Standard: ERC-721, Blockchain: Ethereum

Title: Fertile Strains, Creator: Kim Laughton, Token Standard: FA2, Blockchain: Tezos

博物学のドキュメンタリーの視点から独自の文化を営む異世界のクリーチャーの生態を描くシリーズ。各キャラクターは、時間の経過とともに成長する世界の基礎であり、NFTやInstagram上で発表される画像や映像、アイテム（アーティファクト）を通して、観客はそのキャラクターの周りに広がる世界像を体験することができる。音楽はKim Laughtonとのオーディオ・ヴィジュアル・プロジェクトのメンバーとしても活動するMechatokが手掛け、各キャラクターとフレームはUnreal Engineでランダムにレンダリングされている。このプロジェクトはNFTとして始まり、その後アパレルとしても展開された。

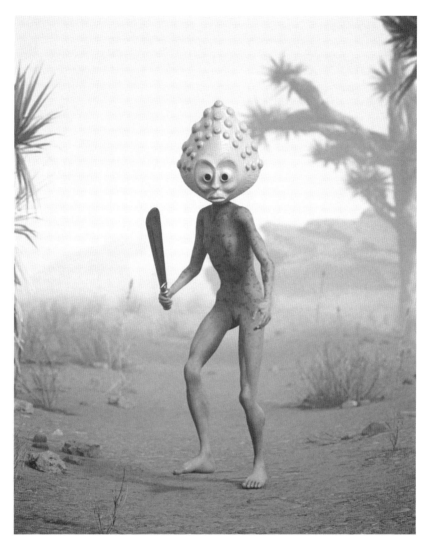

Title: Fertile Strains - Approaching 2, Creator: Kim Laughton, Token Standard: FA2, Blockchain: Tezos

jjjjjohn

Title: Window Still Life, Creator: jjjjjohn, Token Standard: FA2, Blockchain: Tezos

ユーモラスなスケルトンのキャラクターが印象的なGIFアニメで知られていたjjjjjohnことJohn Karelが、ポップな
テイストで日常の風景を描いたシリーズ。《Window Still Life》は、私たちの周りにどこにでもあるようなコンピュー
タや、日用品や食べ物、動物たちを、どこか懐かしさを漂わせたローポリゴンのCGで描き出す。伝統的な静物画の構
図を思わせるそのヴァーチャルな空間の中では、いつもささやかで不思議な出来事が起こっている。独特の未来的
かつ鮮やかな感覚が見る者のイマジネーションを掻き立てる、小さな窓辺の世界。

David Mascha

Title: CW #1, Creator: David Mascha, Token Standard: ERC-721, Blockchain: Ethereum

David Maschaは、イラストレーション、タイポグラフィー、アニメーション、印刷物などさまざまな分野で活躍する
ビジュアルアーティスト。幾何学とタイポグラフィの影響を受けた多様な作品は、形態と色彩の組み合わせの多様
な探求の成果である。そんな彼がNFTとして発表するのは、1/1のユニークな作品群。色、グラデーション、パターン、
幾何学的形状が生み出す興味深い相互作用を、繰り返しと重ね合わせによって新たな次元へと昇華する。また進行
中のアニメーション作品では、幾何学的な形のパターンがループすることで催眠効果を生み出している。幾何学の
持つ魅力と、その調和と対称性を通して、空間と次元に宿る豊かな世界を作り出している。

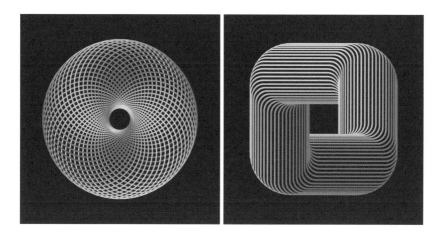

Title: CЯΘMΔTIC CIЯCLE, QUΔDЯΔNGULΔЯ, Creator: David Mascha,
Token Standard: ERC-721, Blockchain: Ethereum

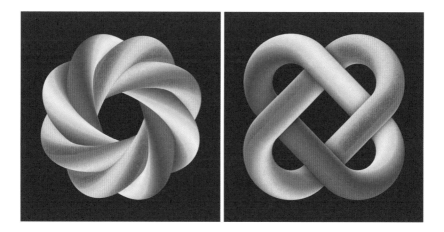

Title: Geometric Gems - Atom, Geometric Gems - Celtic Knot 2, Creator: David Mascha,
Token Standard: ERC-1155, Blockchain: Ethereum

Nicolas Sassoon

Title: SLABS, Creator: Nicolas Sassoon, Token Standard: ERC-721, Blockchain: Ethereum

デジタルな抽象化を通して、どのように空間と物質における感覚を伝えることができるのか。Nicolas Sassoonは初期のコンピュータグラフィックスの視覚的言語を用いた芸術的実践を通して、この問いを15年にわたり追求してきた。各アニメーションは、モアレパターンの技法で、硬質なピクセルのラインと限定されたカラーパレットを用いて描かれている。ピクセル化されたテクスチャと色は、デジタルな物質を切断し重ね合わさるかのように、画面を水平方向と垂直方向に分割するように構成される。その結果、自然の地形、地層、想像上の構造物、あるいは抽象的な構図を思わせる、ハイコントラストでキネティックな作品として現れる。《SLABS》は、水平方向にも垂直方向にも鑑賞が可能。またメタバース建築や物理的な空間の両方に「壁紙」として展示することもできる。

Renki Yamasaki

Title: keisei-funabashi, Creator: Renki Yamasaki, Token Standard: FA2, Blockchain: Tezos

数多くのミュージックビデオを手掛ける東京在住の映像ディレクター山崎連基が、Tezosチェーンでほぼ毎日、日記のように淡々とアップしているループ映像作品。ノイズの中を明滅するオブジェクトが、複雑な軌道を描き出す。日々のルーチンの曖昧な記憶のように、その輪郭はグリッチノイズの中に溶けていく。モーション作品でありながら、どこか静的な感性を持った作品である。一連の映像作品を配置したインスタレーションを行った際、「焚き火のような作品を作りたい」と、彼は述べた。「焚き火の周りで、人と言葉を交わしたり視線を交わしたりすることなく作られる、静かな場」に興味があるという。パーソナルな視点から立ち上がる、そんな「焚き火」のような作品群。

Title: Fun Paintings, Creator: whatisreal, Token Standard: FA2, Blockchain: Tezos

TezosチェーンのNFTムーブメントを牽引したマーケットプレースHic et Nuncで初期から活動していた正体不明のアーティスト。金のフレームとスカルのキャラクターがトレードマークで、人気プロジェクトMoonbirdsとのコラボレーション作品でも注目された。絵画全体がゆらめくようなアニメーションと独特の荒いタッチのスタイルは、初期のクリプトアーティストの感性と通じるものがある。OGアーティストの一人であるXCOPYが作品を購入したことでも話題となった。《Fun Paintings》は彼の原点ともいえるエディションで、クリプトにおける日常を寓話的に描くシリーズ作品。絵画自体が入れ子になったり、フレームを飛び出すような構図の仕掛けなど、遊び心溢れるアイデアが込められている。その作品は見るものに奇妙な謎を投げかける。「何がほんとうの現実？」と。

Martin Bruce

Title: ■■■■■■■■ ····*····· ■■·*: ■■■¦¦¦¦¦¦■■■■■■■■■, Creator: Martin Bruce,
Token Standard: ERC-721, Blockchain: Ethereum

Martin Bruceはチリ出身でポルトガルを拠点に活動する、独学で絵画を学んだアーティスト。MSペイントを用いて
作り出されるのは、写真とも油絵ともつかないデジタル抽象画。スプレーペイントのような強いジャギーと、色彩の
グラデーションを反復させた独特の手法により、イメージの輪郭が溶けた油絵のような特有の空間を生み出してい
る。日常の断片が霞んで浮かぶそのイメージは、見る者を暖かな幻想の世界へと誘い込む。

Title: PoA, Creator: x0r, Token Standard: ERC-721, Blockchain: Ethereum

x0rはプログラマー、マジシャン、デジタルアーティストであるMichael Blauの別名である。x0rは、ASCIIアートとコードから生成されるデジタルイリュージョンを用いて、Web3と暗号のエコシステムの技術的な側面に焦点を当てた作品を制作している。各作品はイーサリアムとブロックチェーン技術を視覚的に表現したもので、すべてブロックチェーンの基本要素の背後にある実際のソースコードが含まれている。さらに、x0rのプロジェクトの1つであるMEV Armyは、イーサリアムの理解を促進するための教育イベントやクエストを定期的に開催。クエストは、さまざまな暗号関連のトピックに関するガイド、チュートリアル、パズル、チャレンジ、スカベンジャーハントからなり、所有者のコミュニティで定期的に開催されている。クエストを完了した者には、譲渡不可のNFTバッジが贈られる。

Title: blockspace, Creator: x0r, Token Standard: ERC-721, Blockchain: Ethereum

Title: private key, Creator: x0r, Token Standard: ERC-721, Blockchain: Ethereum

Title: TERROR404 x DOS_artifacts, Creator: Shinzo Noda, Token Standard: FA2, Blockchain: Tezos

《TERROR404》はパリに拠点を置くグラフィックデザイナーShinzo Nodaによる、NFT上のコラボレーションプロジェクト。《TERROR404 x DOS_artifacts》では、DOS_artifactsことGrotesqueChiqをコラボレーターに迎え、ピクセルアート、グラフィティ、ヴィンテージエレクトロニクスをミックスしたスタイルで、256の異なるグラフィックを作り出した。ジェネレーティブのレイヤーの表現をコラボレーションのメディアとして使用し、複数の世界観が共存するグラフィックを生み出している。レトロソフトウェアDeluxe Paint 2で作成された独自のグラフィックを画面と背景に合成した作品である。

Title: Cuboid Vortex 2, and Cuboid Vortex 3, Creator: Kristen Roos,
Token Standard: ERC-721,Blockchain: Ethereum

カナダを拠点に活動するKristen Roosはアニメーション、サウンドデザイン、版画、テキスタイルなど幅広いメディ
アを駆使するアーティスト。立方体が重なる世界をピクセルで描くループアニメーションのシリーズ《Cuboid
Vortex》は、68k Macintosh用のUltrapaintとCommodore Amiga用のDeluxe Paint IVというヴィンテージペイン
トソフトウェアを用いて、1990年から91年にかけて制作された。技術的にはカラーレンジやパレットサイクリン
グといった効果を使用しており、初期コンピュータ用のペイントソフトウェアの歴史を物語る作品となっている。

Travess Smalley

Title: 08_06_22_Pixel_Rug_01, Creator: Travess Smalley, Token Standard: FA2, Blockchain: Tezos

Travess Smalleyは、コードとシステムがどのようにイメージを構築し、伝達し、破壊することができるかをテーマに、ジェネレーティブ・イメージ・システムを作るアーティスト。ペインティングソフトウェアやコンピュータグラフィックス、デジタルイメージ、書籍、ドローイング、ピクセルラグなどを制作。《Pixel Rug》はアイコンのような、パンチカードのような、液晶画面のような、ゲームアセットのような、マインクラフトの家の敷物のような、デジタルな織物。128x128 ピクセルのペイントをPhotoshopで作成し、フリーハンドのドローイングと、他のjpgを使用したコラージュを組み合わせて作られている。

Title: 08_15_22_Pixel_Rug_02, Creator: Travess Smalley, Token Standard: FA2, Blockchain: Tezos

Rocco Gallo

Title: ■◻▤▬◿, Creator: Rocco Gallo, Token Standard: FA2, Blockchain: Tezos

イタリアを拠点に活動するRocco Galloは、3D、アニメーション、イラストレーション、UI/UX、グラフィックデザインに取り組むデザイナー。若い頃から情報技術やコンピュータに興味を抱き、長年にわたりデザインに強い関心を寄せ、自由な発想で作られた実験的かつアヴァンギャルドなグラフィック作品を発表してきた。この作品は、ランダムに折り重ねられたグラデーションのドットと四角形が自在に画面を構成する、純粋に視覚的な遊びを追求したデジタル絵画のシリーズ。コンピュータにより描かれたシンプルな構成美、直線や曲線が構成するリズミカルなパターンが画面の中で響き合う。図形楽譜のような箱庭の世界で、自由を謳歌する図形たちが楽しい響きを奏でている。

Title: Medieval Draco Hortus, Creator: cybermysticgarden, Token Standard: FA2, Blockchain: Tezos

ブラジルを拠点に活動するMarcelo Pinelは、プリミティブなCGを用いたスタイルで、色鮮やかな作品を作り出すビジュアルアーティスト、イラストレーター、デザイナー。cybermysticgardenは、アーティストが好奇心のままにイメージを作り出す、一種の実験室である。どの作品にも、神秘主義、錬金術、形而上学、建築、考古学、哲学、文学、古代文化、植物学など豊穣なモチーフが過剰なまでに散りばめられており、固有のテーマとストーリーが織り込まれている。ループアニメーションにより、無限に変容し続けるサイケデリックな夢が広がるその箱庭的世界では、色とりどりの神秘的な事物が、自由に配置され牧歌的な世界像を作り出している。無垢な目で世界を眺めているような、純粋さとポップな感性が宿った作品。

Vitaly Tsarenkov

Title: CRAZY DREAM #3, Creator: Vitaly Tsarenkov, Token Standard: FA2, Blockchain: Tezos

サンクトペテルブルグを拠点に活動するVitaly Tsarenkovは、絵画、壁画、彫刻、アニメーションを制作し、デジタル
とアナログのメディアを通して、美しくも完璧ではない世界における人間存在のパラドックスを探求する。そのビ
ジュアル言語は、8ビットコンソールのビデオゲームや初期の3Dコンピュータアニメーションの美学、ロシアのア
バンギャルド、エンジニアリングドローイング、技術教育などから影響を受けている。《CRAZY DREAM》は、明滅
する色彩が刺激的なループアニメーション作品のシリーズで、純粋な色彩と単純化された幾何学により描かれたそ
の世界では、人々が災害に襲われているようにも見える。ポップな作風とは裏腹に、一筋縄ではいかない寓話的なス
トーリーが垣間見える作品。

José Gasparian

Title: ciclico (IA), Creator: José Gasparian, Token Standard: FA2, Blockchain: Tezos

José Gasparianはサンフランシスコを拠点に活動するブラジル出身のデザイナー、フォトグラファー。《ciclicos》
は、彼の不安をコントロールするための呼吸法を模倣して作られた、ミニマルかつ抽象的なグラフィックが特徴的な
ループアニメーション作品。柔らかなグラデーションと和やかな色彩、ゆっくりとした瞑想的なモーションが鑑賞
者を心地よい催眠の世界へと誘う。色彩と円の構成の異なるさまざまなバリエーションの作品が存在している。「呼
吸を合わせて、落ち着いて前向きな気持ちになれるかどうか、試してみてください」

Jerry-Lee Bosmans

Title: Daily Studies - Happiness, Creator: Jerry-Lee Bosmans, Token Standard: ERC-1155, Blockchain: Ethereum

Jerry-Lee Bosmansはオランダを拠点に活動するグラフィックデザイナー、ビジュアルアーティスト。クライアントには、AppleやInstagram、Targetなどがある。《Daily Studies》は、2020年から2022年までに作り貯められた彼の日々のビジュアルの実験集。一貫したスタイルのグラフィックでバリエーションを作り出す試みの結果出来上がった、26のカラフルな作品からなるコレクション。限られた形態と色素をベースとしたグラデーションを用いて、色と形が生み出すリズムと調和の世界を探求する。淀みのない鮮やかで爽やかな色彩、幾何学的な形態、そして遊び心のある構図を特徴とする現代的なグラフィックアート作品である。

PART6

Play to Earn

ゲームが拓く共創の可能性

□-earn

ゲームはこれまでも、数多くの人々を魅了してきた。だからブロックチェーンを使ってゲームを作るという発想は、ごく自然なものだっただろう。世界初のブロックチェーンゲーム「CryptoKitties」の成功は、そんな人々の期待があったからこそ成し遂げられた。以来、数多くのブロックチェーンゲームが開発され、莫大な資金が投資されてきた。その特徴は、なんといっても購入したアイテムを別の誰かに転売できる点だろう。NFTの相互運用性という性質を利用した、ブロックチェーンゲームの最も大きな利点である。またNFTのレンタルや、ゲームプレイの委託を行うスカラーシップ、そして組織的にゲームを行うゲームギルドといった、ゲームを中心とした新しい形の組織やビジネスモデルも生み出されつつある。しかし課題もある。高い収益を謳ってプレイヤーを集めるも、成長を持続させられずに崩壊してしまうゲームが後を絶たないのである。ゲームの運営を持続させるための優れたインセンティブ設計や、収益性に依存しないゲームの魅力を作り出すためのアイデアが必要とされている。イノベーションの止むことのないこの領域に、世界をより良くするための新しい「遊び」が生まれていくことを期待したい。

Current status and challenges of GameFi and its future vision
GameFiの現状と課題、その将来像

城戸大輔

ブロックチェーンゲームの花形であるGameFi（GameとFinanceを組み合わせた造語）。世界中でヒットしたその代表作、「Axie Infinity」と「STEPN」の登場は、Play to Earn（遊んで稼ぐ）というコンセプトを世に広め、またブロックチェーンの業界に多大な新規参入者を呼び込んだ。その仕組みと課題について、ブロックチェーンメディアHashHubのリサーチャーが解説する。

GameFiとは何か

本書の読者にはGameFiという言葉を聞いたことがある方が多いと思われる。GameFiはPlay to EarnやPlay & Earnというコンセプトとともに登場し、ゲームをプレイすることでお金を稼ぐことを現実のものにしている。これは大会で優勝して賞金を得るなど、上位に入らないと収入が得られないe-Sportsとは異なり、プレイすることで誰でも収入を得るチャンスがある。2021年には「Axie Infinity」（以下Axie）というゲームが、2022年には「STEPN」というゲームが注目を浴びた。Axieは主にコロナ禍のフィリピンで多くプレイされ、彼らの収入をサポートした社会的意味合いでも注目された。STEPNは日本国内でもヒットし、芸能人の参加や地上波で放送されるなどメディアの注目を浴びた。しかしAxieもSTEPNもゲームを初期にプレイした先行者の利益が大きく、後から参入した人の中には大きな損失を受けた人も多く、ポンジスキームと揶揄されることもある。この記事ではAxieやSTEPNからGameFiがヒットした理由とその課題を紐解き、GameFiには今後何が必要なのかという考察を行う。

Axie Infinityの概要

GameFiが何かというと、Gameをプレイすることで運営が発行する暗号資産を入手することができ、それを売却することで収入が得られるゲームのことだ。プレイするには最初にNFTを購入する一定の投資が必要なゲームが多いが、無料で始められるFree to Playのゲームも存在する。このGameFiの中で最もヒットしたといえるのがAxieとSTEPNだ。

AxieもSTEPNも同様の3個のトークンを使用するモデルである。まずはゲームをプレイするためにNFTを購入し、それを使ってゲームをプレイすることでゲーム内のユーティリティトークンを得る。ユーティリティトークンを売却することで利益を得られるが、トークンはゲーム内でNFTの修理や強化など、ゲームの継続や有利に進めるために使われる。このことによりトークン価格の下落を防いでいる。このユーティリティトークンとは別にガバナンス

トークンというものがあり、運営の方向性に投票する際に利用される。株式会社が株主総会で投票するのに似ているが、それよりも頻度が高く投票が利用されるイメージだ。

GameFiとして最初に大きくヒットしたのが「Axie Infinity」[1] だ。AxieはベトナムのSky Mavis社が開発したゲームで、Axieと呼ばれるモンスターのNFTを購入し、それを使ってクエストを攻略したり、他のプレイヤーと対戦したりすることでユーティリティトークンのSLPやガバナンストークンのAXSを入手するゲームである。

しかしゲームが噂になると新たな課題が生まれた。ゲームに参入するために必要なNFTが高騰し、参入のハードルが上がってしまったのである。ここでできたのがスカラーシップという仕組みだ。これはNFTの保有者がNFTをプレイヤーに貸し出し、プレイヤーはAxieをプレイすることでSLPトークンを得る。得たトークンを一定の割合で分け合うことでNFT保有者もプレイヤーも収入を得ることができる。この収入がフィリピンなどの新興国に住む人の生活を助けたとして、Axieは有名になった。Axieのプレイヤーの約50％が暗号資産に触れたことのない人といわれている。ただAxieの課題として、プレイヤーの得る収入が新規参入プレイヤーから来る点がある。

既存プレイヤーは新規プレイヤーに保有するNFTを販売する差益を得て、またゲーム中で稼いだSLPトークンを売却し、それを新規プレイヤーがゲーム中で利用するために購入する。この仕組みはゲーム中へのプレイヤーの流入が進んでいる間は問題ないが、それが止まるとNFTやトークンの暴落が始まりデフレスパイラルとなる。Axieは運営のコントロールの失敗をきっかけにデフレスパイラルが始まり、NFTやトークンの暴落とプレイヤー離れが進んだ。

1　Axie Infinity　https://axieinfinity.com

STEPNの概要

「STEPN」[2] は何百万人もの人々をより健康的なライフスタイルに導き、気候変動と戦い、一般の人々をWeb3に招待する窓口になることを目指しているGameFiだ。また将来的にはSocialFiを目指しており、ユーザーが生成したWeb3コンテンツを使用する、長期的なプラットフォームの構築を目指している。ゲームの内容はシンプルで、靴のNFTを購入しスマートフォン上のアプリで運動することで、ユーティリティトークンのGSTを得る。靴にはさまざまなパラメータが割り当てられており、レベルアップしてパラメータを上昇させることができる。また2つの靴を掛け合わせて靴NFTを生成することができ、これらの活動にGSTが消費されインフレを防いでいる。この他にガバナンストークンであるGMTが存在している。Axieと同じく、NFT、Game内通貨、ガバナンストークンの三本柱となっている。ここに新しい点はないが、Axieと比べてGame内通貨の用途が多くインフレを防ごうとしている。

またSTEPNは日常に紐づく運動という要素、直感的でマニュアルが要らないUI/UXで日本国内でもヒットした。多くのゲームはユーザーの貴重な自由時間を数多くの娯楽の中から勝ち取る必要があるが、STEPNはユーザーの移動時間を利用するためにそのレッドオーシャンから抜け出ている。またSTEPNは英語のアプリだが、プレイするために英語を理解する必要はほとんどない。記号や直感的に理解できるUI/UXで始めるためのハードルが低くなっている。STEPNもユーザーの約30％は暗号資産に触れたことがないユーザーだった。このような理由からヒットしたSTEPNだが、トークン設計がAxieと同様のために同じ課題を抱えていた。プレイ人口が急激に増加した後に運営チームがコントロールに失敗し、NFTとトークンの価格が暴落した。

GameFiの課題

これらのGameFiの課題はポンジスキームとも揶揄される仕組みになっている点だ。どちらのゲームも開始するためにはNFTの購入が必要で、プレイヤーが掛け金を先に支払い、それが先行プレイヤーの利益になる仕組みになっている。利益を得るには、今後新規プレイヤーが多くなりそうなGameFiにいち早く参入し、後続プレイヤーから利益を得て、さらに自分より先行して参入したプレイヤーより先に利確をする必要がある。これはNFT購入モデルの課題で、GameFiには他のモデルも存在する。例えば「Ember Sword」[3] はFree to Playと呼ばれるスタイルで、ゲームを始めるにあたってNFTの購入が必要ない。このゲームの収益源はゲーム内課金や広告といった、従来のソーシャルゲームと同じものである。ただ現状のGameFiの課題として、ウォレットの接続など通常のゲームよりも参加のハードルが

2 STEPN https://stepn.com
3 Ember Sword https://embersword.com

高くなっている。そのために多くのプレイ人口が必要となる広告型は不向きである。他の
GameFiの例としては「DeFi Kingdoms」[4]がある。しかしDeFi Kingdomsはまだ開発途中
で、Game性が薄くDeFiのイールドファーミングの要素が強い。DeFi Kingdomsが注目を浴
びた理由も投機性で、大きく利益を得た人と損失が出た人の両方がいた。GameFiの課題と
して、投機性が大きいものに注目が集まり、利益や損失が大きく出てしまう点がある。これは
運営チームが望むものではない。「SweatCoin」[5]はユーザーを集めた後に広告収入を得てユー
ザーに商品購入や割引のために還元しているが、投機性の薄さから大きな話題になっていない。

GameFiの将来

GameFiのPlay & Earnを実現するには、プレイヤー同士の資産の奪い合いではなく、ゲーム
とプレイヤーがともに成長するモデルが必要だ。ガバナンストークンはそのような役割を一
部になっているが、十分ではない。ゲームプレイヤーから得た売上ではなく、ゲーム外への売
上がプレイヤーに還元され、プレイヤーもそれを実現するために外部へ宣伝し、それが健全
な成長になる仕組みが必要だ。しかしそれを行うにはゲーム自体が一定の成長をする必要が
あり、NFTの《BAYC》や《CryptoPunks》はそのようなIPになってきている。プレイヤーも運
営の一員であり、共に成長する。そのようなGameFiの誕生が待たれる。

4　DeFi Kingdoms　https://defikingdoms.com
5　SweatCoin　https://sweatco.in

Da-（城戸大輔）
有料暗号資産メディアへの2年半リサーチをはじめ、数々のメディアへリサーチを寄稿。預入額10位のInstadappの日本コ
ミュニティマネージャーとしてグラントを獲得。2021年から国内最大手の有料メディアの一つであるHashHubリサーチで
責任者を務める。

The potential of games as a space for co-creation
共創空間としてのゲームの可能性

Interview with Sébastien Borget (Co-Founder of The Sandbox)

共創のサイクルを生み出す場所として、ゲームほど適した領域はない。プレイヤーが自分のアバターや建物だけでなく、ゲーム自体を作り出すことができる、まさにすべての人々がクリエイターになれるメタバース。それが「The Sandbox」である。多くのユーザーが参加しやすい表現形式のボクセルアートという3DCGを特徴とし、コーディングが必要ない制作ツールを開発して自由度の高い表現を実現しながら、NFTのクリエイターにインセンティブを与えるマーケットも提供する。そのように「The Sandbox」は、参加者一人一人がクリエイターとして世界を作り上げる創造的環境を生み出すことに成功した。また、ヴァーチャルな土地の上で自身のビジネスを行うことができるデジタル不動産「LAND」を購入する企業も後を絶たない。現在はNFTアートをコレクションしたり、プロクリエイターの輩出までも行っているという「The Sandbox」。その共同設立者であるSébastien Borgetに話を聞いた。

「The Sandbox」を始めるきっかけは何だったのでしょうか？
「The Sandbox」の原点は2012年です。AndroidとiOSのモバイルゲームとしてスタートしました。私たちの目標は、誰もがアクセスできる環境で、ユーザーがクリエイターになるための土台を提供することでした。スマートフォンのタッチスクリーンを活用することで、「プレイヤー」が「クリエイター」に変身し、新しい体験ができる場所を提供することから始まりました。2Dのピクセル化された世界に、想像力を生かせるようなアプリを提供したのです。ゲームは大成功を収め、4,000万回以上のダウンロードを記録し、プレイヤーの作品数は7,000万を超えました。しかし、一時は熱中していた人でも、数年や数ヶ月で離れてしまうのです。継続性という面では課題を達成できず、クリエイターが長く楽しめる土台を提供することはできませんでした。プラットフォームの制約で、クリエイターに報酬を与えたり、収益を共有する方法がなかったことに原因があると考えています。App StoreやGoogle Play ストアでは収益を共有することも、ユーザーに支払いをすることもできません。2017年頃、私たちはブロックチェーンと、CryptoKittiesという最初に生まれたブロックチェーンゲームについて知りました。その時に、ユーザー生成コンテンツとブロックチェーン上のデジタル資産であるNFTを組み合わせることで、これまでにできなかったことができる可能性を感じました。ブロックチェーンは、発行数をコントロールすることで生まれる希少性や、所有権や作者の証明、誰もが自分の作品をNFTとして作ることができる環境を可能としました。NFTをマーケットプレイスで販売したり、ゲームの外で使用したりすることができます。ここから、「The Sandbox」

の新しい挑戦が始まりました。ブロックチェーンゲームプラットフォームとVoxEdit、Game Makerという無料のボクセルアート制作ツール、そして作品をゲームプラットフォームで自由に展開可能にするツールを開発しました。それ以来、ブロックチェーンゲームの先駆者として、注目を浴びてきました。評価のポイントは、ユーザーがNFTを好きなように利用できることです。販売し、マネタイズし、所有し、分散型ゲームの世界の構築に一人一人が貢献する世界です。この新しいメタバースはデジタル国家のように機能していて、日本、韓国、香港、ヨーロッパ、アメリカ、その他の地域から400以上のブランドやパートナーが参加しています。最近公開された「The Sandbox」のアルファテストの第3シーズン「ALPHA SEASON 3」で

プレイヤーは、ソロプレイやマルチプレイでThe Sandboxのマップ内に公開されている数多くのコンテンツを体験できる。ユーザーはクエストをクリアすることでポイントを獲得したり、ランクアップする。ユーザー自身でもWindows PCあるいはMac用の3DボクセルモデリングツールVoxEditを用いて、人間や動物、モンスター、道具などの3Dオブジェクトを作成してNFT化したり、マーケットプレイスで作品を販売することができる。

は、10週間もの間、誰もがメタバースにアクセスし、Steve Aoki、UBISOFT、Warner Music Group、Snoop Dogg、The Walking Deadなどのブランドや著名人が制作したコンテンツを体験することができます。

ユーザーの継続性を維持する目標は達成できたと感じていますか？ それとも、もっとやるべきことがあるのでしょうか？

常に私たちは次を追い求めています。恵まれていると思うのは、時間をかけてビジョンを洗練させ、技術の進化によってさらに一歩前進できる環境が整っていることです。プレイヤーやクリエイターを発掘するだけでなく、彼らが作ったコンテンツを本当に所有できる時代が到来したことで、何万人ものアーティストがコンテンツを制作し、収益を得られるオープンなメタバース、つまり総合的なエコシステムの構築が現実になりました。何百ものクリエイターやクリエイタースタジオがLAND所有者やブランドのためにメタバース上に体験を作り、将来的には多くの人々がこの世界でコミュニティマネージャー、プレイヤー、キュレーター、クリエイターとして仕事を持つようになると期待しています。私たちは、クリエイターを中心に据えた「クリエイター・エコノミー」の発展に貢献しています。コミュニティ主導で、ユーザーがクリエイターとしてもたらす価値から、真っ先に利益を得ることができるのです。プレイヤーが生み出した利益の大半を奪うプラットフォームにはなりたくありません。それが「The Sandbox」の大きな差別化要因であり、一歩先を行っている部分です。「The Sandbox」のトークン、NFT、アバターを発売して以来、私たちはロードマップ上にあります。LANDは全部で166,464個あり、すでにマップの70%ほどを販売しました。いつかそのマップの100%が完全にユーザーの手に渡ることになるでしょう。来年にはDAO（分散型自律組織）ができて、ガバナンスも効くようになります。今後5〜10年で、数百万人のユーザーだけでなく、数億人のユーザーを獲得できるよう、成長を続けていきたいと考えています。そうすれば、「人々の生活にインパクトを与え、ゲーム市場を成長させ、ビジネスモデルをFree-to-PlayからPlay-and-Earnに変えることに貢献した」と言えるかもしれません。

世の中にはいわゆる箱庭(サンドボックス)ゲームがたくさんありますが、「The Sandbox」は中央集権化されたプラットフォームではありません。「ROBLOX」のような他の類似のプラットフォームと比較して、そこが重要な差別化要因だと言えますか？

「The Sandbox」は、「ROBLOX」のようなゲームとは異なるプラットフォームです。「ROBLOX」は、クリエイターが時間をかけてコンテンツを作り、価値を高め、ユーザーがお金やROBUX（「ROBLOX」の仮想通貨）を使う、中央集権の「壁に囲まれた庭」のようなプラットフォームです。クリエイターがプレイヤーから受け取ることができる換金率は、確か30%程度ですが、「The Sandbox」では95%がプレイヤーに支払われます。また「ROBLOX」では、作ったものは自分のものではありませんし、どこにも売れません。他のユーザーに譲渡することもできません。私たちの意見では、「ROBLOX」は成功していますが、非常に孤立した世界でメタバースではありません。これが「The Sandbox」の差別化の方法です。

「The Sandbox」の資産の相互運用性の例としては、どのようなものがありますか？

「The Sandbox」は、真の相互運用性を追求するパイオニアの1つです。最も大事なのは、「The Sandbox」で作られたものでないNFTでも遊べるということです。Cool Cats、Clone X、Bored Ape、World of Women、Moonbirdsなど13種類のプロフィール画像アバターを持っていれば、そのNFTを2Dの静止画から3Dで遊べるキャラクターをアバターとして表示し、Game Makerを使ってゲーム、体験、アドベンチャーを作ることができます。このアバターはジャンプしたり、走ったり、戦ったり、踊ったりと70種類のアクションが可能で、「The Sandbox」で自分を表現するアイデンティティとして使用できます。

クリエイターに高い価値を置いているとのことですが、企業の参加者にとってはどのような価値があるとお考えですか?
「The Sandbox」には、相互運用性のメリットがたくさんあります。アバターのコレクションはどれも非常にクリエイティブで、アーティストや特定のスキルを持った人たちによって作成されたものです。結局のところ、それらはキャラクターのイメージに過ぎません。伝承も、物語も、キャラクターが存在する世界もないのです。「The Sandbox」は、プレイヤーにクリエイターとしての力を与える強力な創造的環境であり、誰でも好きなNFTを使って自分だけの物語や冒険を作ることができます。「The Sandbox」コミュニティが仮想空間上での隣人となり、コミュニティが一緒にプロジェクトを共有することで、あらゆる創造が形になっていくのです。

プレイヤーはビジュアルスクリプトツールが搭載されているGame MakerとVoxEditで作られた何千ものボクセルモデルを利用して、メタバース上にオリジナルの3Dゲームを作ることができる。

プレイヤーはビジュアルスクリプトツールが搭載されているGame MakerとVoxEditで作られた何千ものボクセルモデルを利用して、メタバース上にオリジナルの3Dゲームを作ることができます。コミュニティの正しいありかたを考えるのも「The Sandbox」の役割のひとつです。各ユーザーのNFT保有者数、フロアプライス、取引量などの基準を設定することで、コミュニティの健全性を評価しています。2Dの画像では何もできないけれど、3Dのキャラクターとして遊べるようになれば、それは新しいデジタル・アイデンティティになります。自分のアイデンティティを持つことで、アバターに人格が生まれます。他のプレイヤーとのコミュニティの一員であることを誇りに思うことができ、アバターを通じてそのコミュニティの他のメンバーと出会い、一緒に生活することができるのです。今度は、そのNFTの実用性を見て、「自分もアバターを持っている人のようにしてみたい」と思う人も増えるかもしれません。それがフロアプライスに影響し、コレクションにとっても経済的なプラスになる。これは、コレクション側とプレイヤー側の双方にメリットがあります。

「The Sandbox」の中には、独自の経済圏が成立しています。LAND所有者は、構築者に構築に対する対価を払い、体験の場を提供するために、プラットフォームに投資しています。アーティスト、体験ビルダー、メタバース・ビルダー、メタバース・エージェンシーを中心に、健全な形でバーチャル経済が発展しているのです。メタバース・エージェンシーは、さらにもう一歩踏み込んで、アイデア出しを行い、ブランドが創造の可能性と方法論を広げる手助けをします。世界中に100以上のスタジオがあると言われています。日本、フランス、アメリカ、香港、そして韓国。新しい仕事であり、価値のあるスキルとして求められているため、教育にも力を入れています。最初は1人か2人のチームだったビルダーも、今では10〜20人の会社やチームを経営している人がほとんどです。最大規模のチームとしては米国で100人で構成されるLandVaultを、大手メディア広告ネットワークのAdmixが買収しました。このように今やバーチャルな土地は資産クラスとして台頭しつつあります。「The Sandbox」のLANDの価値は4億ドル以上です。昨年は、LANDのNFTが総取引量の60%を占めました。人々は、一度バーチャルLANDを所有すれば、その上に建物を建てることができ、より多くの収益機会を開発することができます。アバターを所有すれば、それを使って社会的な交流を生み出すことができ、クエストをこなして収入を得ることができるのです。

「The Sandbox」は、テクノロジーやサービスを通じて、クリエイター・エコノミーをどのように今後支援していくのでしょうか？
私たちはLANDで体験を制作できるよう、プラットフォームにさまざまな機能を導入しています。複数のアーティストを集めてLANDを開発できるワークスペースも立ち上げました。ブランドとしても、クリエイター・エコノミーの役割はとても重要だと考えています。NFTの公式コレクション、例えば「Smurfs」、「The Walking Dead」のキャラクターなど、ブランドの多くは初めてNFTを販売します。そこでユーザーが購入したNFTを使って「The Walking Dead」の公式体験以外の場でも、自分たちの体験を構築できるようにしました。コンテンツをミックスすることで、企業やIPはユーザー生成コンテンツから恩恵を受け、さらなる新しいコンテンツが生まれていくのです。これは今までなかったことであり、STEAMやApp Store、Google

Play ストアでは、見たことのない種類のゲームだと思います。通常、「The Walking Dead」の
コンテンツを他コンテンツと混ぜることや、許可なく使用することはできません。その意味で
「The Sandbox」はとてもクレイジーな空間と言えるかもしれません。企業やIPの協力があっ
てこそ、コミュニティの創造力も最大限に生かせるのです。

**「The Sandbox」は、ボクセルアートと呼ばれる3Dグラフィックの手法を採用しています。このジャ
ンルのアーティストを惹きつけるために、「The Sandbox」は何を行っていますか？**
私たちが最初に作ったクリエイター向けのツールは、VoxEditというツールです。これは3D
ボクセルコンテンツや、アニメーションを作ることができる無料のツールです。VoxEditは
非常にシンプルで直感的に使えるので、マニュアルを読まなくても制作を始めることができ
ます。私たちには「Minecraft」とともに成長してきた世代、インターフェイスに慣れ親しんで
いる何億人ものユーザーがいます。子供でも大人でも、ボクセルを使って、非常にシンプルな
ものから美しいもの、芸術的なものまで、さまざまなアイテムで遊ぶことができます。「The
Sandbox」は、「ROBLOX」や「Minecraft」のようなシンプルなブロック状のビジュアルでは
ないので、美的な観点からも非常に美しいです。また才能のあるクリエイターの作品を見て、
コレクションするアートコレクターも現実に存在します。才能あるアーティストのうち多く
は、実は日本にいます。ローカルなクリエイターの中には、変身するおもちゃという背景から
ボクセルをベースにした変身素材を独自のスタイルで制作するなど、本格的でハイレベルな
コンテンツを制作している人もいます。今後、彼らにインタビューしてみるのも面白いかもし
れませんね。

**「The Sandbox」に参加する新人アーティストやこれから参加するアーティストに何かアドバイス
はありますか？**
ボクセルアートはユーザーが制作するコンテンツに向いています。アバターを作ったり、アー
トの形や建築物、乗り物、変身するおもちゃ、服飾品を作ったりと、特定のスキルを身につける
ことができる人たちを私たちは見てきました。アバターがゲーム内で使えるように、単に見た
目を美しくするだけでなく、実際に役に立つものを作るのです。最初は寂しいかもしれません
が、徐々にコミュニティやフォロワーもできて、「The Sandbox」で成功していくかもしれま
せん。私たちは、NFTアートやジェネレーティブアートをキュレーションしてメタバース内で
展示し、さまざまなクリプトアート※の可能性を啓蒙するPicture Thisのような多くのパート
ナーと協力しています。「NFT Museum Collection in The Sandbox」というNFTアートのギャ
ラリーは、実はプレイヤーが「The Sandbox」に入って最初にユーザーが見るものです。この
ように、2D、3D、アバター、プレイアブル、IPなど、Web3を中心としたコミュニティの全体を
成長させ、クリプトアートなどのNFTの可能性を啓蒙していくことに最も力を注いでいます。

Axie Infinity
axieinfinity.com

Axie Infinityは、Axieと呼ばれるかわいらしい仮想生物による3対3のバトルゲーム。「Play To Earn」の流行を生み出した代表格のNFTゲーム。プレイヤーはAxieを購入し、育成したり繁殖させることができる。また、敵や他のプレイヤーのチームと対戦を行う。ゲーム内のNFTマーケットプレイスでは、自身のAxieや土地、アイテムなどが取引可能。現在はゲーム専用に開発したEthereumのサイドチェーンのRoninで運営している。

Category: Play To Earn, Chain: Ronin

STEPN
stepn.com

STEPNは、「Move To Earn」の潮流を作り出したSolana上に構築されたフィットネス系モバイルゲーム。プレイヤーはアプリ内のマーケットプレイスでデジタルスニーカーを購入し、歩いたり走った距離に応じて仮想通貨で報酬を獲得できる。報酬額は保有するスニーカーのレアリティや性能によって異なる。また、レベル5以上のスニーカーを2足以上保有しているなどの条件を満たせば、新しいスニーカーをつくることもできる。

Category: Move To Earn, Chain: Solana

CryptoKitties
cryptokitties.co

CryptoKittiesは、さまざまな種類の仮想の猫を育成、収集、繁殖し、お気に入りの猫を誕生させるNFTゲーム。それぞれの猫のNFT情報はブロックチェーン技術によって、DNAや血統書のように新しく誕生する猫に引き継がれていく。交配の条件によっては珍しい種類の猫を誕生させることができ、希少価値の高いものは高値で取引されることも。また、サードパーティー向けのプラットフォームKittyVerseの支援も進めている。

Category: Caring, Chain: Ethereum

DeFi Kingdoms
defikingdoms.com

DeFi Kingdomsは、DeFiやDEXの機能を持つRPGゲーム。ヒーローのNFTを使ってクエストをクリアして報酬を得たり、ファームに仮想通貨を預けて運用できる。2022年3月には、Avalancheのサブネットで独自のブロックチェーンであるDFKチェーンを立ち上げた。各ブロックチェーン上に用意されたマップでプレイしたり、ブリッジ機能を使ってヒーローのNFTや仮想通貨などを双方向で送信できるようになった。

Category: GameFi, Chain: Harmony, DFK Chain

The Sandbox
sandbox.game

The Sandboxは、Ethereumブロックチェーンを基盤とするユーザー主導型NFTゲームプラットフォーム。プレイヤーは3Dモデル作成ツールを使ってボクセルと呼ばれる3次元のキャラクターやジオラマ、アバターなどを自由に作成できる。LAND（土地）の所有者は仮想空間内にゲームを作成したり、土地の上にNFTを構築したり、貸し出して収益化することもできる。現在はPolygonブロックチェーンにも対応している。

Category: Metaverse, Chain: Ethereum, Polygon

Decentraland
decentraland.org

Decentralandは、ユーザー主導により新たなメタバースの構築を目指すバーチャルリアリティプラットフォーム。仮想空間内でLAND（土地）の所有や、自身のアバターやアイテムを作成でき、それらをNFTマーケットプレイスで取引することも可能。DAOとDecentraland Foundationコミュニティによって運用されており、LANDまたはMANAトークンを一定数所有しているユーザーはガバナンスへ参加できる。

Category: Metaverse, Chain: Ethereum, Polygon

Worldwide Webbは、現代アーティストThomas Webbによるピクセル版MMORPGゲーム。NFTを持っていなくても参加が可能で、さまざまなSFの影響を感じさせるクエストをクリアするために、ピクセルアートで作られた世界を探検する。大きな特徴は、既存NFTとの相互運用性。例えばCryptoPunks、Bored Ape、その他さまざまなNFTを、そのキャラクターにアバターとして装着したり、ペットとして連れ歩くことができる。

Worldwide Webb
webb.game

Category: MMORPG, Chain: Ethereum

My Crypto Heroesは、日本発のNFTゲーム/MMORPG。プレイヤーは、ヒーロー役である歴史上の偉人たちを操作して、他のプレイヤーと対戦することができる。また、クエストをクリアするとアイテムなどの報酬を得ることも可能。一部のヒーローや武器などはNFTとしてOpenSeaなどの外部のマーケットプレイスで取引できる。EthereumおよびPolygonネットワークに対応しており、プレイヤーはどちらかを選ぶことができる。

My Crypto Heroes
mycryptoheroes.net

Category: MMORPG, Chain: Ethereum, Polygon

Aavegotchiは、Polygonを基盤にしたDeFiの機能を持つNFTコレクションゲームで、名前の通りDeFiプロトコルのAaveによる助成プロジェクト。ドット絵のキャラクターAavegotchiを集め、服や帽子といった着せ替えアイテムをカスタマイズできる。各Aavegotchiやアイテムはマーケットプレイスで取引できる。独自トークンGHSTのステーキングや、ゲーム内でのファーミングを行うことができる。

Aavegotchi
aavegotchi.com

Category: Play To Earn, Chain: Polygon

Sunflower Landは、プレイヤーが農場のオーナーになり、自分の農場で収穫した作物や動物をショップで売却して報酬を得るNFTゲーム。収穫したアイテムで料理を作ったり、木や石などの資源を集めてレアアイテムを作成できる。農園にいるゴブリンに料理を渡すと農園の面積を広げてくれる。Polygonを基盤に構築されており、今後はDAOによる運営やDeFiの構築を目指している。

Sunflower Land
sunflower-land.com

Category: Play-to-Earn, Chain: Polygon

Yield Guild Gamesは、NFTゲームに投資する分散型自律組織（DAO）プロジェクト。ゲームのプレイヤーを集めたゲームギルド（団体）で、プレイヤーと投資家のネットワークを構築することを目標としている。投資家はNFTに投資して、そのNFTをプレイヤーに貸与する。プレイヤーは借りたNFTでプレイすることで、トークンなどの報酬を得ることができる。メンバーはAxie InfinityなどさまざまなNFTゲームで取引を行っている。

Yield Guild Games
yieldguild.io

Category: Play to Earn Gaming Guild, Chain: Ethereum, BSC, Polygon etc.

Phiは、ENSドメインとオンチェーンのアクティビティを元に街を作るメタバース系プロジェクト。ユーザーはENSドメインを使って自分の土地を生成し、土地を装飾する建物などのオブジェクトを自由に配置できる。自身のオンチェーンの活動履歴に基づいてオブジェクトをショップから獲得することもできる。オンチェーン上のアイデンティティを可視化する、オープンなメタバースシステムの構築を目指している。

Phi
philand.xyz

Category: Metaverse, Chain: Polygon

APPENDIX

NFT Early Era
クリプトアートの初期シーン

CryptoArt Pre-History

クリプトアート前史

庄野祐輔

本稿では、NFTを支える技術であるブロックチェーンが生まれた背景と思想、そしてそこに繋がるデジタルアートの歴史と文脈を追いかける。クリプトアートの持つ独自性と可能性に焦点を当て、ネットアートからブロックチェーンアート、そしてNFTに至る多様な実践の歴史に存在してきた思考から、その革新性を紐解いていく。

爆発的に拡大しつつあるNFTを取り巻くエコシステムは、市場の影響を受けながらも引き続き広がりを見せている。何もかもが急激で、情報の量が多すぎるためにその全体を俯瞰することは難しい。こうしてテキストを書いている間にも、新しい熱狂の波が打ち寄せては、去っていく。予測できない出来事や、カオスのような騒がしさがこの領域の魅力でもある。しかし、そんな忙しいこの領域の喧騒にまみれる前に、このテキストでは読者をもう少し遠くの世界へ連れていきたい。目の前の熱狂から距離をとり、私たちがどこから来て、どこへ行くのか、見通しを立てやすくするためである。そのために、このテキストではNFT以前の歴史へ遡る。そしてクリプトアートを、過去から続く実践の歴史へと接続することを試みたい。

クリプトアートの定義

NFTの技術とその普及はデジタルアートの流通を劇的に促し、多くのクリエイターを呼び集めただけではなく、「クリプトアート」と呼ばれる新たなアートの領域を生み出した。しかし、NFTの技術を用いて鋳造されている作品の領域は、実際にはかなりの広範囲に及ぶ。NFTはクリプトネイティブな作品のためだけのものではないからである。イラストレーションからデジタルペインティング、3DCG、映像、写真まで、ありとあらゆるデジタル化されたアートがNFTにより流通が可能となった。そのため「クリプトアート」、「NFTアート」、あるいは単に「NFT」といった呼称は、特に区別されずに使用されている。もちろん、クリプトアートを単にブロックチェーン上にあるアートとして考える人もいる。そう考えると、「NFTアート」や「クリプトアート」は単に同じ現象を指す別名に過ぎなくなる。しかしここではあえて、「NFTアート」と「クリプトアート」を区別することを提案したい。NFTが鋳造されたデジタルアート全般を示すのに対して、「クリプトアート」をブロックチェーンの影響の元に生まれた新たなアートの「運動」と位置づけたいからである。それはクリプトネイティブな集団から生み出された一連のアートの運動である。ここでアートとテクノロジーの領域で活動するアーティストを取り上げる有名ブログArtnomeを運営するアートオタクJason Baileyによるクリプトアートの定義[1]を紹介する。その定義を整理したものが右ページの表である。

デジタルネイティブ	アートワークをデジタルで作成したり、購入、販売ができる
地理にとらわれない	ネットにエンパワーされることで世界中のアーティストが参加できる、初めての真のグローバルなアート運動である
民主的・パーミッションレス	スキル、教育、階級、性別、人種、年齢、信条などに関係なく、誰もが参加することができる
分散型	仲介者を介さず、アーティストの自律性を高めるようにデザインされている
匿名性	偽名を使用することで、アーティストは（希望すれば）匿名のままアートを制作・販売することができ、社会的な判断から自由になることができる
ミーム的	クリプトアートはしばしば高い拡散力を誇る文字通り「ミーム」となる。ミームとの違いは「ミーム経済」が現実になったものである
セルフ・リファレンス	暗号通貨やブロックチェーン文化における重要な出来事や人物をリファレンスする遊びを行う
クリプトパトロン	クリプトリッチによってコレクションされている
職業アーティスト	ブロックチェーンのプラットフォームの多くが、アーティストからの手数料をほとんど徴収しない。そして、作品を販売するごとに報酬を受け取ることができる
純度	クリプトアートは誰にでも開かれているため、既成アートの基準で判断すると良さが損なわれる。代わりに「率直さ」、つまり表現力と創造性の強さで判断すべきである

ネットアートとクリプトアート

新しい技術の誕生は、新しい表現の形を生み出す。ブロックチェーンの誕生によって、クリプトアートは生み出された。インターネットが生み出された黎明期にも、同じような出来事があった。90年代に現れたオンライン上のアートの運動「ネットアート」である。インターネットを新しいメディアとして使用するその一連のアートは、ソビエト連邦の終焉とベルリンの壁崩壊の最中の東ヨーロッパで興隆した。ASCII文字を使用した作品を作り出すVuk Ćosić、ブラウザをクラッシュさせてしまうような過激なサイトを立ち上げたJODI、異なるウェブサイトを改変しコピーし公開する作品を制作するなど公共メディアの転覆を試みた0100101110101101.orgなどである。

ネットアートはインターネットを活用する新しいメディアのためのアートであっただけで

1　クリプトアートの定義 What Is CryptoArt? - Artnote、January 19, 2018
　　https://www.artnome.com/news/2018/1/14/what-is-cryptoart

なく、インターネットがもたらす、よりオープンで民主的な社会の形への期待が反映された運動でもあった。当時のアーティストたちは、NettimeやSyndicateといったメーリングリスト上に構築されたグローバルなコミュニティを通じて対話を行い、新しいコミュニケーション技術の可能性を追求する新たな熱狂の渦へと参画していった。ネットアートの作品は、新しく現れた技術を活用したり、あるいはそうしたものに抵抗したり、隠された仕組みを浮き彫りにしたり、純粋な遊戯的なものから議論を引き起こすものまで、新鮮なアイデアに溢れた多様な試みの集合体だった。ドイツの美術評論家でメディア理論家のTilman Baumgärtelは、著書『net.art. Materialien zur Netzkunst』の冒頭で、ネットアートの特性として以下の要素を挙げている。

接続性／世界展開／マルチメディア性／非物質性／インタラクティブ性／政治的平等

この定義はクリプトアートの定義によく似ている。実際、分散主義、情報の透明性や耐検閲性など、ネットが実現するはずだった理想を、ブロックチェーンが再びアップデートしているようにも見える。例えば、ウィキリークスが求めたインターネットの情報の自由な流れは、ブロックチェーンが加速する情報の透明性に地続きに繋がっている。インターネット上で生まれてきた運動と、ブロックチェーンの持つ理想は共通した土台を持つのだ。

アート、テクノロジー、研究をテーマに活動する学際的なコレクティブversesによる「サイバースペースの独立のための宣言」はその対比を浮き彫りにするテキストを発表した。オリジナルのテキストは、アメリカ政府によるインターネット検閲への反論として、電子フロンティア財団の創設者であるJohn Perry Barlowが1996年に起草した文書である。versesはWeb3やDAOといった新しいコンセプトが登場した現代の視点から、このテキストのダイレクトフォーク※を試みた[2]。Barlowの宣言文は、既成の組織とインターネットを対立させる。しかしMeta社のようなWeb2.0企業がその大部分を占有するようになった現在、Barlowの視点は不十分であるとversesは考えている。彼らは古いものと新しいものを対立させるのではなく、独占主義と多元主義を対置させた。versesのテキストは、インターネットが持つ分散主義や権力からの独立性といったイデオロギーを、ブロックチェーンの時代の観点から読み直し、多元主義という視点を導入することで更新しようとする試みであった。

ブロックチェーンとアート

2009年1月3日、Satoshi Nakamotoがビットコインの最初のブロックであるジェネシスブロックに、英タイムズ紙の中央集権金融に向けたメッセージを刻んだ。彼が新しいデジタル

2 A Declaration of the Interdependence of Cyberspace https://www.interdependence.online/declaration

通貨に関する論文を発表した2008年は、リーマンショックによる金融危機が訪れた年でもある。既存の金融への信頼とそのシステムが根幹から揺らぐ一方で、ピア・ツー・ピアで自由な通貨の取引を実現するブロックチェーン（分散台帳）という新しい発想が登場する。その絶妙なタイミングは、ブロックチェーンの生まれた背景をよく表している。対改ざん性が持つ信頼性は、信用を失墜させた既存金融へのひとつの回答でもあった。

Satoshi Nakamotoがジェネシスブロックに刻んだメッセージのように、ブロックチェーンに取引記録以外のものを記録するというアイデアは最初から存在した。しかし当時は、そのデータを転送したり、販売したりという方法が存在していなかった。そこで登場したのが、Counterpartyというプロトコルである。その特徴は、独自トークンの発行機能を持つという点だ。Counterpartyにより、NFTの起源ともいえるコインに独自の情報が紐づいたトークン（Colored Coin※）を発行したり、分散型取引所で取引することが可能になった。

ブロックチェーン上で作品を流通させるというアイデアに挑んだアーティストももちろんいる。その一人が最初期のクリプトアーティスト、Rhea Myersである。彼女はCounterpartyとDogeparty（Counterpartyのフォークプロトコル）上で《MYSOUL》という名のトークンを作成した。自分の「ソウル」をブロックチェーンの上に刻もうという試みである。また、彼女はブロックチェーンのブロック287497に《God》というハッシュを挿入する作品も作っている。彼女によれば、「少なくともそれ以降、これにより神が存在することが証明される」のだという。同じ方法で、彼女は自分自身のゲノムをブロックチェーンに刻む作品も発表している。

また、夫婦で活動するアーティストのKevin McCoyもその一人である。ブロックチェーンと出会った時、アーティストが仲介業者を介さずに直接作品を販売することが可能になるのではと考えた。そこで、Rhizomeが主催するハッカソンのプレゼンテーションの一環として、ブロックチェーン上の作品《Quantum》を発表する。しかしこのプロトタイプにはある欠陥があった。実際の作品のデータが大きすぎてブロックチェーンには保存することができなかったのである。その問題を解決するために採用されたのが、作品のデータが保管されているURLをブロックに刻むというアイデアである。皮肉なことに、その後のほとんどのNFTには同じ方法が採用されることになった。今では、この《Quantum》が最初のNFTアートであると考える人もいる。Axios Marketsの著者、Felix Salmonは次のように書いている。

「なぜそれが重要なのか。NFTは『デジタル・アート』として語られることが多いが、美術界でそれなりの評価を得ている者はほとんどない。しかし、McCoyは例外である。妻のJenniferとともに、彼は長年にわたって一流のデジタル・アーティストとしての地位を確立してきた。彼らの作品のひとつは、現在メトロポリタン美術館で展示されている。

3　Exclusive: The first-ever NFT from 2014 is on sale for $7 million plus
　　https://www.axios.com/2021/03/25/nft-sale-art-blockchain-millions

『NFTの現象は、アートの世界と深く関わっている』とMcCoyは言う。『それはアーティストが創造的なテクノロジーと関わってきた長い歴史から生まれたものなのです。』」[3]

イーサリアムの時代

プログラマーとしてビットコインに携わっていたVitalik Buterinが、イーサリアムを形作る思想をまとめたホワイトペーパーを発表したのは、2013年のことである。当時彼は19歳という若さであった。そのアイデアの根幹は、ブロックチェーンに「スマートコントラクト」と呼ばれるプログラム可能な汎用的な仕組みを導入するというものだった。それがあれば仲介者を介さずに誰もがプロセスを自動的に処理できる。そのアイデアの革新性は、後のスマートコントラクトを用いたアプリケーションの爆発的な拡大が証明している。

NFTという視点で重要なのが、2017年のERC-721規格の導入である。これこそNFTを実現するための規格であった。識別性がない通貨としての機能をもったERC-20に対して、ERC-721は発行されたトークンをユニークなものにする。これがデジタルアートの流通を可能にする、第一歩となった。そのERC-721に先立ち、2人の「創造的技術者」が、独自のNFTプロジェクトを立ち上げる。Larva LabsのJohn WatkinsonとMatt Hallである。彼らはイーサリアムのブロックチェーン上で、キャラクターを作ることができることに気が付く。ピクセルアートの手法で、異なるデザインの1万体のキャラを作り上げた。このプロジェクトは、90年代に暗号の領域で活躍したグループCypherpunksにちなんで、《CryptoPunks》と名付けられた。

2017年はICOブームの年で、12月にはBTCの価格が最高値を更新する。最初の仮想通貨の拡大局面でもあった。そんな状況下で初期の大型プロジェクトのひとつ《CryptoKitties》や、《EtherRock》などが発表された。同じ年、マーケットプレスOpenSeaのベータ版もローンチされ、翌年にはSuperRareがローンチされている。そういった状況の中、OGクリプトアーティストと呼ばれる最初期のNFTのクリエイターたちが活躍を見せた。匿名アーティストのXCOPY、以前からブロックチェーンをテーマに活動してきたアーティストのKevin Abosch、そして金融のバックグラウンドを持つJosie Belliniなどである。しかし仮想通貨取引所でハッキング事件が相次ぎ、各国がICO規制に乗り出す。「クリプトの冬」と呼ばれる時代の始まりである。少なくない数のプラットフォームがその短い夏の終わりとともに消えてしまった。永続性が担保されているはずであったNFTだったが、プラットフォームの消失と共に消え去ってしまった作品も数多いという。

時を隔てた2021年には、Beepleの《Everydays - The First 5000 Days》がクリスティーズで75億円で落札される。その出来事をきっかけに再びNFTが大きな話題となり、「NFTの夏」と呼ばれる熱狂の時代が到来する。《CryptoPunks》の再評価から、《Bored Ape Yacht Club》の歴史的な成功へ。そこからの状況は、読者もご存知のところだろう。暗号資産の高騰と重なったその盛り上がりが、Web3と呼ばれるムーブメントを生み出す一方、その熱は一年を待

たぬ間に冷え込み、金融引き締めや、急激なリスク資産からの退避、Terraチェーンの崩壊など、デジャブのように再びあの「クリプトの冬」と呼ばれる季節が到来する。

クリプトのシーンは変化がとても速い。状況は次々と流転していく。その証拠に数々の事件や出来事をものともせず、今日も新しいプロジェクトが次々と生まれている。その流れはとどまるところを知らない。クリプトの世界の時間の流れは速いが、まだその歴史は始まったばかりだ。時には溢れかえる情報や濁流のような変化の速さに疲れてしまうこともあるかもしれない。しかしそんな時こそ立ち止まり、ここに登場する初期から活動してきたアーティストのコンセプトや思想に触れてみるのはどうだろう。そこにはクリプトの文化の中心にずっと存在してきたヴィジョンがある。そこにある確かな眺めは、きっとあなたの進む先を教えてくれるに違いない。

Title: Quantum, Creator: Kevin McCoy

2014年のイーサリアムのERC-721が導入される以前に、アーティストのKevin McCoyにより作られた作品である。ブロックチェーン技術を使用して、デジタル画像の永続的な証明と所有権を記録することを可能にした、史上初のNFTと考えられている。コードによって作られたこの作品は、色彩、ライン、モーションによって、誕生、死、再生の継続的で抽象的なサイクルを表現している。

庄野祐輔
オンラインメディア『MASSAGE』の発行人。2010年あたりからデジタルアートに関する動向やアーティストを紹介。2021年の夏より、メディアとしてNFTのリサーチに焦点を当てた活動を行っている。 themassage.jp

EtherRock

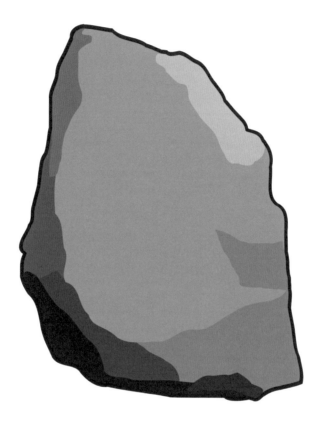

Title: EtherRock, Creator: EtherRock, Token Standard: ERC-721, Blockchain: Ethereum

《EtherRock》は、CryptoPunksの直後に立ち上げられた、イーサリアム・ブロックチェーン上の最初期の暗号コレク
タブルNFTプロジェクトの1つ。さまざまな色の岩が100個制作された。アートワークはクリップアートのウェブ
サイトから取得したアートワークを使用して作られている。ウェブサイトのUIを通じて、岩の売買、価格、所有者の
確認などが可能となっている。新しい岩が制作されるたびに価格が上がる仕組み。2021年に取引価格が高騰した。

Rhea Myers

Title: First Transaction (Bitcoin Raw Transaction), First Transaction (Bitcoin Transaction Hash), Creator: Rhea Myers, Token Standard: ERC-721, Blockchain: Ethereum

ビットコインのネットワーク上で2人の人間が行う最初の取引は、2009年1月12日にビットコインの生みの親であるSatoshi Nakamotoから、ビットコイン開発者の故Harold Thomas Finneyに送られたものである。当時、送られた10ビットコインは無価値だったが、今では何万ドルもの価値がある。この取引は、技術的な現象だけでなく、社会的・経済的な現象としてのビットコインの始まりを象徴している。早くからブロックチェーンの技術をベースにした作品を制作してきたRhea Myersは、本作品でその取引の内容を表すために使用された暗号ハッシュをヴィジュアライズした。16進数の文字列としてではなく、256色のパレットが用いられている。

Questioning the Meaning of Owning Art

アートの所有を問うアート

Interview with Mitchell F. Chan

「所有」とは何か？ デジタルアートの所有を可能にしたNFTという存在は、そんな根源的な問いを喚起する。コンセプトアートの歴史を再演するかのようなそうした問いを孕んだ作品が、ブロックチェーンにはいくつか存在する。そのひとつが、ここで取り上げる《Digital Zone of Immaterial Pictorial Sensibility》である。2017年という、イーサリアムのNFTのためのトークン標準ERC-721が策定される以前の初期作品で、現在はERC-20をラップしたNFTバージョンとして存在する。作者はパブリックアートやインスタレーションなどの領域で活動していた現代アーティストのMitchell F. Chan。テクノロジー時代の人間の感性の変化をテーマに作品を制作してきたアーティストだ。そんな彼が1962年にイヴ・クラインにより発表された作品《Immaterial Pictorial Sensibility》の現代版として制作したのが本作である。イヴ・クラインは「不在の作品を展示する」というパフォーマンスの一環として、「新鮮な空気」を14個の金インゴットで販売した。購入者には形ある物として、領収書の紙が残されただけだったという。Mitchell F. Chanの作品は、ERC-20トークンと、その時残された領収書を模したアートワーク、そして33ページのエッセイで構成されている。イヴ・クラインが行ったのと同じく「無」を販売するという「物理的な要素を全く必要としない作品」を形にするために、イーサリアムのトークンを販売するという方法を用いたのである。トークンのシンボルはIKBで、イヴ・クラインを象徴するような青い色が使われた。

ブロックチェーンの技術と、どのように出会ったのか教えていただけますか？
2016年当時、私はテクノロジーによって加速・増幅されたシステムを視覚化する作品を作ろうとしていました。その点では、システムそのものがコンテンツだったと言えます。自分の作品では《Something Something National Conversation》[1]というインスタレーションが、その最たる例です。Twitter時代の言論をビジュアル化した作品で、事実や議論の中身はもはや重要でないということを表しています。この作品を制作したあと、金融システムについて考えるようになりました。2008年の経済危機が心の中にまだ大きなものとして残っていたからです。経済危機自体も加速度的に進行したシステムで、そのシステムを通過するものは、優良住宅ローンや不良債権など、崩壊するまで誰も気に留めなくなったのです。一方で、イーサリアムは金融システムを自分で構築できるプラットフォームでした。通貨を自分の好きなように動かすことができます。それが自分にとってのアートの素材となったのです。

《Digital Zone of Immaterial Pictorial Sensibility》についてお聞かせください。なぜイヴ・クラインを現代の作品に移植しようと思ったのでしょうか？

暗号通貨をアートワークにするためには、暗号通貨が何であるかを理解する必要がありました。技術的な理解という意味ではなく、社会現象としての概念的な理解です。つまり、コインは金の量や政府のシステムにおける使い道を表すものではなく、参加者の想像力によってその価値が生み出されるのです。それは、とても魅力的なアイデアでした。このアイデアは、コンセプチュアル・アーティストたちによって探求されてきたものです。その最も良い例が、1950年代後半から1960年代前半に活躍したフランスのアーティスト、イヴ・クラインでした。彼は、真の芸術的価値は物理的な世界では表現できないと考えていました。壁に掛けられた絵画は、アーティストから鑑賞者やコレクターにアイデアを伝達するための非効率的なメディアだったのです。

《Digital Zone of Immaterial Pictorial Sensibility》を、アートの購入に関する作品であると理解している人もいます。アートの「価値」について問うというコンセプトはどのように生まれたのでしょうか？

イヴ・クラインとクリプトの間に見出されるのは、「所有」は所有される実体の経験に大きく影響する現象であり、物質的な平面に存在しない実体に適用できる現象であることです。クリプトでは、非物質的な「コイン」が反論の余地なく所有できるという事実が、コインに価値を与えている。一方、イヴ・クラインにとって所有権は「非物質的」なアート作品との繋がりを生み出すものであり、目に見えないアート作品が実在することを補強するものでした。彼は作品を買うことで意味が増幅されることを正直に伝えてくれた数少ないアーティストの一人です。そこで、1958年から学んだことを暗号通貨に応用することが有効だと考えたのです。

作品を発表した当時の反応はどのようなものでしたか？

トロントの有名なメディアアートギャラリーでこのプロジェクトを発表し、最初のトークンを鋳造しました。でも作品を発表した直後は、ほとんど無視されました。2021年のNFTブームが始まった頃、コレクターたちがこのプロジェクトを発見し、それが初期の作品であっただけでなく、トークン化されたアート作品が60年以上前に始まったコンセプチュアル・アートの歴史における考え方を継承しているということを重要視してくれたのです。幸運だったのは、『The Blue Paper [2]』と題した33ページのエッセイをスマートコントラクトのコードリポジトリに含めていたことです。そのおかげで、そうしたアイデアと私の意図がコレクターに伝わったのです。

1　Something Something National Conversation　水蒸気、ライト、自作メカニズムを使用したインスタレーション。2つの雲が互いに向かって移動し、光の輪の中で衝突し、消失する。その現象は12秒ごとに繰り返される

2　The Blue Paper　https://ipfs.io/ipfs/QmcdKPjcJgYX2k7weqZLoKjHqB9tWxEV5oKBcPV6L8b5dD

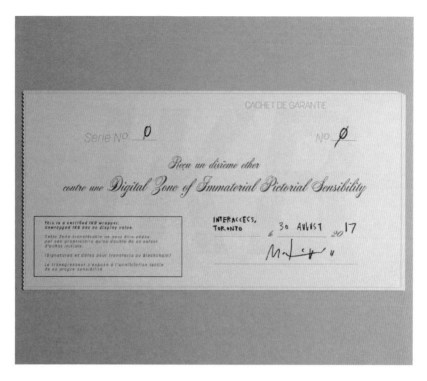

Title: Digital Zone of Immaterial Pictorial Sensibility, Creator: Mitchell F. Chan,
Token Standard: ERC-721, Blockchain: Ethereum

一般的なNFTには鋳造するためのフロントエンドのDAppsがありますが、あなたはそうしたインタフェースを提供しませんでした。IKBを購入するために、どうしてフロントエンドのアプリを作成しなかったのでしょうか？

作品を購入することは、特にNFT空間においては、作品の体験の一部です。ですから、人々が作品に接する方法については、あらゆる方法を考えるようにしています。この作品は、ブロックチェーン自体の形而上学的な特性について多くを語っているので、できるだけブロックチェーンと直接対話する必要があるようにしたかったのです。だからフロントエンドのアプリは存在しませんでした。そうすると、アートワークが非常にWeb2.0的なプロダクトのように見えてしまうからです。

NFTの人気のおかげで、多くの人が一夜にしてアートコレクターになりました。デジタルアートと物理的なアートを所有することの違いは何だと思いますか？

デジタルアートを所有することで、作品によりアクセスしやすくなったことは明らかです。世界中のどこからでも、デジタルアートを所有することができるのは素晴らしいことです。デジタルアートを所有する感覚は、物理的なアートを所有する感覚に劣らないということが証明されたことはIKBのテーゼの一部でもあります。

NFTはアートの世界、アートコレクションビジネス、そしてアートへアクセシビリティをどのように変えたと思いますか?

もちろん、これは大きな変化です。私の希望は、これまで市場化を免れてきたその他の刹那的あるいは非物質化された芸術群が、経済的に実行可能に向かうことです。NFTによって、パフォーマンス、ダンス、コンセプチュアル・アートが商業的な文脈で繁栄できるようになればと願っています。芸術の商業的な成功が、その芸術が制度として受容されるために影響を与えるという事実には確信があります。

NFTアートの黎明期と比較すると、投機的なコレクターが増えてきています。このことは、アートの価値や意味をどのように変えると思いますか?

作品の発表方法については、非常に慎重にならざるを得ません。もしアーティストが、自分の作品が商品として扱われることに憤りを感じるのであれば、金融技術の上にアートを作るべきではないでしょう。しかし、アーティストがマーケットとどのように関わるかについては、まだ注意深くあるべきだと思います。市場には、真の芸術的インスピレーションよりも利益によって動機づけされた作品を大量にリリースする強い誘惑があります。私の場合、販売用の作品をリリースしてから、1年以上が経ちました。その間に自分が作っている作品は、利益を追求するためではなく、個人的な動機に基づいているという自信を持つことができました。長い目で見れば、それが自分にとってより良い、充実したキャリアと人生に繋がると信じています。

現在、取り組んでいる新しいプロジェクトは何ですか?

現在進行中のプロジェクトにとても興奮しています。《Beggars Belief》[3] というタイトルで、自分のアートワークを完全にコントロールし、単なるデジタル・アートワークではなく、アートワークにまつわる物語やアートワークとの関わり方を創り出そうという試みです。技術的には、自分でデザインしたビデオゲームの中に存在するアートのようなものです。コンセプト的には、アートワークがどのように文脈化されるか、そしてアートワークがどのようにメディアからメディアへ、さらには現実の異なるレイヤー間をシームレスに移動できるかについての作品です。美的にも、かなりゴージャスな作品になったと思います。

3　Beggars Belief　https://chan.gallery/beggarsbelief で短縮版のデモが公開されている

OpenSea
opensea.io

OpenSeaは世界最大規模のNFTマーケットプレイス。2017年12月に最初のオープンマーケットプレイスとして誕生した。NFTアートや音楽、コレクティブ、仮想空間など、さまざまなジャンルの作品が数多く取引されている。アーティストはミントしたNFT作品の価格や販売方法を設定し、購入者は即時購入やオークションなどで取引できる。イーサリアム以外にも数多くのブロックチェーンに対応。スマホアプリの提供も行っている。

Category: All, Chain: Ethereum, Matic, Solana, Klaytn

SuperRare
superrare.co

SuperRareはOpenSeaと並ぶ歴史を持つ、審査を通過したアーティストによるデジタルアート作品が揃うクローズドなマーケットプレイス。アーティストはユニークなNFTをオークション形式で出品。2021年には独自トークンRAREの発行とDAOへの移行を発表。また、ギャラリーのSuperRare Spacesでは、キュレーターがアーティストを招待し、独自基準の販売やオークションを展開している。

Category: Art, Chain: Ethereum

Foundation
foundation.app

Foundationは、招待制のNFTマーケットプレイスとして2020年に開設。既存ユーザーから招待されたアーティストのみがNFTを出品できる、高品質なNFTに特化したマーケットプレイスだったが、2022年5月に招待制の廃止を表明。移行後は、誰でもNFTを出品、販売できるマーケットプレイスとなる。また、創設者のKayvon Tehranianは、6月にFoundation OSを発表。NFTマーケットプレイスのインフラ提供の構想も進めている。

Category: Art, Chain: Ethereum

Rarible
rarible.com

Raribleは、デジタルアートや写真などのNFTを中心とするマーケットプレイス。ロイヤリティの設定や、Lazy Minting機能で作成したNFTをIPFSに保管し、購入時のミントで購入者がガス代を支払うようにすることも可能。また、独自のRARIトークンが発行されており、ユーザーはシステムの方向性を決めるガバナンスへの投票権を保有できる。今後はオーダーブックやオンチェーンガバナンスへ移行する予定。

Category: Art, Chain: Ethereum, Polygon, Solan, Tezos, Immutable X, Flow

Nifty Gateway
niftygateway.com

Nifty Gatewayは、仮想通貨取引所Geminiが運営するNFTマーケットプレイス。審査を通過したアーティストのみがオークション、サイレントオークション、時間限定販売などの方式でNFT作品を出品できる。運営側がNFTを管理するカストディサービスの提供や、購入時の決済にEthereumの他にクレジットカードやデビットカードに対応。ガス代を削減する仕組みでさらなるユーザー層の拡大と収益化を目指している。

Category: Art, Chain: Ethereum

ZORA
zora.co

ZORAは、クリエイターがマーケットプレイスの機能を組み込んだNFTを作ることができるマーケットプロトコル。それぞれのNFTに作成者、現在の所有者、過去の所有者のアドレスの登録や、収益の分配を組み込める。また、入札情報はNFTに直接記録されるため、プラットフォームに依存せずに販売や購入ができる。V3では、誰でも自身でNFTオークションハウスを作成可能になるなど、プロトコルとしての独自路線を歩みつつある。

Category: All, Chain: Ethereum

Art Blocks
artblocks.io

Art Blocksは、ジェネレーティブアートに特化したNFTプラットフォーム。コレクションは審査基準が高い順にCurated、Playground、Factoryに分類される。アーティストは、作品のスクリプトやアルゴリズムをアップロードし、販売価格やロイヤリティなどを設定する。ユーザーが作品を購入すると、Ethereumブロックチェーンに保存された情報とアルゴリズムによってNFTアートがランダムに生成される。

Category: Generative Art, Chain: Ethereum

Plottables
plottables.io

Plottablesは、ペンプロッターによるジェネレーティブアートに特化したプラットフォーム。Art Blocksとパートナーシップを結び、ペンプロッターを使用するジェネレーティブアーティストが作品をより大きなコミュニティで共有するための場所として構築された。現在はパーソナルライティング・ドローイングマシンAxiDrawのみのサポートとなっているが、今後他のペンプロッターも追加でサポートされるかもしれない。

Category: Generative Art, Penplotter, Chain: Ethereum

LooksRare
looksrare.org

LooksRareは、2022年に設立されたNFTマーケットプレイス。ユーザーはNFTコレクションを販売手数料2%で取引できる。また独自トークンのLOOKSを発行し、トークンのエアドロップやリワード企画を積極的に実施。大手NFTマーケットプレイスからのユーザーの獲得を目指している。今後はコミュニティ主導のNFTマーケットプレイスとして、ユーザーの要望を元に新機能を開発していくようだ。

Category: Art, Chain: Ethereum

X2Y2
x2y2.io

イーサリアム上に構築された分散型NFTマーケット。OpenSeaユーザーにX2Y2トークンをエアドロップしたり、取引手数料を安く設定するなど、LooksRareに続きユーザーの獲得を目指すヴァンパイアアタックで注目を浴びた。X2Y2トークンをステーキングすることで手数料の一部を報酬として受け取ることができる。コミュニティ主導の運営を目指しており、DAOによる運営形態に移行する予定になっている。

Category: All, Chain: Ethereum

TOTEMO
totemo.art

TOTEMOは、グラフィティとストリートアートに特化したNFTオークションハウス。アーティストは作品をオークションやマーケットプレイスで販売できる。ストリートアートに精通した人材がキュレーションし、コレクターに対して作品の価値を担保。また、キュレーターとアーティストがコラボレーションしたポッドキャストも配信。アーティストの活動をサポートし、収益化のシステム構築を進めている。

Category: Street Art, Chain: Ethereum

Pepe
pepe.wtf

Pepeはインターネット・ミーム「Pepe the Frog」のNFT作品に特化したオールインワンプラットフォーム。Rare Pepes、Fake Rares、Dank RaresなどのNFT作品を検索、購入、販売できる。各NFT作品の詳細ページではOpenSea、Scarce Cityなど、作品を購入できるNFTマーケットプレイスの情報や、Counterpartyのデータを閲覧できるなど、コレクターがNFT作品の動向を把握しやすいインターフェイスとなっている。

Category: Pepe, Chain: Ethereum, Counterparty

Teia
teia.art

Teiaは、Hic et Nunc（HEN）が進化した、TezosブロックチェーンベースのNFTマーケットプレイス。2021年11月、Hic et Nuncが廃止になった時、コミュニティのメンバーがNFT、スマートコントラクト、アートワークなどの分散型コアに新機能の実装やDAOの構築を実施。Teiaは、プラットフォームをアートワークとして捉え、コミュニティ主導でNFTの運用、取引方法の構築・改善を行う実験的なプラットフォームとなっている。

Category: All, Chain: Tezos

objkt
objkt.com

objktは、Tezosチェーンで最大規模のマーケットプレイス。デジタルアート、写真、音楽など、あらゆるジャンルのNFTを販売、購入できる。Tezosの人気マーケットプレイスHic et Nunc（HEN）が2021年11月にクローズした後、TezosのNFTワンストップショップに躍り出た。NFTアグリゲーションサービスを提供しているため、他のプラットフォームのNFTも表示される。アーティストは独自のロイヤリティを設定できる。

Category: All, Chain: Tezos

Versum
versum.xyz

VersumはTezosベースのNFTプラットフォーム／メタバース。ミニマムなインターフェイスで、NFTアート作品を見つける体験に重きを置いている。ユーザーはNFT作品の販売や購入の他に、ソーシャル機能でお気に入りのアーティストのフォローが可能。独自にキュレーションした作品をリストやギャラリーで公開できるなど、NFTをじっくり楽しみたいユーザー同士が交流できるコミュニティの役割も果たしている。

Category: Art, Chain: Tezos

fxhash
fxhash.xyz

fxhashは、Tezosのジェネレーティブアートに特化したオープンプラットフォーム。キュレーションや審査がなく、アーティストが自由にジェネレーティブアートのシリーズ作品を公開できる。アーティストはhtml、css、JavaScriptなどで作成したプロジェクトをアップロードしGenerative Tokenを発行する。購入者がミントするとNFTアートがランダムに生成される。今後はDAOやキュレーションの採用を進めるようだ。

Category: Generative Art, Chain: Tezos

Feral File
feralfile.com

Feral FileはアーティストのCasey Reasが設立したプラットフォーム。定期的にキュレーターを起用し独自のコンセプトでオンライン展示を開催するオンラインギャラリーの役割も果たしている。作品はBitmarkやTezosブロックチェーンのNFTとして作成でき、クレジットカードで作品を購入することもできる。ブリッジで作品をETHウォレットに移行したり、他のEthereumベースのマーケットプレイスでの販売も可能。

Category: Art, Chain: Bitmark, Tezos

typed
typed.art

typedは、短編小説、詩、ASCIIアートといったテキストベースのNFTアートを作成、コレクションできるプラットフォーム。ミニマムなインターフェイスが初期のHic et Nuncを思い起こさせる。typedと呼ばれるトークンはTezosチェーンを使用しており、コンテンツはIPFSに保管される。typedトークンホルダーの表示機能やNFTアート作成用のタグを追加するなど、プラットフォームの環境を整えている。

Category: Text, Chain: Tezos

8bidouは、Tezos上のピクセルアートに特化したプラットフォーム。アーティストはオンチェーンでNFTの作成や販売ができる。独特のUIでアートの種類とサイズによって分類されている。現在、8×8ピクセルのフルカラーアートと、24×24ピクセルのフルカラーとモノクロピクセルアートのマーケットプレイスがある。今後、アニメーションのマーケットの構築が予定されている。

8bidou
8bidou.com

Category: Pixel Art, Chain: Tezos

HENIは、PalmブロックチェーンベースのNFTマーケットプレイス。NFT保有者は、IPFSに保存されている画像より、解像度が10倍高い画像をダウンロードできる。また、HENI EditionにあるDamien Hirstの《The Empresses》シリーズを、HENI Editions NFT Deed™機能を使ってNFTとして購入することができた。保有者は物理的な作品の受け取りを最大3年延長したり、取引してプリント作品の権利を譲渡することができる。

HENI
nft.heni.com

Category: Art, Chain: Palm

Solanartは、Media Networkが運営するSolanaチェーンを基盤にした初めてのNFTマーケットプレイス。バイヤーや売り手とチャットしたり、ローンチパッドでプロジェクトを立ち上げることができる。販売手数料は3%で、アーティストがコレクティブを作成する場合は申請が必要だが、独自でロイヤリティを設定できる。最近は、PFP、ゲームやメタバースなどのNFTプロジェクトが増えてきているようだ。

Solanart
solanart.io

Category: Art, Game, Chain: Solana

Magic Edenは、Solanaベースで最大規模のNFTマーケットプレイス。検索性に優れたUXや、NFTコレクションを簡単に発行できるプラットフォームのNFTローンチパッドなど、ユーザーの技術的な参入障壁を下げることに重きを置いている。ユーザーは取引手数料2%でNFTを取引でき、アーティストは独自のNFTコレクションを出品手数料なしで発行できる。EthereumのNFTにも対応するマルチチェーン展開を発表している。

Magic Eden
magiceden.io

Category: Art, Game, Chain: Solana

Exchangeは、SolanaベースのNFTマーケットプレイスでありオークションハウス。取り扱うカテゴリーが豊富で、イラスト、写真、AIアート、PFPなど27種類と多岐にわたる。アーティストは自身のNFTコレクションを簡単に投稿、管理できるダッシュボードを利用し、ブランドとして提示できる。購入者はNFT作品をクレジットカードで買うことも可能。取引のランクに応じてステータスが上がり特典を得られる機能もある。

Exchange
exchange.art

Category: All, Chain: Solana

Joepegsは、Avalancheベースのマーケットプレイス。分散型取引所Trader Joeのプロジェクトのひとつ。アーティストはダッチオークションやフリーミント、ホワイトリストといったさまざまなスタイルのNFTコレクションを作成可能。また、NFT作品とリストはオフチェーンで取引されるため、トランザクションなしでNFTの所有権を保持できる。コレクションへのアドバイスや海外マーケティングのサポートも行っている。

Joepegs
joepegs.com

Category: Art, Chain: Avalanche

Entrepotは、ICP上に構築された最初のNFTマーケットプレイス。NFTコレクションを
リリースするには申し込み後、EntrepotのLaunchpadコミュニティから選出される必要
がある。分散型金融プロトコルを提供しており、NFTをロックして短期的な借入を行っ
たり、利息の獲得や、NFTを割引価格で取得することも可能。また、取引時のガス代が不
要で運営側へ支払う手数料も安く、アーティストが参入しやすい仕組みとなっている。

Entrepot
entrepot.app

Category: Art, Game, Chain: Internet Computer

PaintSwapは、Fantom上に構築されたNFTマーケットプレイス。分散型金融システム
DeFiのさまざまなサービスを組み合わせたFantomプロジェクトとして運営されてい
る。ユーザーはNFTの購入、オファー、オークションやBRUSHトークンを保有すること
で、プールからより多くのBRUSHトークンを獲得できる。今後は、PaintSwapで直接ミ
ントするためのNFT launch padを導入予定。

PaintSwap
paintswap.finance

Category: Art, DeFi, Chain: Fantom

royalでは、アーティストが楽曲のロイヤリティの所有権をNFTとして販売することがで
き、購入者は、楽曲で発生するロイヤリティの分配を受けることができるようになる。お
気に入りのアーティストが人気になれば、リスナーが利益を直接受け取れるという、リス
ナーとミュージシャンが共に成長していける収益モデルとなっている。今後、ファンと
ミュージシャンを繋ぐさまざまなツールが実装されていく予定となっている。

royal
royal.io

Category: Music, Chain: Ethereum

Soundは、音楽NFTを通じて、ミュージシャンとリスナーとの間にエクスクルーシブな
コミュニティを作り出すメンバーシップクラブ。アーティストがコアなファンを獲得
し、収益化することを目指すツール群を提供している。NFTの所有者は楽曲に対するコ
メントを行うことができる。NFTを売却すると、そのコメントは消え、新たな所有者のも
のに置き換えられる。Discord上のコミュニティへのアクセスパスとしても使用できる。

Sound
sound.xyz

Category: Music, Chain: Ethereum

Ninaは、Solanaベースの音楽配信プラットフォーム。リスナーは無料で音楽をストリー
ミングし、楽曲を購入してアーティストをサポートできる。アーティストは再販時のロ
イヤリティを設定したり、ベータ版のHubsでは、自身の楽曲がファンやコミュニティを
通じてどのように拡散されているのかを確認したり、限定の特典を設定することができ
る。ファンと近い距離で音楽を共有できる仕組みづくりを進めている。

Nina
ninaprotocol.com

Category: Music, Chain: Solana

Asyncは、コードなしでジェネレーティブアートを作成することができるプラット
フォーム。NFTアートを作る際に、マスターNFTとレイヤーNFTという2種類のNFTを
重ね合わせることで、さまざまに変化するNFTを作り出すことができる。音楽において
も同様の仕組みが備えられており、歌詞の異なる9つの楽曲を1つのNFTにするなど、
ジェネレーティブな音楽生成が可能となる。カバーも同様の仕組みで変化させられる。

Async
async.art

Category: Art, Music, Chain: Ethereum

Catalog
catalog.works

Catalogは、アーティストが1枚モノのデジタルレコードをプレス・販売するための音楽プラットフォーム。レコードを販売したり、オークションに出品することはもちろん、トークンゲートと呼ばれる、音楽NFTを特別な特典などへの独占的なアクセス権としても使用できる。それにより、レコードの所有権に付加価値が与えられる。アーティストは、最初の売上の100%を受け取り、レコードが再販されるたびに手数料を獲得できる。

Category: Music, Chain: Ethereum

Arpeggi
arpeggi.io

Arpeggiは、クリエイターが音楽をオンチェーンで作曲・コラボレーション・販売を行うためのツールを提供する、音楽作成プラットフォーム。ユーザーが自分の曲をチェーンに直接作曲してミントできるブラウザ内のデジタルオーディオワークステーション（DAW）を提供している。楽曲を作成するには、Arpeggi Studio Passが必要だが、600個しか鋳造されていないため現在は二次流通で手に入れる必要がある。

Category: Music, Chain: Ethereum

Mint Songs
mintsongs.com

Mint Songsは、Polygonチェーン上に構築された、アーティストが自身の楽曲をコミュニティに販売できるツール。アーティストはオーディオとアルバムアートワークを手数料なしで、NFTにミントすることができる。新しいアーティストを見つけ、曲を購入することのできるマーケットも備えており、アーティストに持続可能な収益をもたらすことを目指すプラットフォームとなっている。

Category: Music, Chain: Polygon

MANIFOLD
manifold.xyz

あらゆるデジタルファイルをNFTとして鋳造することができるツール。開発者やアーティスト向けに技術も提供しており、時間経過とともに変化するダイナミックなNFTなど、スマートコントラクトを用いたきめ細かい表現を形にできる。自身で所有するコントラクトでコードを書かずにNFTを鋳造できるツールや、Shopifyストアでトークン・ゲートを作成しコレクターに割引や製品アクセスを可能にするツールも提供している。

Category: Tool, Chain: Ethereum

PartyBid
partybid.app

PartyBidは、NFTの共同入札プラットフォーム。開発したPartyDAOは、Uniswap Labsが立ち上げたWeb3ファンドのひとつ。ユーザーはPartyBid上でPartyを作成または参加し、さまざまなマーケットプレイス上のNFTに共同入札できる。作品を落札すると、Party参加者は5%の手数料が請求される。また、落札金額に応じてトークンも支払われる。参加者が自律的に資金を集め、事業を推し進めることを目的としている。

Category: Joint bid-rigging, Chain: Ethereum

sudoswap
sudoswap.xyz

sudoswapは、XMONの開発者が手掛けるNFTに特化した自動マーケットメイカーで、スマートコントラクト上でトークンの即時交換を行うことができる。ユーザーはNFTの流動性プールの作成と、NFTの流動性を予測できる3つのボンディングカーブから価格設定モデルの選択ができる。DEX最大手のUniswapがsudoswapの統合を発表。今後、ガバナンストークンのSUDOが発行される予定となっている。

Category: Automated Market Maker, Chain: Ethereum

TERMINOLOGY

Airdrop　エアドロップ
暗号資産やNFTを無料で受け取れるイベント。一定量の暗号資産の保有や、SNS公式アカウントのフォローといった指定条件を満たす必要がある。

APY（Annual Percentage Yield）
年利のこと。元金に複利を含めた投資の一年間で得られる収益率。APR（Annual Percentage Rate）は複利を含まない。高APYのプールは大体ハイリスクである。

Beeple
デジタルアーティスト、グラフィックデザイナー、アニメーター。13年半にわたって毎日描いたアートをNFT化した作品《Everydays - The First 5000 Days》がクリスティーズのオンラインオークションで約6,935万ドルで落札された。

Burn　バーン
暗号資産の運営者が、発行済の暗号資産の一部を永久に使えないようにすること。またはNFT所有者が不要なNFTやスパムNFTを削除すること。主に流通している暗号通貨やNFTの供給量を減らして市場価値を上げるために行う。

CC0
著作権保護コンテンツの作者・所有者が、著作権にまつわるあらゆる権利を放棄し、作品を完全にパブリック・ドメインに置くための法的ツール。

Colored Coin　カラードコイン
ビットコイン2.0プロジェクトのひとつ。ビットコインブロックチェーン上に構築されたプラットフォームで、ブロックチェーンの空き領域に付加情報を追加して作られた。通貨以外の価値を持つ資産情報を取引することが可能。

Consensus　コンセンサス
ブロックチェーンにおいて、ブロックを生成する際の合意方法をルール化したもの。ルールに基づいて作られたブロックが正しいものとして承認されるとブロックチェーンに連結される。合意方法をタイプ別に落とし込んだものをコンセンサスアルゴリズムという。

CryptoArt　クリプトアート
ブロックチェーン技術によって永続性・相互運用性・唯一性が保証されたデジタルアート作品のこと。取引情報や所有者情報などがブロックチェーンに記録されるため、唯一無二の作品として判別できるようになっている。

Custodial Wallets　カストディアルウォレット
取引所やサービス提供企業などの第三者組織が秘密鍵を管理する第三者管理型ウォレット。逆に保有者が秘密鍵を管理するウォレットはノンカストディアルウォレットと呼ばれる。

DAO (Decentralized Autonomous Organization)
分散型自律組織。基本的にはスマートコントラクトを使用した、中央集権的な管理者を持たない組織で、自律的に運営されている。出資者や組織のトークン保有者は投票権を得て組織の運営に関わることができる。

DApps
ブロックチェーン技術を用いて開発された分散型アプリケーション。中央集権型の運営形態のものや、スマートコントラクトによるガバナンスで運営される非中央集権型のものがある。

DeFi
分散型金融。ブロックチェーン上に構築されたDAppsの一種で、暗号資産の交換を行ったり、預け入れた資産から金利を取得することができる。先進的な金融技術を取り入れた、さまざまなタイプのサービスがある。

Deploy　デプロイ
プログラミング用語で、プログラムを実行できる環境に展開すること。ブロックチェーンに一度デプロイしたスマートコントラクトは、作者でも変更することができない。

DEX
ブロックチェーン上に構築された分散型取引所。スマートコントラクトにより暗号資産の取引が可能。オーダーブック方式と、AMM（自動マーケットメイカー）方式がある。

ENS
イーサリアムを基盤とするネーミングサービス。複雑な文字列からなるアドレスを、わかりやすい文字列、最後に.ethが付いたアドレスとして変換・設定することができる。文字列が短くなるほど高額になる。

Ethereum　イーサリアム
Vitalik Buterinにより考案されたブロックチェーン・プラットフォームおよびオープンソース・ソフトウェア・プロジェクトの総称。トランザクションの手数料として用いられる通貨はEther（単位はETH）。暗号資産そのものをイーサリアムと呼ぶこともある。

Fork　フォーク
既存のソフトウェアのコピーのこと。オープンソースとして開発されているプロジェクトが多いブロックチェーンの世界では、流行したサービスのフォークが乱立することが多い。

Gas Fee　ガス代
スマートコントラクトを実行する際に要求される手数料。時間帯や取引状況によって金額が変動し、ガス代を高く設定することによって取引順序を繰り上げることができる。

Hash　ハッシュ値
ブロックチェーンのブロックに保存されるデータ。取引データ、ひとつ前のブロックのハッシュ値、ナンス値を合成し、ハッシュ関数を使って生成されたハッシュ値はブロック同士を繋ぐジョイントの役割を持つ。

Interoperability　相互運用性
異なるデータ構造を持つシステムやブロックチェーンなどを接続・組み合わせて使う時に全体として問題なく機能させること。相互運用性を導入することで、開発を効率的に進めることができる。

IP（Intellectual Property）
知的財産のこと。NFTの知的財産権については今のところ明確な基準がなく、NFT所有者に対するライセンスとして一部または完全な商業利用とするもの、あるいは個人利用のみ、また著作権自体を完全に放棄したCC0などがある。

IPFS
P2Pネットワーク上で動作する分散型ファイルシステムであり、NFTにおける画像などのコンテンツデータを含むメタデータの保管場所。コンテンツごとに識別IDを与えることで、同一内容のファイルにアクセスすることができる。

Mint　ミント／鋳造
NFTマーケットプレイスなどでNFTを新たに作り出すこと。語源は英語のMinting（鋳造）。ミントできるNFTとして、独自コンテンツのデジタルアートや音楽、動画、ゲームのアイテムやキャラクターなどが挙げられる。

On-Chain　オンチェーン
オンチェーンとは暗号資産による取引やNFTの情報をブロックチェーン上で実行処理、記録する処理のこと。逆にオフチェーンは、ブロックチェーンを使用しない処理のこと。すべてのアセットがブロックチェーン上で生成されるNFTは、フルオンチェーンNFTと呼ばれる。

Ownership Economy　オーナーシップ・エコノミー
製品やサービスのユーザーがトークンを保有することで、プロジェクトの方向性や開発に対する決定権を持つ仕組み。新しいインターネットの在り方として注目を浴びている。

PFP（Profile Picture Project）
ソーシャルメディアサイトのプロフィール画像にNFT作品を使用すること。または、プロフィール画像として使用するようにつくられたNFTアート作品。さまざまな特性を持ち、レアリティが高いほど価値がある。

Ponzi Scheme　ポンジスキーム
投資詐欺の一種。出資してもらった資金を、あたかも利益のように配当金として配る運営手法。DeFiやPlay to Earnでは、高い利率を餌にユーザーを集める手法が多く見られるが、新規流入が限界に達した時点でトークンが値下がりし始め、パニック売りに繋がることが多い。初期ユーザーだけが利益を獲得する構図が問題視されている。

Proof of Stake / Proof of Work
プルーフ・オブ・ステーク／プルーフ・オブ・ワーク
暗号資産の二大コンセンサスアルゴリズム。プルーフ・オブ・ワーク（PoW）は膨大な量の計算を行うことにより取引の承認や新しいブロックの生成を行う仕組み。大きな電力を消費することから、通貨の保有量の割合に応じてブロック生成とコンセンサスの権利を与えるプルーフ・オブ・ステーク（PoS）方式が開発された。

Protocol　プロトコル
コンピュータでデータをやりとりするために定められた手順や規約。ブロックチェーンのさまざまな仕組みや、アプリケーションを成り立たせている基礎部分。DAppsの領域では、インフラ層としての側面を強調するため、プロトコルを名乗るプロジェクトが多い。

Scalability　スケーラビリティ（スケーラブル）
ブロックチェーンにおける拡張機能性。ネットワークの規模に応じて適切に機能を拡張、向上できる能力の度合いを指す。ユーザーやトランザクションの増加に伴う処理能力、処理速度、取引の際に発生する手数料などが含まれる。

Seed　シード
疑似乱数として使われる16進数の文字列のことで、一般的にトークンが作られる時に生成されるハッシュ値が用いられる。NFTをミントする時にシード値を利用することで、作品ごとに見た目が異なるジェネレーティブアートを生成することができる。

Smart Contract　スマートコントラクト
ブロックチェーン上に置かれたプログラムのこと。誰もがアクセス可能で、人の手を介さずに与えられた条件を元にさまざまな処理を行うことができる。

Stablecoin　ステーブルコイン
値動きが激しい暗号資産に対して、価格の安定性を保つために開発された通貨。一般的にドルなどの法定通貨に連動するものが多い。担保型やアルゴリズム型がある。

Tezos　テゾス
分散型アプリケーション（DApps）と、独自のスマートコントラクトを実行するために構築されたブロックチェーン。コンセンサスアルゴリズムは環境にやさしいPoS（Proof of Stake）型を使用。トークンのXTZもテゾスと呼ばれている。

Token　トークン
ブロックチェーン技術を利用して発行されるデータ。暗号資産など代替可能なトークンのFT（Fungible Token）や、デジタルアート作品のように唯一無二の価値を持つ代替不可能なトークンのNFT（Non-Fungible Token）などがある。

Transaction　トランザクション
ブロックチェーン上に記録された取引記録。記録には取引時の日付、送受信先などの情報が含まれる。また記録はブロックチェーン技術によりブロック状に連結した状態として管理されている。

Treasury　トレジャリー
DAO（分散型自律組織）の資金を管理する保管庫。NFTの販売やトークンの発行などで調達した資金を管理しながら効率よく増えるよう運用する。蓄えられた資金は、DAOの開発、運営や他のプロジェクトへの投資などに活用される。

Trustlesss　トラストレス
参加者がお互いを知ることなく、第三者からの認証などを行う必要がないこと。すべての人々に開かれたブロックチェーンの根幹をなす特質のひとつ。

Uniswap　ユニスワップ
ブロックチェーン上に構築されたDEX（分散型取引所）。暗号資産同士の交換をスマートコントラクトを介して自動で行うことができる。シンプルな「x*y=k」という方程式で資産間の数学的関係を定義するというアイデアで分散型金融の世界に革新をもたらした。

THE NEW CREATOR ECONOMY
ニュー・クリエイター・エコノミー

NFTが生み出す新しいアートの形

2022年11月15日 初版第一刷発行

編集
庄野祐輔
hasaqui
廣瀬 剛
田口典子
藤田夏海

デザイン
稲葉英樹

発行人
上原哲郎

発行所
株式会社ビー・エヌ・エヌ
〒150-0022 東京都渋谷区恵比寿南一丁目20番6号
E-mail: info@bnn.co.jp
Fax: 03-5725-1511
www.bnn.co.jp

印刷・製本
シナノ印刷株式会社